商務印書館〔團〕讀者回饋咭

請詳細填寫下列各項資料，傳真至2565 1113，以便寄上本館門市優惠券，憑券前往商務印書館本港各大門市購書，可獲折扣優惠。

所購本館出版之書籍：

購書地點：

通訊地址：

電郵：＿＿＿＿＿　姓名：

電話：＿＿＿＿＿　傳真：

你是否想透過電郵或傳真收到商務新書資訊？　1□是　2□否

性別：1□男　2□女

出生年份：＿＿＿年

學歷：1□小學或以下　2□中學　3□預科　4□大專　5□研究院

每月家庭總收入：1□HK$6,000以下　2□HK$6,000-9,999　3□HK$10,000-14,999
4□HK$15,000-24,999　5□HK$25,000-34,999　6□HK$35,000或以上

子女人數（只適用於有子女人士）：1□1-2個　2□3-4個　3□5個或以上

子女年齡（可多於一個選擇）：1□12歲以下　2□12-17歲　3□18歲或以上

職業：1□僱主　2□經理級　3□專業人士　4□白領　5□藍領　6□教師
　　　7□學生　8□主婦　9□其他

最常前往的書店：

每月往書店次數：1□次以下　2□2-4次　3□5-7次　4□8次或以上

每月購書量：1□本以下　2□2-4本　3□5-7本　4□8本或以上

每月購書消費：1□HK$50以下　2□HK$50-199　3□HK$200-499
　　　　　　　4□HK$500-999　5□HK$1,000或以上

您從哪　得知本書：1□書店　2□報章或雜誌廣告　3□電台　4□電視　5□書評/書介
　　　　　　　　　6□親友介紹　7□商務文化網站　8□其他（請註明：　　　　　）

您對本書內容的意見：

您是否進行過網上買書？　1□有　2□否

您有否瀏覽過商務出版社網（網址：http://www.publish.commercialpress.com.hk）？
1□有　2□否

您希望本公司能加強出版的書籍：
1□辭書　2□外語書籍　3□文學語言　4□歷史文化　5□自然科學　6□社會科學
7□醫學衛生　8□財經書籍　9□管理書籍　10□兒童書籍　11□流行書
12□其他（請註明：　　　　　　　　　　　　　　　　　　　　　　　　）

故宮

博物院藏文物珍品全集

故宫博物院藏文物珍品全集

元明漆器

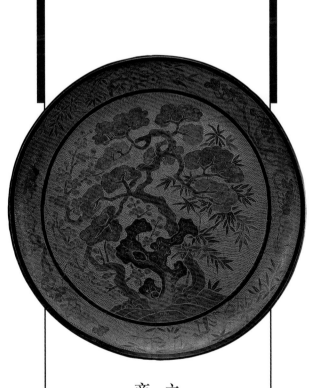

主编：夏更起

商务印书馆

元明漆器
Lacquer Wares of the Yuan and Ming Dynasties

故宮博物院藏文物珍品全集
The Complete Collection of Treasures of the Palace Museum

主　　編	夏更起
副 主 編	張　榮　陳麗華
編　　委	倪如榮
攝　　影	劉志崗

出 版 人	陳萬雄
編輯顧問	吳　空
責任編輯	徐昕宇
設　　計	張　毅
出　　版	商務印書館（香港）有限公司 香港筲箕灣耀興道 3 號東滙廣場 8 樓 http://www.commercialpress.com.hk
發　　行	香港聯合書刊物流有限公司 香港新界大埔汀麗路 36 號中華商務印刷大廈 3 字樓
製　　版	深圳中華商務聯合印刷有限公司 深圳市龍崗區平湖鎮春湖工業區中華商務印刷大廈
印　　刷	深圳中華商務聯合印刷有限公司 深圳市龍崗區平湖鎮春湖工業區中華商務印刷大廈
版　　次	2006 年 6 月第 1 版第 1 次印刷 © 2006 商務印書館（香港）有限公司 ISBN 13 - 978 962 07 5348 0 ISBN 10 - 962 07 5348 8

All inquiries should be directed to:
The Commercial Press (Hong Kong) Ltd.
8/F., Eastern Central Plaza, 3 Yiu Hing Road, Shau Kei Wan, Hong Kong.

總序

楊新

故宮博物院是在明、清兩代皇宮的基礎上建立起來的國家博物館，位於北京市中心，佔地72萬平方米，收藏文物近百萬件。

公元1406年，明代永樂皇帝朱棣下詔將北平升為北京，翌年即在元代舊宮的基址上，開始大規模營造新的宮殿。公元1420年宮殿落成，稱紫禁城，正式遷都北京。公元1644年，清王朝取代明帝國統治，仍建都北京，居住在紫禁城內。按古老的禮制，紫禁城內分前朝、後寢兩大部分。前朝包括太和、中和、保和三大殿，輔以文華、武英兩殿。後寢包括乾清、交泰、坤寧三宮及東、西六宮等，總稱內廷。明、清兩代，從永樂皇帝朱棣至末代皇帝溥儀，共有24位皇帝及其后妃都居住在這裏。1911年孫中山領導的"辛亥革命"，推翻了清王朝統治，結束了兩千餘年的封建帝制。1914年，北洋政府將瀋陽故宮和承德避暑山莊的部分文物移來，在紫禁城內前朝部分成立古物陳列所。1924年，溥儀被逐出內廷，紫禁城後半部分於1925年建成故宮博物院。

歷代以來，皇帝們都自稱為"天子"。"普天之下，莫非王土；率土之濱，莫非王臣"（《詩經‧小雅‧北山》），他們把全國的土地和人民視作自己的財產。因此在宮廷內，不但匯集了從全國各地進貢來的各種歷史文化藝術精品和奇珍異寶，而且也集中了全國最優秀的藝術家和匠師，創造新的文化藝術品。中間雖屢經改朝換代，宮廷中的收藏損失無法估計，但是，由於中國的國土遼闊，歷史悠久，人民富於創造，文物散而復聚。清代繼承明代宮廷遺產，到乾隆時期，宮廷中收藏之富，超過了以往任何時代。到清代末年，英法聯軍、八國聯軍兩度侵入北京，橫燒劫掠，文物損失散佚殆不少。溥儀居內廷時，以賞賜、送禮等名義將文物盜出宮外，手下人亦效其尤，至1923年中正殿大火，清宮文物再次遭到嚴重損失。儘管如此，清宮的收藏仍然可觀。在故宮博物院籌備建立時，由"辦理清室善後委員會"對其所藏進行了清點，事竣後整理刊印出《故宮物品點查報告》共六編28

冊，計有文物117萬餘件（套）。1947年底，古物陳列所併入故宮博物院，其文物同時亦歸故宮博物院收藏管理。

二次大戰期間，為了保護故宮文物不至遭到日本侵略者的掠奪和戰火的毀滅，故宮博物院從大量的藏品中檢選出器物、書畫、圖書、檔案共計13427箱又64包，分五批運至上海和南京，後又輾轉流散到川、黔各地。抗日戰爭勝利以後，文物復又運回南京。隨着國內政治形勢的變化，在南京的文物又有2972箱於1948年底至1949年被運往台灣，50年代南京文物大部分運返北京，尚有2211箱至今仍存放在故宮博物院於南京建造的庫房中。

中華人民共和國成立以後，故宮博物院的體制有所變化，根據當時上級的有關指令，原宮廷中收藏圖書中的一部分，被調撥到北京圖書館，而檔案文獻，則另成立了“中國第一歷史檔案館”負責收藏保管。

50至60年代，故宮博物院對北京本院的文物重新進行了清理核對，按新的觀念，把過去劃分“器物”和書畫類的才被編入文物的範疇，凡屬於清宮舊藏的，均給予“故”字編號，計有711338件，其中從過去未被登記的“物品”堆中發現1200餘件。作為國家最大博物館，故宮博物院肩負有蒐藏保護流散在社會上珍貴文物的責任。1949年以後，通過收購、調撥、交換和接受捐贈等渠道以豐富館藏。凡屬新入藏的，均給予“新”字編號，截至1994年底，計有222920件。

這近百萬件文物，蘊藏着中華民族文化藝術極其豐富的史料。其遠自原始社會、商、周、秦、漢，經魏、晉、南北朝、隋、唐，歷五代兩宋、元、明，而至於清代和近世。歷朝歷代，均有佳品，從未間斷。其文物品類，一應俱有，有青銅、玉器、陶瓷、碑刻造像、法書名畫、印璽、漆器、琺瑯、絲織刺繡、竹木牙骨雕刻、金銀器皿、文房珍玩、鐘錶、珠翠首飾、家具以及其他歷史文物等等。每一品種，又自成歷史系列。可以說這是一座巨大的東方文化藝術寶庫，不但集中反映了中華民族數千年文化藝術的歷史發展，凝聚着中國人民巨大的精神力量，同時它也是人類文明進步不可缺少的組成元素。

開發這座寶庫，弘揚民族文化傳統，為社會提供了解和研究這一傳統的可信史料，是故宮博物院的重要任務之一。過去我院曾經通過編輯出版各種圖書、畫冊、刊物，為提供這方面資料作了不少工作，在社會上產生了廣泛的影響，對於推動各科學術的深入研究起到了良好的作用。但是，一種全面而系統地介紹故宮文物以一窺全豹的出版物，由於種種原因，尚未來得及進行。今天，隨着社會的物質生活的提高，和中外文化交流的頻繁往來，

無論是中國還是西方，人們越來越多地注意到故宮。學者專家們，無論是專門研究中國的文化歷史，還是從事於東、西方文化的對比研究，也都希望從故宮的藏品中發掘資料，以探索人類文明發展的奧秘。因此，我們決定與香港商務印書館共同努力，合作出版一套全面系統地反映故宮文物收藏的大型圖冊。

要想無一遺漏將近百萬件文物全都出版，我想在近數十年內是不可能的。因此我們在考慮到社會需要的同時，不能不採取精選的辦法，百裏挑一，將那些最具典型和代表性的文物集中起來，約有一萬二千餘件，分成六十卷出版，故名《故宮博物院藏文物珍品全集》。這需要八至十年時間才能完成，可以說是一項跨世紀的工程。六十卷的體例，我們採取按文物分類的方法進行編排，但是不囿於這一方法。例如其中一些與宮廷歷史、典章制度及日常生活有直接關係的文物，則採用特定主題的編輯方法。這部分是最具有宮廷特色的文物，以往常被人們所忽視，而在學術研究深入發展的今天，卻越來越顯示出其重要歷史價值。另外，對某一類數量較多的文物，例如繪畫和陶瓷，則採用每一卷或幾卷具有相對獨立和完整的編排方法，以便於讀者的需要和選購。

如此浩大的工程，其任務是艱巨的。為此我們動員了全院的文物研究者一道工作。由院內老一輩專家和聘請院外若干著名學者為顧問作指導，使這套大型圖冊的科學性、資料性和觀賞性相結合得盡可能地完善完美。但是，由於我們的力量有限，主要任務由中、青年人承擔，其中的錯誤和不足在所難免，因此當我們剛剛開始進行這一工作時，誠懇地希望得到各方面的批評指正和建設性意見，使以後的各卷，能達到更理想之目的。

感謝香港商務印書館的忠誠合作！感謝所有支持和鼓勵我們進行這一事業的人們！

<div align="right">1995年8月30日於燈下</div>

目錄

文
物
目
錄

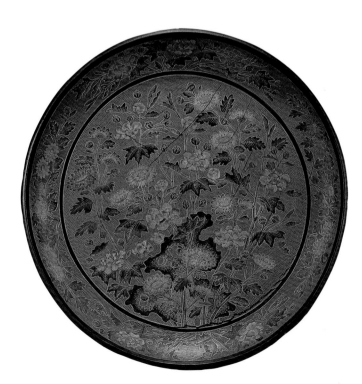

突破傳統不斷創新的元明漆器

導言 夏更起

髹漆是中國發明的工藝技術，歷史悠久。據《韓非子·十過篇》記載：舜用髹漆的食器，"而傳之禹，禹作祭器，墨染其外，朱畫其內"。浙江餘姚河姆渡遺址的考古發掘證實，早在6000多年前的新石器時代，就有木胎朱漆碗。[1] 據此推斷，在早期物質文明時期，漆器與石器、陶器並行數千年，中國才進入青銅時代。

漆工藝是造物的藝術，是中國人智慧與才藝的結晶。幾千年來，其技術不斷進步、工藝不斷革新、精益求精，創造出豐富多彩而又獨具特色的漆器文化。文獻記載和實物遺存證實，中國漆工藝的發展經歷了兩次高峯，戰國至漢代是第一個高峯，元至清代為第二個高峯。千百年來，工匠藝人製作了大量精美的漆器，但由於絕大多數漆器為木胎，不易保存，加之其他因素影響，能流傳至今的已然不多。那些得以保存下來的漆器，可分為出土文物和傳世藏品兩種，宋以前者多為出土文物，元以後者多為傳世品。這些漆器大部分留在中國大陸，也有一些流散到日本、台灣和歐美等地。其中日本所藏宋、元漆器稍多；台灣藏品以清代為主，沒有元代的，明代的亦很少。

故宮博物院是元、明、清三代漆器的薈萃之地，庋藏有大量官造和民造漆器，為了充分展示這一時期的漆工藝水平，我們將故宮藏品編纂為《元明漆器》和《清代漆器》兩卷，本卷介紹的是元、明時期的漆器。故宮藏元代漆器是大陸最豐富的，其中張成、楊茂款的漆器，以故宮藏品最精美、最權威。如楊茂款的雕漆，海內外僅存三件，全部在大陸，其中兩件在故宮。張敏德的作品，全世界僅故宮存有一件。張成款作品雖日本略多，但其中混雜了不少改款和偽款，遠不如故宮藏品權威。此外，故宮所藏兩件嵌螺鈿花鳥舟式洗，更是海內外絕無僅有的稀世珍品。故宮藏明代漆器數量之豐富、品類之齊全、時代之完整，海內外無出其右

者。特別是永樂、宣德時期的漆器，日本、台灣藏品均無法望其項背。如剔彩林檎雙鸝大圓盒（圖57）和剔紅牡丹花腳踏（圖66）都是傳世的孤品。

本卷從故宮藏近千件元明漆器中選出208件（套）精品，其中元代漆器16件，明代漆器192件（套），以時代為序臚陳。元代漆器偏少，主要是由於元代時間短、傳世漆器少、品種比較單一，且早晚風格變化不大。而明代時間長、傳世漆器多、品種相對豐富，既有宮廷作品，也有民間作品，且官造與民造、早期與晚期的藝術風格差別很大。鑒於此，為更清晰地介紹這一時期漆工藝的概況，本卷導言將採取兩種不同的論述方式，元代按漆器品種論述，明代則以時代為序，將宮廷漆器與民間漆器分開論述。

元代漆器

蒙古族建立的元朝（1271—1368），統治中國雖不足百年，但其承上啟下的歷史地位卻十分重要。它結束了宋、金、西夏分裂對峙的局面，重新統一了貨幣和度、量、衡，為後世經濟、文化的繁榮創造了條件。

為了鞏固政權，恢復被戰爭所破壞的社會經濟和文化，元政府曾多次頒行法令鼓勵發展生產。特別值得一提的是，元朝統治者對手工業者和匠人，實行一種特殊的政策——在戰爭中，每屠城"唯工匠免（死）"。統一後則將手工業分為官辦和民營兩大類，官辦手工業的匠人稱作"隨朝"，民營手工業者則稱作"外路"。當時，官辦手工業作坊遍佈全國，在中央設"諸色人匠總管府"，地方設局，對其層層管理。其產品一是供貴族享用，二是銷售以營利。

元代官造和民造漆器的生產，就是在上述背景下發展起來的。如諸色人匠總管府下轄十一局，其中"油漆局"就是管理各地之官辦漆作的機構。此外，元大都留守司下也設"油漆局"，不過它"專掌兩都宮殿髹漆之工"，是否為內廷造漆器，還有待考證。元代漆器的製作，主要集中在經濟、文化發達的東南地區，其產品行銷海內外，不但元大都市場有"吳越之髹漆"，而且還大量銷往日本等地，其中一部分至今保存完好，成為研究元代漆器的重要依據。

元代漆器的工藝水平較宋代有大提高，當時的主要漆藝品種有：單色漆、戧金漆、螺鈿漆、

雕漆四大類。其中雕漆最盛，成就最高，漆匠更是名人輩出，工藝風格異彩紛呈。

單色漆器：即素漆，唐宋時最為盛行，至元代已近尾聲。元代素漆實物有盤、碗、盒、奩等，多為日用之器，其胎骨或用薄木條曲疊，或用竹絲編織，器型多起棱分瓣，造型規矩靈秀。漆色有紅、黑兩種，但只有少數漆質優良，多數漆質粗糙，不甚雅觀，去唐宋的水平甚遠。

戧金漆器：是由漢代的"錐畫"即針刻工藝發展而來的，至元代而興盛。錐畫是用針在漆器上刻畫圖紋，而戧金漆器的工藝是先在漆器表面刻畫紋樣，再在紋樣上漆金膠，最後填以泥金或金箔。據明初曹昭所著《格古要論》記載："元朝初，嘉興府西塘有彭君寶者最得名，戧山水人物、亭觀花木、鳥獸，種種臻妙"。元人陶宗儀《輟耕錄》也稱頌嘉興的戧金漆器。遺憾的是，迄今未見到有彭君寶款識的漆器，其風格特點尚不明瞭。而元代杭州製作的戧金漆器，雖不見文獻記載，卻從日本所藏實物得到證實。這批戧金漆器中5件有款，其款分兩種：一是"延祐二年，棟梁禪正，杭州油局橋，金家造"；二是"延祐二年，棟梁禪正，明慶寺前，宋家造"。[2] 延祐為元仁宗（1312—1320）年號；"油局橋"、"明慶寺"均是杭州地名，至今尚存；"金家造"、"宋家造"說明它們出自私人作坊。這些漆器造型準確、線條流暢，紋飾輪廓線內均用細絲填充，正合明代黃成《髹飾錄》"物象細鈎之間，一一劃絲為妙"的記載。總之，與宋代戧金漆器相比，元代戧金漆器更富裝飾性，且紋密金濃、富麗堂皇。

螺鈿漆器：是結合髹漆與嵌螺鈿的複合工藝。螺鈿就是貝殼，分薄螺鈿和厚螺鈿兩類。其歷史可上推至西周，早期僅有厚鈿、白色，只能作粗獷的圖紋。隨着技藝的提高，大約在宋代就出現了薄鈿漆器，至元代日趨成熟，薄鈿出現色彩並可作較多的紋樣。《髹飾錄》稱其"百般文圖，點、抹、勾、條總以精細密緻如畫為妙，又分截殼色，隨彩而施綴者，光華可賞"。據《格古要論》記載，元代螺鈿漆器主要產於江南。明代中葉，王佐增補《格古要論》時補充說："螺鈿器皿出吉安府盧陵縣。……元朝時富家，不限年月做作，造漆堅而人物細可愛"。王佐是江西吉安人，所記當可信。

傳世的元代螺鈿漆器多藏於日本，主要有盤、盒、小箱、座屏等品種，全屬薄螺鈿，其鈿片雖比明代的略厚，但已能鑲嵌組合出神仙故事、歷史典故、文人生活、雲龍、勾蓮、花鳥等圖紋，並閃顯紅、綠等色彩，工藝已趨成熟。[3] 現知有

三种既有作者又帶地名的款識，即“吉水統明工夫”、“盧陵胡肇鋼鐵筆”和“永陽劉良弼鐵筆”，其中吉水、盧陵、永陽都是當時吉安府轄地，這就說明，當時吉安府下數縣均能製作螺鈿漆器，而不僅局限於盧陵一縣，這既證實了王佐的記載，又補充其所記的不足。

中國遺存的元代螺鈿漆器很少，元大都舊址出土的《廣寒宮圖》螺鈿漆殘片成為非常重要的物證。[4] 故宮珍藏的兩件黑漆嵌螺鈿舟式洗（圖13、14），更是絕無僅有的珍品，此兩器均以皮為胎，銅絲縫邊，形如小舟，圖紋用螺鈿條勾填而成。過去曾定為明晚期，但它們的螺片厚度與技法與元大都出土的螺鈿殘片和現藏日本的元代有銘螺鈿漆器很相似，排列有序的大花大葉勾蓮紋，也是元代特點，故而定為元代。這兩件舟式器，既不實用又非傳統陳設品，當有其特殊的來歷。據《平江府志》記載，蘇州漆匠王某受命，於“至正間，尚以牛皮製工舟，內外髹漆，載至上都，遊蕩河中……”。這兩件舟式螺鈿漆器很可能受相關啟發而作，以為紀念和觀賞。

雕漆：是先在木胎、金屬胎等胎體上髹漆到一定厚度，之後在漆上雕刻圖案，是髹漆、繪畫、雕刻相結合的工藝，漆賴畫而顯，畫賴漆而存。在漆工藝中，雕漆的工序最多，製作週期最長，藝術表現力亦最強。它使漆工藝由平面藝術發展為浮雕藝術，從而達到一個更高境界。雕漆的創始年代有唐、宋兩種說法，迄今尚無定論。近年有四件相同的剔犀小圓盒面世[5]，

均是出土文物，從其造型、漆色、紋樣及銀扣等方面看，很具漢代特徵，故此，雕漆的歷史可能要早於唐代。但早期雕漆發展十分緩慢，至元代才興盛起來，並在技藝上取得驚人的成就，成為漆工藝的主流，在當時即被世人所青睞，廣泛流傳於海內外。

元代雕漆產地見諸文獻記載的有嘉興、福州、雲南等，從海外藏漆器名款如“蘇城錢祿造”[6]、“洪福橋呂鋪造”[7]（洪福橋為南宋時杭州地名）推斷，蘇州、杭州也有作坊。當時主要有剔紅、剔黑、剔犀三個品種，以剔紅居多。其形制以盤、盒為主，其次有尊、盞托等。裝飾題材可分為花鳥、山水、人物、幾何紋樣四大類。

元代雕漆分有款識和無款識兩大部分，其款識全係針劃小字，且均為個人款，計有張成、楊茂、張敏德、周明、錢祿等。其中張成、楊茂技藝精絕，代表元代雕漆的最高水平，據《嘉興府志》記載：“張成、楊茂，嘉興西塘楊匯人，剔紅最得名”。其他三人，均不見文獻記載。有人推斷，張敏德可能是張成之子，但並無實據。

張成的作品傳世較多，有剔紅、剔犀兩種。皆用漆精良、髹塗厚重、運刀犀利、花紋圓潤勁健，尤善雕花鳥、花卉、幾何雲紋，亦能山水。雕花鳥，則以一種花鋪滿器面，作二鳥相對旋飛其間，紋飾生動且極具裝飾效果。雕花卉，則選取一枝構圖，大花大葉，翻捲自然。有的還採取誇張的手法，以突出主題。如剔紅梔子花圓盤（圖3），花朵佔畫面一半有餘，既醒目又不失自然，藝術效果極佳。雕剔犀雲紋，線條流暢健美、深峻圓熟，表面打磨出漆質內含之光澤。如剔犀雲紋圓盤（圖12），堆漆厚達1厘米，黑漆中間施兩道紅漆，刀口中顯出紅色紋理，古拙中透出華美。雖被清代乾隆皇帝修底改款，但它與張成款的剔犀器工藝完全一致，很可能是張成的作品。綜觀張成的雕漆作品，可謂意境浪漫，技藝精絕，有很高的藝術品位。

楊茂的作品，傳世的比張成少，已知全是剔紅器。特點是堆漆較薄，雕刻精緻嚴謹，圖紋略顯平實，善用花卉和山水人物。其花卉構圖工緻細密，小花小葉，穿枝過梗，疏朗自然，秀雅清麗。其山水人物擅長用寫實手法，山林殿閣與人物活動巧妙結合。如剔紅觀瀑圖八方盤（圖1），在盤心有限的空間內精雕細刻出一幅老者觀瀑圖景，猶如宋代工筆畫一般，生動地表現了文人的生活情趣。楊茂雕漆，無論花卉或山水，總能給人以風清骨俊、端麗典雅之美感，説明作者具有深厚的繪畫修養和高超的雕刻技巧。

周明、錢祿款雕漆器，傳世較少，僅見有山水人物圖案的盤、盒等器，雕刻比較精細，風格近似楊茂而略顯厚拙。張敏德款作品，傳世僅有剔紅賞花圖圓盒一件（圖4），其用漆之精、雕工之細、圖案之工緻，均在張成之上，唯略少渾厚的美感。另外，其款識位置與眾不同，不刻底部，而是刻在蓋裏。

元代無款作品傳世較多，風格多樣，工藝水平參差，其中不乏精品，如剔紅水仙花圓盤（圖5），紅漆純正潤美，圖紋新穎別致，雕刻精湛，可謂技臻藝絕，必出自身懷絕技之人。只因乾隆皇帝貪他人之功，將其改為己款，已無法識別原作者了。

明代漆器

繼元而起的明朝（1368—1644）社會經濟、文化空前繁榮，為
工藝美術的發展創造了有利的條件。明代手工業亦有官辦和民營之
分，但與元代有很大不同。元代設於各地的官辦作坊，明初絕大部分即已
廢除，而改設御用作坊於京城，只有陶瓷、織繡等少數不便進京的才設於外
地。據《明史》記載，宮廷作坊所需工匠，由全國選調，根據工種之難易，主要分
為"住坐"（長期）和"輪班"（短期）兩類，此外還有"留存"制度，即工匠不離本土，
在家完成宮廷派作的器物。此舉不但使官辦作坊更集中、更精練，並直接受皇室的指揮，而
且也給民間工匠較多自作自營的機會，對手工業的發展起到一定的促進作用。

由於官造的漆匠也來自民間，所以，官造和民造技藝同源，但因投入的財力、物力不同，且
享用者身份等級有別，故而二者走着兩條並行而又各異的漆藝之路，形成了兩個風格體系。
故宮博物院藏明代漆器，以宮廷御用的官造者最豐富，也有一定數量的民間作品。為了便於
理解，下面分別闡述。

1. 官造漆器

明代皇室對漆器的需求，是促成明代宮廷漆器興盛的重要原因。據《明史》記載，宮廷內府
設有兩個油漆作坊，一個由內官監管領，專事宮殿之油漆彩畫；一個由御用監管領，專造御
前所用之器物，宮廷漆器概出自後一個作坊。需要強調的是，明代宮廷漆器的製作並非貫徹
始終，而是分早晚兩期（洪武至宣德（1368—1435），嘉靖至崇禎（1522—1644）），中
間由正統至正德曾中斷了80餘年。

明朝宮廷漆器的製作，始於洪武朝（1368—1398）。據清初顧祖禹所撰《讀史方輿紀要》記
載："洪武初，乃立三園，植桐、漆、棕樹各千畝以備用"。由此可見，當時已開始為宮廷
用漆作準備。目前雖不見有洪武款的漆器傳世，但魯王朱檀墓中出土的戧金漆的箱、匣及剔
黃筆桿等漆器，完全是宮廷風格。[8] 朱檀葬於洪武二十二年（1389），由此推斷，至遲在
洪武二十年左右，宮廷已開始製作漆器，其御用作坊初在南京，永樂遷都後移至北京。據文
獻記載，永樂朝（1403—1424）皇家漆器作坊設於北京的果園廠，因此，後人習慣將明代宮
廷漆器稱作"廠器"。實際上，永樂十九年（1421）遷都北京，此後御用作坊才北遷，而宣
德（1426—1435）之後又終止漆器製作，所以果園廠造漆器只有10餘年，是比較短暫的。

從傳世實物推斷，明早期漆器的品類，永樂以前有剔紅、剔黃、戧金漆，宣德朝新增了剔彩和填彩漆。官造漆器銘刻款識則始於永樂朝，並沿用元代做法，在器底一側針劃"大明永樂年製"單豎行小字，宣德朝改為刀刻填金大字，富麗堂皇，彰顯皇家氣派。此種做法一直沿用至清代，只是部位、字體和排列方法有些變化而已。

雕漆是數量最龐大的明代宮廷漆器品種，據文獻記載，永樂元年、四年、五年，明政府曾三次贈送給日本雕漆器共200餘件，其中永樂元年所贈58件，詳記着器型、尺寸、圖紋，唯不見款識，估計當是洪武、建文二朝的官造作品。(9) 以雕漆製作週期之長、所贈數量之大、以及國內外傳世品數量之多來分析，當時宮內漆作必已集中了眾多的雕漆藝人，漆器生產頗具規模。

明早期的宮廷雕漆，繼承並發展了元代雕漆的特點，造型端莊規矩、用漆精良潤美、雕刻圓熟勁健、磨工精細光潔。不同之處在於，明代宮廷雕漆缺少個人特點，基本是統一的宮廷風格。其品種以各式盤、盒居多，並增加了小櫃、香几、蓋碗、小瓶、畫台等新品。為了適應宮廷需要，上數器物多數都加大了尺寸，如剔紅牡丹雙龍大圓盒（圖64），口徑達44厘米，很可能是盛裝帝、后御帶專用。當時雕漆的紋飾十分豐富，已遠勝元代，大體可分為花卉、花鳥、山水人物、龍鳳等四大類。其花卉圖案，常見牡丹、菊花、茶花、荷花、梅花、芙蓉、石榴、荔枝、葡萄等 10 餘種。它們有時作主紋；有時作邊飾；或單用、或組合；或寫實、或抽象，變化無窮。其花鳥圖案，多作主紋用於圓形器，往往以一種花卉佈滿器面，二鳥旋飛其間。其山水人物圖案，亦作主紋，立意鮮明，幾乎全部是表現文人的林泉之志和淡泊之情，如聽琴圖、觀瀑圖、攜琴訪友、梅妻鶴子等。雕刻時，以工筆手法雕出山林流水、殿閣庭院及人物，既有很強的繪畫效果，又具有工藝品的藝術韻味。龍鳳是皇權的象徵，作為藝術形象飾於雕漆器上，此時已經定型。龍矯健而又威嚴，鳳飄逸而華美，它們或與雲結合，或與花卉相配，構成獨特的宮廷專用紋飾。

以上四種紋圖，花卉最多，花鳥、山水次之，龍鳳最少。由此可見，早期服務於宮廷的漆工藝人，還有一定的創作自由，因而所飾的題材和內容比較寬泛，使雕漆的藝術表現力有提升。

明早期的戧金和填漆器物，雖有文獻記載稱，永樂四年和宣德八年，曾先後贈給日本數十件，(10) 但海內外傳世者很少，可知並不是當時漆器的主要品種。

戧金漆器以朱檀墓出土　　　　　　　　　　　　　　　　的雲龍紋箱和長方匣為最早，傳世的有紅漆戧金雲龍　　　　　　　　　　　　紋長方匣（圖69）和紅漆戧金大明譜系長方匣（圖70）等，兩者皆以紅漆為地，戧金花紋。圖紋金光燦爛，有濃厚的宮廷氣息。其紋理細密，保持元代戧金的工藝風格。

填漆亦稱戧金填彩漆，為明代新創的技法，是在填彩漆基礎上，以戧金線勾勒物象的輪廓和紋理。據明萬曆時人高濂《遵生八箋》記載：“宣德朝有填漆器皿，以五色稠漆填之，磨平如畫，至敗如新”。傳世實物有小櫃、各式小盒等，圖紋有山水人物、花卉、雲龍等。如戧金彩漆牡丹花橢圓盒（圖62），通體填紅、黃、綠、紫等色彩漆的花紋，花紋輪廓內戧金，圖紋清晰絢麗。這一創新品種尤為漆藝增彩，並被後世繼承，清代宮廷中更是大量製作。

關於宣德漆器，不論文獻記載還是實物遺存，都存在錯綜複雜的問題。加之宣德之後，從正統至正德均無官款漆器傳世，更成為一個不解之謎。據《遵生八箋》記載：“宣德時製同永樂，而鮮妍過之”。而明末劉侗所著《帝京景物略》則謂：“（宣德時）廠器終不逮前，工屢被罪，因私購內藏盤盒，款而進之，故宣款皆永器也”。兩書作者同是明代人，對宣德漆器的認定卻截然相反。而實際情況則是：明代官款漆器中宣德款最多，存世100餘件，但風格卻並不一致。經過多年研究發現，其中多為永樂款改成宣德款。除此以外，還有把元代、嘉靖、萬曆款改為宣德款的，也有明代民間作品後刻宣德款者，更有清代製作的贗品。這既印證了劉侗“改款”之說，也否定了他“宣款皆永器”的結論。去掉改款和贗品，真正的宣德雕漆和填漆作品存世約20件，與永樂朝相比，這個數量實在太少。即便如此，在這些真品中，工藝水平仍有高低之別，藝術風格也不盡一致。例如，其雕漆多數與永樂器風格完全一致，顯然是宣德前期的作品，少數則風格大變，顯然是宣德後期作品。如剔彩林檎雙鸝大圓盒（圖57），既是新創的漆藝品種，又是孤品，其漆色之豐富、圖案之新穎、雕磨之精細，均無與倫比，但造型和裝飾方法顯然與前期有別。又如剔紅九龍大圓盒（圖60），雖然造型、圖案與前期相同，但漆色鮮艷，花紋棱角顯露，缺少前期圓潤的特點。再如剔紅雙螭荷葉式盤（圖58），塗漆較薄，漆色紅中偏紫，雕刻亦較粗率，雖然造型、圖案新穎，但工藝水平較前期已明顯下降。由此或可推測，宣德朝是漆器製作的變革階段，此時既有工藝的創新和藝術風格的變化，也有數量減少、工藝水平降低的問題。工藝的創新與風格的變化，應該是漆作內有新人進入的表現，是宮廷漆器發展的必然趨勢，而數量減少與工藝水平降低，則當另有緣故。

宣德朝正值大明盛世，何以後期漆器數量銳減，工藝水平下降呢？據《明史·食貨志》記

載，明代內廷所需各種物料，分"歲辦"和"採辦"取之於地方。內使到地方採辦時經常借機勒索民財，以致到了"有司給買辦物料價十不賞一，無異空取"。而永、宣之時"工藝繁興，徵取稍急，非土所有，民破產購之"。在戈濂等眾臣力諫下，"宣宗時……朱紅餞金龍鳳器，多所罷減"。這裏的"朱紅餞金龍鳳器"指的顯然是漆器，但由於借採辦勒索之風屢禁不止，宣德六年，明宣宗下令凌遲處死管事太監袁琦，並斬內使阮巨隊等十二人。由此可以推斷，正是這次內廷鬥爭，使宣德後期漆器數量銳減，且水平下降。

從正統（1436—1449）至正德（1506—1521）六朝，海內外均不見有官款漆器傳世，曾令人長期疑惑不解。由宣德朝發生的反貪事件分析，很可能在宣德後期或正統朝，宮內停止製作官辦漆器。而且，這並不是孤立的現象，同期其他工藝品如銅器、琺瑯、玉器，甚至瓷器，也有中斷或處於低潮的情況。

宮廷漆器製作在嘉靖朝（1522—1566）又復興，直至萬曆朝（1573—1620）興盛近百年。萬曆之後，由於政治動盪，國庫空虛，漆器製作雖仍繼續，但數量大減，工藝也大不如前。對於晚期宮廷漆器的製作，萬曆、天啟年間的太監劉若愚在《明宮史》中略有記述："御用監，凡御前所用——螺鈿、填漆、雕漆皆造之"，"天啟六年，武英殿西油漆作災"。從而說明，明晚期宮廷有漆器作坊，但已不在果園廠，而在紫禁城之內。

明晚期嘉靖、萬曆兩朝官造漆器的數量之大、品種之多，均超過早期。其品種、技藝崇尚工緻華麗、繁縟細巧，早期那種古樸渾厚、簡潔大方的藝術風格蕩然無存，唯款識作法繼承宣德。總體來看，明晚期的漆器製作可分為兩個階段，即嘉靖、隆慶時期和萬曆及萬曆以後時期。

嘉靖朝漆器以雕漆最盛，餞金彩漆次之，餞金漆又次之。奇特的是，無論雕漆或餞金彩漆，均存在技法不同和工藝水平參差不齊的現象。

嘉靖雕漆，剔紅與剔彩並重，紋密和雕刻冷峻是其最大特點，但其中又存在着細微差別，顯示出三种不同的風格：一是漆質較好，色鮮艷，髹漆厚重，雕刻工細，有一定的磨工；二是漆質乾澀，顏色沉穆，漆層略薄，雕刻較粗率，不善藏鋒，棱角顯露；三是漆色淺淡，漆層很薄，雕刻粗放，亦少打磨，帶有民間工藝特點。傳世實物以第一、二種較多，第三種很少。這些不同的風格，是御用工匠來自不同地

區所致。大分之，當屬兩種工藝體系：第一種為一體系，工匠來自何方，無法確定；第二、三种為一體系，工匠當來自雲南。據高濂《燕間清賞箋》中論述"雲南以此為業，耐用刀不善藏鋒，又不磨熟棱角"。沈德符在《萬曆野獲編》記載雲南漆工入宮效力的歷史："嘉靖間又勒雲南檢選，送京應用"。上述文獻與嘉靖朝第二、三种雕漆對照，正相吻合。至於此體系為甚麼又有兩種面貌，可能是工匠入宮後不斷改進技藝的結果，亦可能是工匠個人技法的體現。

嘉靖朝戧金彩漆的風格亦分兩類，工藝水平軒輊分明。多數作品造型靈巧、裝飾繁密、漆色濃艷，但金線略粗糙，水平不及宣德作品。少數作品則造型端莊厚重、飾紋寫實生動、色彩豐富純正，如戧金彩漆松竹梅圓盤（圖148），戧畫精細、格調高雅，頗具宋元之餘韻。這就説明，當時應有不同地區的藝人在內廷供職，且其中必有技藝高超之人。

嘉靖朝漆器的造型追求靈秀奇巧，出現方勝式、銀錠式、菊花式、茨菰葉式、壽字式等，觀賞性大增。新創的器物則有執壺、八方斗、鏡盒等。另外還出現大小不等的淺圓盤、扇面形器，它們除刻年款外，還分別刻有"一層"至"六層"的標記，很可能是嘉靖帝齋醮專用的供器。

嘉靖漆器的最大特點表現在紋飾上，龍鳳紋和吉祥圖，一時成為主流。此時的龍鳳圖案與早期不同，為了突出祥瑞的象徵意義，多加入江山、吉祥文字和道教符號。吉祥圖案更是豐富多變，大體分為四類：一是用植物和動物組成的寓意紋圖，如松鶴延年、靈仙祝壽；二是借用神仙故事，如海屋添籌、羣仙祝壽；三是用吉祥文字裝飾，如春、福、壽等；四是把傳統繪畫題材改成吉祥圖，如將《歲寒三友圖》之松、竹、梅的枝杆，分別盤繞成"福、祿、壽"三字等。除此之外，其他題材如花卉、山水人物雖有，且出現了嬰戲圖、雙雞圖等創新圖紋，但數量極少。

吉祥圖案本是中國傳統民俗觀念的藝術表現，已有數百年的歷史，用於裝飾並不罕見，但像嘉靖漆器這樣集中，卻是史無前例的。究其原因，在於嘉靖皇帝崇信道教，並達到了"一心修玄，齋醮無虛日"的程度。他幻想長生，喜聞祥瑞之事。上有所好，下必應之，當時近臣獻"青詞"，遠官獻"瑞物"成為風氣。這種風氣直接影響了官造工藝品的製作，使得吉祥圖案盛行。

隆慶朝僅六年（1567—1572），由於明穆宗立志“革弊施新”，提倡節儉，故漆器製作大減，傳世品僅10件左右，藏於海內外，分雕漆[11]和厚螺鈿[12]兩個品種。其雕漆盤盒多飾龍鳳紋，與嘉靖朝第二種風格一致。值得注意的是，現藏日本的兩件雲龍紋螺鈿盤的款識均作“大明隆慶御用監造”，這是現知明代最早的官款螺鈿漆器，款識中加“御用監造”，在漆器中更是絕無僅有。

萬曆一朝，漆器製作復興，工藝也有所發展和變化，形成了新的統一風格。此時，漆藝品種增多，計有剔紅、剔彩、剔黃、填彩漆、戧金彩漆、描金漆、描金彩漆、螺鈿漆等。其雕彩漆中又有“堆色雕漆”新品種，螺鈿漆中分出厚、薄兩種，描金漆中有一色金者，又有用二色金作“彩金象”者……，總之，萬曆朝是明代官造漆器工藝種類最多、最絢麗的一朝。從海內外遺存實物看，當時的主項仍然是雕漆，其次為戧金彩漆、填彩漆、描金漆、螺鈿漆。在藝術上追求工謹、規範、細巧。無論哪種漆藝，造型與裝飾等方面都力求工緻，一絲不苟。此外，萬曆漆器中部分款識加進干支紀年，成為八字款，不但是創新，而且在宮廷漆器史上也是絕後的。

萬曆漆器的品種仍以盤盒為主，但也有較大的拓展。一方面是向大型化發展，製作了立櫃、藥櫃、几案、書格等家具，並分別以戧金彩漆、描金漆、螺鈿漆作裝飾，技藝精湛、富麗豪華，是漆藝史上一項突出的成就。另一方面，新創的小型器則有筆筒、戥子盒等。當時，在器物的形制上也有創新，如戧金彩漆雲龍紋長方盒（圖177），四角出脊，四壁凹入作開光，端莊中透着靈秀，是漆器實用性與藝術性的完美結合。這一創新器形不但清代漆藝繼承，也為陶瓷等工藝所仿效，並一直沿用到清代。

萬曆漆器的圖紋與前朝相比，內容和形式都相對單調，龍鳳成為主流，山水人物和花鳥僅是少數。此時的龍鳳圖紋，以突出皇家標誌為主，多以龍鳳相嬉或雙龍戲珠的形式，極少加進文字或其他內容。花鳥則以寫實手法表現，有工筆畫的效果。山水人物亦是追求工筆畫的意趣。在描金彩漆中，還首次使用寫意畫的裝飾方法，如紅漆描金山水大圓盒（圖188），以金代漆，用皴擦、渲染之法表現山勢層巒疊嶂、氣勢磅礴，是一件罕見的成功之作。

天啟（1621—1627）、崇禎（1628—1644）二朝，政治動亂、國庫空虛，宮內已無力大量製作工藝品，明代官辦漆器的製作亦近尾聲。此時的漆器，有雕漆和戧金彩漆兩種，數量不多，造型與飾紋均無新意，工藝水平與風格近似萬曆。故宮藏一件崇禎款的戧金彩漆羅漢牀，已收入《明清家具》上卷，或為了解當時宮廷漆器風格的參考。

2. 民間漆器

民間漆器是私人作坊製作的商品，其顧客是城市中的官員和富商巨賈。由於民間漆器的發展與買家的需求有很大關係，所以其產地集中在經濟發達的東南地區。如揚州就是民間漆器的重要產地，在明代擴建的揚州新城內，迄今仍保留着漆貨巷、描金巷等與漆器有關的地名。另一方面，明代城市經濟的繁榮，對漆器製造業的興盛起了很大的促進作用，明人高友荊的《燕市漆器歌》唱到："永宣之世號殷實，諸方職貢來京師，有物沉沉其名漆，填漆、剔紅及倭漆，買賣時值十萬錢。"反映了民間漆器在市場上交易的繁榮景象。此外，據《天水冰山錄》所載，在籍沒的嘉靖朝奸相嚴嵩的家產之中，漆器達1000餘件，內有雕漆、填漆、描彩漆、描金漆、堆漆、螺鈿漆、百寶嵌漆等 10 多個品種，大到牀、櫃、屏風，小到盤、碗、盒，品類俱全。這些漆器絕大多數當是民間作品，從中或可窺見明代漆器製造業興盛之一斑。而《髹飾錄》將漆器工藝分為14大類，數百個品種，就是以明代民間漆工技術為基礎作的總結，這既反映了民間漆工藝人的新貢獻，也從側面反映出製漆業的興盛。

明代技藝高超的製漆藝人，也曾被文獻記載。如《髹飾錄》作者黃成，高濂在《遵生八箋》中說他"剔紅可比果園廠，花果人物精妙，刀法圓潤清朗"。描金漆藝人首推楊塤，明代郎英在《七修類稿》中有："天順間有楊塤者，精明漆理，各色具可合，而於倭漆（即描金漆）尤妙，其飄霞山水人物，神氣飛動，真描寫之不如"的描述。吳中的蔣回回，更善描金與嵌鈿結合之法，《遵生八箋》稱其"金花銀片，鈿嵌樹石，泥金描彩，種種克肖"。揚州的周柱（也寫作"壽"或"治"）所創漆地百寶嵌聞名一時，清代嘉慶時吳騫在《尖陽叢筆》中記載："世宗時有周柱，善鑲嵌奩匣之類，精妙絕倫，時稱周嵌"。明末的江千里，字秋水，所製薄螺鈿漆器，名重當世，《揚州府志》稱："江秋水者，以螺鈿漆器最精工巧細，席間無不用之"。以上製漆名家，僅是見於文獻的少數代表而已，有明一代，定會有更多的漆工藝人因無記載而湮沒。

雖然文獻證實，明代民間漆器很興盛，且有雕漆、填彩漆、戧金漆、戧金彩漆、描金漆、描金彩漆、款彩漆、犀皮漆、描油、螺鈿漆、漆地百寶嵌等 10 餘個品種傳世，但與《髹飾錄》所列品種相比，差距仍然較大，尚不能反映明代漆藝之全貌。而且傳世者除雕漆較多外，其他品種很少。文獻所記載的諸多製漆名家，亦多無帶款識的作品傳世，唯"江千里"款的螺鈿漆器傳世較多，卻因偽款、仿款者過多過濫，真品至今無定論。因此，對明代民間漆器的全貌及其風格特點，尚無法全面了解。

故宮博物院所藏明代民間漆器達400餘件，絕大多數為雕漆。這些雕漆由於年代和作者的差異而呈現出不同風格，但由於民間漆器極少有款識，使得後人難以準確認定它們的年代、產地和作者，僅能從造型、飾紋、技法等變化規律，參照有紀年的官造漆器進行推斷。

明早期民間雕漆繼承元代餘蓄，與宮廷的風格接近，只是體形較小，多飾花鳥與山水人物，無龍鳳紋飾，較之官造雕漆略欠精細而已，因此不再贅述。

明中期的民間雕漆傳世很多，風格多樣、異彩紛呈，給人以百花齊放之感。其原因一是由於此時內廷停止漆器製作，工匠自由創作空間增大；二是從明中期開始，城市商品經濟日趨繁榮，對漆製品需求增大，從而使得民間漆器作坊興盛。此時的雕漆作品，有的追求古拙，以粗獷的手法雕刻出宏大的山水樓閣景物，甚至將建築上的殘缺，也用刀破成，如剔紅岳陽樓圖長方盒（圖100）；有的追求浮雕效果，在大面積的錦地中心，雕出一簇寫生花卉，既突出主題，又具浮雕的意趣，如一組以四季花卉和雀鳥為圖紋的剔紅方盤（圖105至108）；有的追求繪畫意趣，運刀或粗或細，宛如天成，如剔紅牧牛圖方盤（圖97）；有的漆色紅潤如珊瑚，雕刻細膩逼真，如剔紅梅花筆筒（圖98）；有的漆色沉穆，雕刻粗拙，即人稱的"雲南雕"，如剔紅孔雀牡丹圓盤（圖101）；有的則將裝飾內容與器物用途相結合，使人一看便知其具體使用場合。

值得注意的是，中期還有少數作品留下了作者姓名，他們是王松、王銘、王琰三人。奇特的是，三人名款全刻於畫面中，其中王松作品為一種風格（圖79），王銘、王琰作品同為另一種風格，他們的生平均不見文獻記載，詳細情況還有待進一步考證。

明晚期的民間雕漆，數量較少且多是小型器物，造型也比較簡單樸素，多數是直角方形或圓形的盒、盤之屬，其次有執壺、小碗等。紋飾以寫實花鳥、花果為主，少數為人物故事。雖有不同的雕漆技法，但區別不太明顯，而漆層薄，圖紋細密，雕刻纖細是其共同特點。可以這樣說，明晚期的民間雕漆不乏精巧之作，惟獨缺少了些藝術個性。因此，很難區分這一時期民間雕漆的不同風格和流派。本卷收錄的一件剔紅山水人物圖執壺（圖198），是用時大彬款紫砂壺為胎作成，可為晚期的代表作。

明代其他品類的民間漆器傳世極少，有的僅幾件，有的甚至是孤品，更少有款識者，因此無法看清其發展與變化規律，本文不再專門評述。

尤值一提的是，漆器本是實用器，後逐漸成為實用性與觀賞性相結合的器物，到元明時期，其發展趨勢已經是實用性日益萎縮，觀賞性逐漸增強，不過，當時還極少有純觀賞性作品。

總體來看，雖然受文獻記載不足，傳世實物不夠全面、不夠系統等因素影響，使得我們對元明漆器的認識還存在許多空白和疑點。但可以肯定的是，元明時期的漆工藝在繼承前代的同時，歷經370年的發展變化，日趨完善和成熟，呈現出產地不斷擴大；工藝品種不斷增多；技藝不斷精進的態勢。眾多優秀的漆器藝人，因材施藝，創造了不勝枚舉的新器物、新品類以及題材廣泛、內容豐富的裝飾圖紋，形成了獨具特色的漆器造型藝術，給這個歷史悠久的工藝門類帶來嶄新的面貌和第二個發展高峯，使漆工藝成為中國傳統工藝中一朵長開不敗的奇葩。

註釋：

(1) 河姆渡遺址考古隊《浙江河姆渡遺址第二期發掘的主要收穫》《文物》1980 年第 5 期

(2) 日本東京國立博物館編《戧金、沉金、存星》日文版　株式會社　東京美術　公元 1974 年版

(3) 日本東京國立博物館編《中國の螺鈿》日文版　公元 1981 年版

(4) 《中國美術全集‧工藝美術編‧漆品》文物出版社　1989 年版

(5) 香港中文大學文物館編《中華漆器二千年》2000 年版

(6) 李汝寬《東方漆器藝術》英文版 1972 年版
 《ORIENTAL LACQUER ART》by Lee Yu-kuan 1972

(7) 西岡康宏《有銘文的中國南宋雕漆器》香港《東方陶瓷學會會刊》第十期

(8) 山東省博物館《發掘明魯王朱檀墓紀實》《文物》1972 年第 5 期

(9) 日本德川美術館、根津美術館編《雕漆》日文版　公元 1984 年版

(10) 日本《善鄰國寶記》

(11) 東京松濤美術館開館十周年特別展圖錄《中國的漆工藝》1991 年版

(12) 同註 (3)

元代漆器

Lacquer Wares of the Yuan Dynasty

剔紅觀瀑圖八方盤　楊茂

元
高2.6厘米　口徑17.8厘米
清宮舊藏

Red octagonal lacquer plate with the carving of viewing the waterfall, by Yang Mao
Yuan Dynasty
Height: 2.6cm　Diameter of mouth: 17.8cm
Qing Court collection

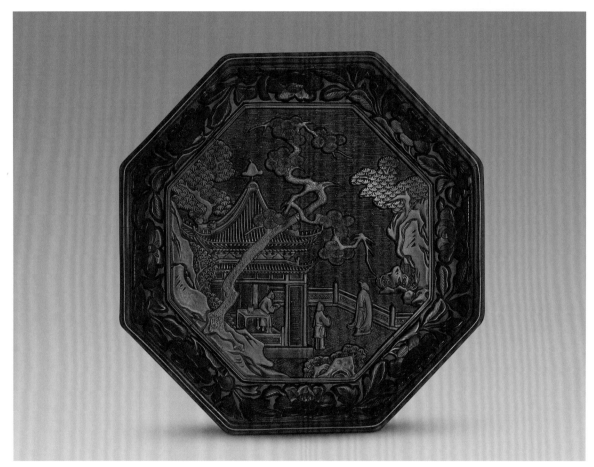

盤八方形，隨形圈足。盤心雕青松、山石，亭前一長者佇立觀瀑，後有兩小童侍立。盤內、外壁皆黃漆素地，雕茶花、牡丹、梔子、桃花等四季花卉紋。盤底髹黑漆，左側有針劃"楊茂造"豎行款；正上方有刀刻填金"大明宣德年製"楷書款，為後刻。

此盤為楊茂造漆器的傳世佳作，造型規矩，構圖井然有序，刀法嫻熟。人物雖為側面，但其灑脫、飄逸的個性被淋漓盡致地刻畫出來。"楊茂造"三字款與盤底的自然斷紋幾乎混在一起，難以辨認。

雕漆是先在木胎或金屬胎上髹漆，之後在漆上雕刻圖案，根據雕漆的顏色不同，又有剔紅、剔黃、剔黑、剔彩等區別。

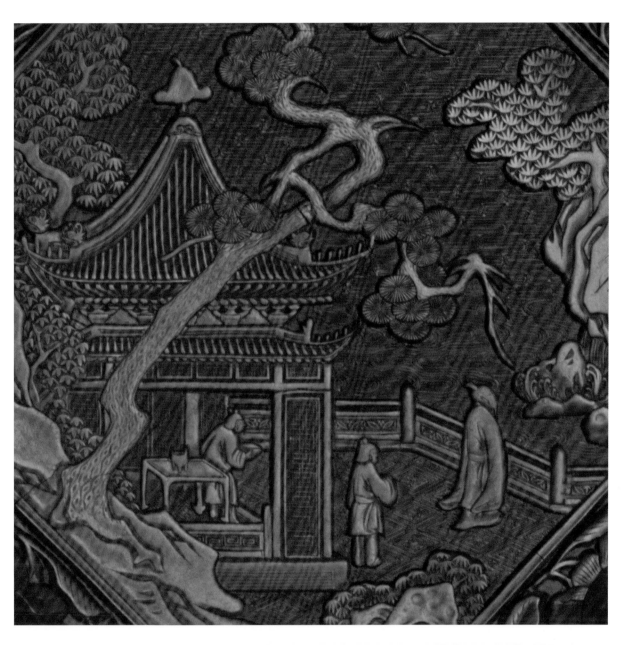

剔紅花卉尊　楊茂
元
高9.5厘米　口徑12.8厘米
清宮舊藏

Red flaring-mouth lacquer vase with the carving of flowers, by Yang Mao
Yuan Dynasty
Height: 9.5cm　Diameter of mouth: 12.8cm
Qing Court collection

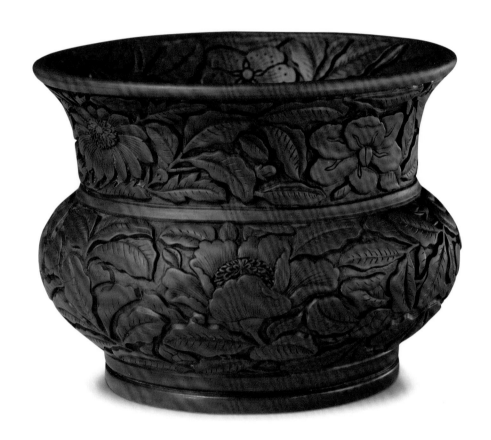

尊撇口，短頸，鼓腹，圈足。通體黃漆素地雕朱漆花紋，口內壁雕桃花四
朵，口外頸部雕梔子花、菊花各一朵，桃花二朵；腹部雕梔子、茶花、桃
花、牡丹；足部光素有一凹陷弦紋。尊內及底髹黑漆，底左側針劃"楊茂
造"豎行款。

此尊造型敦實渾厚，線條柔和，比例適當。其髹漆較張成造漆器略薄，然
漆色沉穩，花紋疏密有致，雕刻技藝嫻熟，是楊茂傳世雕漆的珍品。

楊茂，浙江嘉興西塘楊匯人，以善製漆器名揚天下。楊茂的作品中國大陸
僅存三件，其中兩件為北京故宮博物院收藏。

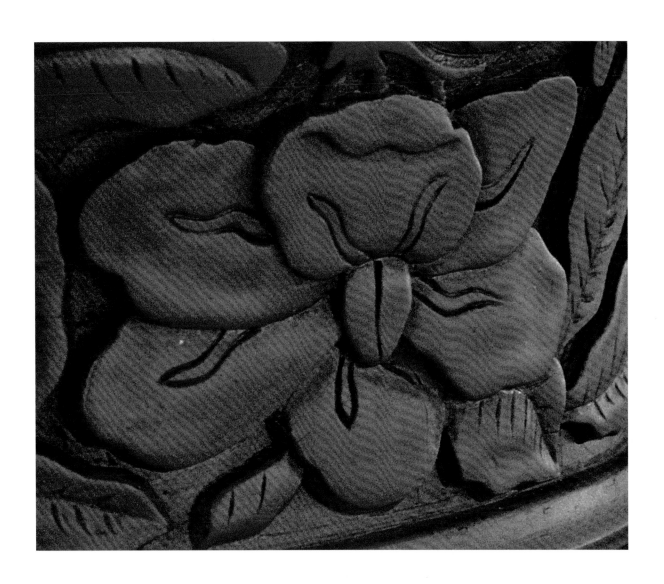

剔紅梔子花圓盤　張成

元
高2.6厘米　口徑16.7厘米
清宮舊藏

**Red round lacquer tray with the carving of gardenia,
by Zhang Cheng**
Yuan Dynasty
Height: 2.6cm　Diameter of mouth: 16.7cm
Qing Court collection

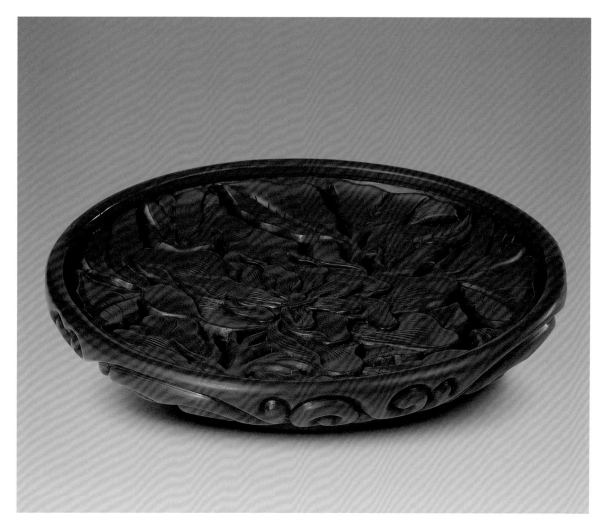

盤圓形，弧形壁，矮圈足。內外皆黃漆素地雕朱漆花紋，盤內雕盛開的折枝梔子花一朵，旁有四朵含苞微綻的花蕾。盤外壁雕捲草紋。底髹赭色漆，左側針劃"張成造"豎行款。

此盤髹漆肥厚，漆層厚約0.4厘米，漆色紅潤光亮，圖紋精美，雕刻工緻，磨製圓熟，充分體現了作者高超的技藝。

張成，浙江嘉興西塘楊匯人，與楊茂同鄉，生卒年不詳，是元代著名的髹漆藝人。張成的雕漆作品國內僅存三件，北京故宮博物院藏此一件。

4

剔紅賞花圖圓盒　張敏德

元

高6.9厘米　口徑21.5厘米

清宮舊藏

Red round lacquer box with the carving of enjoying
flowers, by Zhang Minde

Yuan Dynasty

Height: 6.9cm　Diameter of mouth: 21.5cm

Qing Court collection

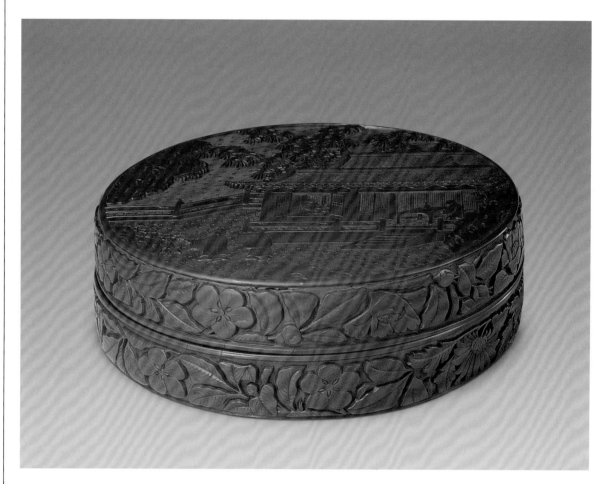

盒平頂，直壁，凹底。通體雕朱漆，蓋面雕寬敞大殿，曲欄圍成庭院，院內有二老翁在壽石前賞花攀談，殿內有二童僕忙碌，殿後修竹繁茂。外壁黃漆素地雕梔子、茶花、菊花、桃花等花卉紋。內壁、蓋裏及底皆髹黑漆，蓋裏左側針劃"張敏德造"豎行款。

此盒構圖完美，刀法明快精細，屋宇的窗櫺欄杆刻畫細膩，人物形象生動，花卉逼真，儼如一幅精美的立體畫卷。

張敏德為元代髹漆藝人，其生平事跡待考，這件賞花盒是其唯一的傳世作品。

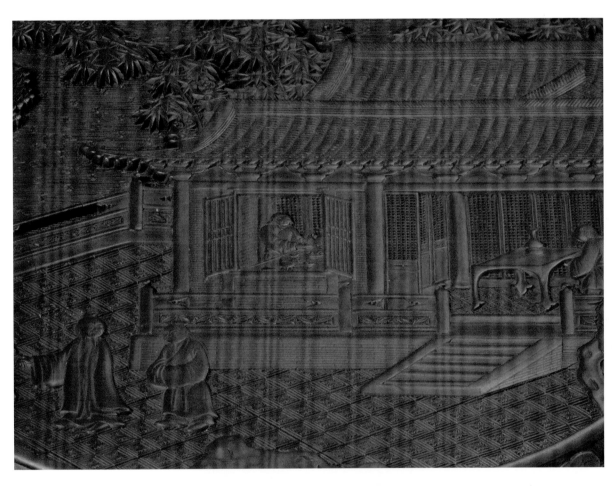

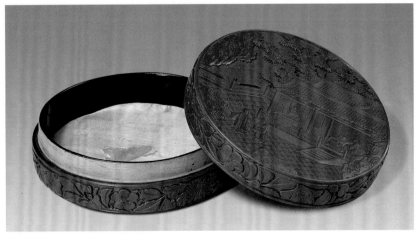

剔紅水仙花圓盤

5

元
高3.4厘米　口徑21厘米
清宮舊藏

Red round lacquer plate with the carving of narcissus
Yuan Dynasty
Height: 3.4cm　Diameter of mouth: 21cm
Qing Court collection

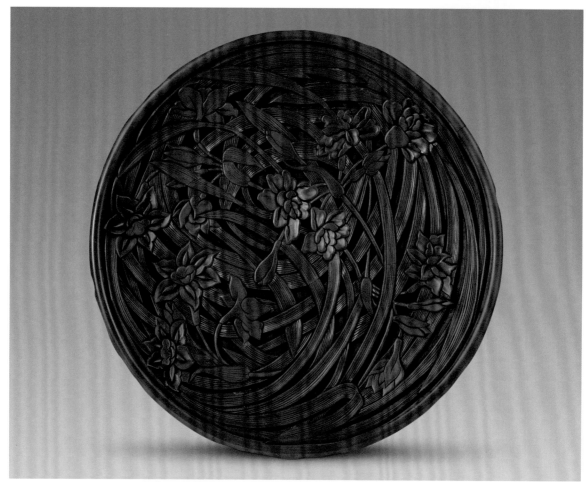

盤圓形，弧形壁，矮圈足。盤內及外壁皆黃漆素地雕朱漆。盤內雕迴旋掩映的水仙花，盤外壁雕捲草紋。底髹黑漆，正中刀刻填金"乾隆年製"楷書款，為後刻。

此盤構圖頗具新意，花葉環繞，繁而不亂，雕刻藏鋒不露，隱起圓滑。底漆烏黑發亮，光可鑒人，為清乾隆時期重髹。以花卉、花鳥為題材的盤、盒，在外壁雕捲草紋，是元代漆器裝飾的典型風格。

6

剔紅牡丹綬帶圓盒
元
高12厘米　口徑46厘米
清宮舊藏

Red round lacquer box with carving of peonies and flycatchers paradise
Yuan Dynasty
Height: 12cm　Diameter of mouth: 46cm
Qing Court collection

剔紅牡丹綬帶圓盒

盒平頂，直壁，凹底。通體黃漆素地雕朱漆，蓋面雕牡丹綬帶圖，兩隻長尾綬帶鳥在牡丹叢中盤旋飛舞。綬帶鳥取其諧音有"長壽"之意，牡丹象徵着富貴，此圖紋寓意"富貴長壽"。盒外壁雕捲草紋，盒內及底髹黑漆。

此盒器型較大，是目前所見元代最大的剔紅作品。其盒內及底漆為清代後髹。

剔红茶花绶带圆盘

元

高3.6厘米　口径31.2厘米

清宫旧藏

**Red round lacquer tray with carving of camellias and
flycatchers paradise**

Yuan Dynasty

Height: 3.6cm　Diameter of mouth: 31.2cm

Qing Court collection

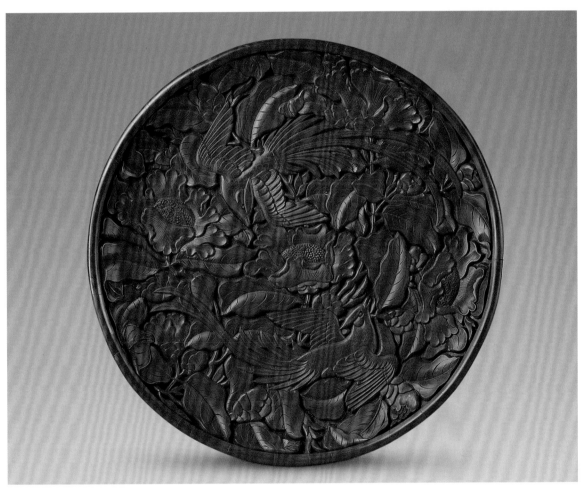

盘圆形，随形圈足。盘内及外壁皆黄漆素地雕朱漆，盘内雕硕大
饱满的茶花，两只绶带鸟在花丛中振翅欲飞，盘外壁雕捲草纹。
底髹黑漆，左侧刀刻填金"大明宣德年製"楷书款，为後刻。

此盘髹漆厚，少光澤。盘底黑漆，光可鑒人，为清代後髹。"宣
德"款字体规範，填金光亮，亦为清代所刻。

剔紅樓閣人物圖圓盤

元
高3.2厘米　口徑17.6厘米
清宮舊藏

Red round lacquer plate with carving of buildings and people
Yuan Dynasty
Height: 3.2cm　Diameter of mouth: 17.6cm
Qing Court collection

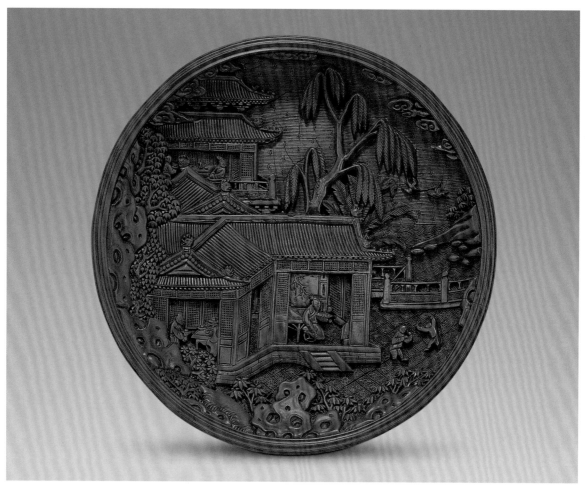

剔紅樓閣人物圖圓盤

盤金屬胎，圓形，圈足，盤邊凸起弦紋四道。盤內雕三種錦紋地，以示"天、地、水"之別，其上雕樓閣三重，庭院內二童子在對拳，一層有一老者坐而觀戰，二層一婦女回首觀望，二人身後各有一童子端盤侍立。四周垂柳、芭蕉鬱鬱葱葱，兩隻燕子在空中飛舞。盤外壁為剔犀捲草紋。底髹黑漆，正上方刀刻填金"宣德年製"楷書款，為後刻。

此盤共雕圖紋四層，層次清晰，立體感極強。其有趣之處在於盤底中心被鑽了一個小洞，據説是當年宮中人士因該盤沉重，疑是金胎，故在底鑽一洞試探。

剔紅芙蓉錦雞圖葵瓣式盤

元
高3厘米　口徑29.3厘米
清宮舊藏

Red-petal-rimmed lacquer plate with the carving of pheasant and lotus flowers
Yuan Dynasty
Height: 3cm　Diameter of mouth: 29.3cm
Qing Court collection

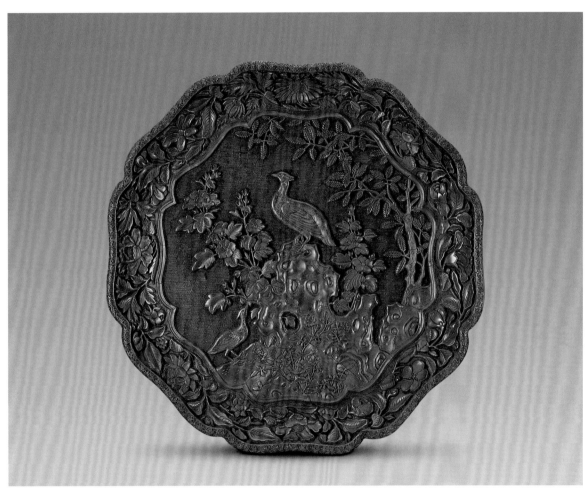

盤八瓣葵花式，隨行圈足。通體雕朱漆，盤心做弦紋隨形開光，內雕一雄錦雞立於壽石之上，一雌錦雞行於石傍，互作顧盼狀，下為草地，兩旁為芙蓉花和松樹，構成一幅完整生動的花鳥圖境。盤內壁和外壁均在灰綠素漆地上雕葡萄、荷花、茶花、梅花、石榴、梔子等纏枝花卉紋，口沿亦飾錦紋。盤底有清代黃條，墨書：“乾隆五十四年十一月初三日收　古董房呈覽　紅雕漆葵花盤一件　缺漆蠟補”。

此盤的漆質、雕工較好，造型和圖紋均有宋代之餘韻。

15

剔犀雲紋葵瓣式盞托

元
高8厘米　口徑12厘米　足徑11.1厘米
清宮舊藏

**Purple-red petal-rimmed cloud-pattern lacquer tray
and round cloud-pattern lacquer cup**
Yuan Dynasty
Height: 8cm　Diameter of mouth: 12cm
Diameter of foot: 11.1cm
Qing Court collection

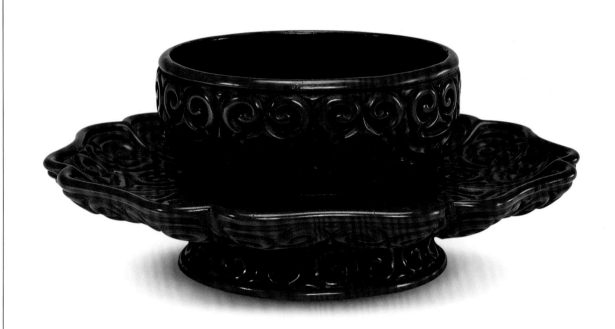

盞托由圓形盞、葵瓣式盤、高足組成。通體髹紫紅色漆，雕如意雲頭紋，花紋刀口側面露出黑漆線一道。托內髹黑漆，烏黑黝亮，有自然斷紋數道，並刻有"乙"字，為乾隆時所刻的收藏標記。

元代剔犀盞托僅見此例，所雕如意雲頭紋有的似桃形，極為罕見，雕刻刀法流暢快利，具有元代雕漆的特點。

剔犀又稱雲雕，其工藝先以兩或三色漆相間髹於胎骨上，每一色漆都由若干道漆髹成，至相當的厚度後，斜剔出雲鉤、迴紋等圖案花紋，故在刀口斷面，可見不同的色層。

剔犀雲紋圓盒
元
高7.5厘米　口徑19.5厘米
清宮舊藏

Red round cloud-pattern lacquer box
Yuan Dynasty
Height: 7.5cm　Diameter of mouth: 19.5cm
Qing Court collection

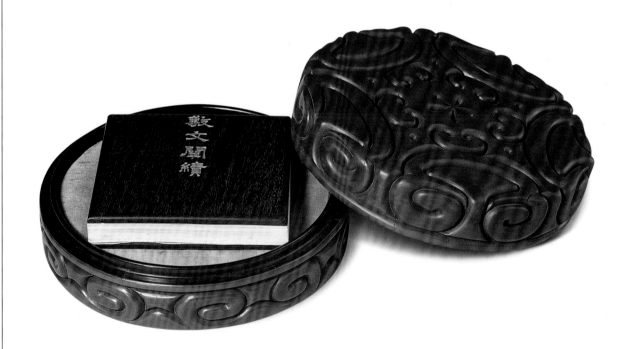

盒平頂，平底。通體髹朱漆，內有黑漆層二道。蓋面雕如意形雲紋五朵，
盒內及底髹黑漆，盒內置清代冊頁《敷文闡續》。

此盒髹漆厚達百道以上，是目前所知髹漆最厚的漆器，其漆色醒目而沉
穩，花紋肥厚，線條粗獷豪放，風格質樸渾厚，充分體現了元代工藝美術
的特點。清代宮廷利用舊藏漆盒盛裝冊頁是比較常見的。

剔犀雲紋圓盤

元
高3厘米　口徑19.6厘米
清宮舊藏

Black round cloud-pattern lacquer plate
Yuan Dynasty
Height: 3cm　Diameter of mouth: 19.6cm
Qing Court collection

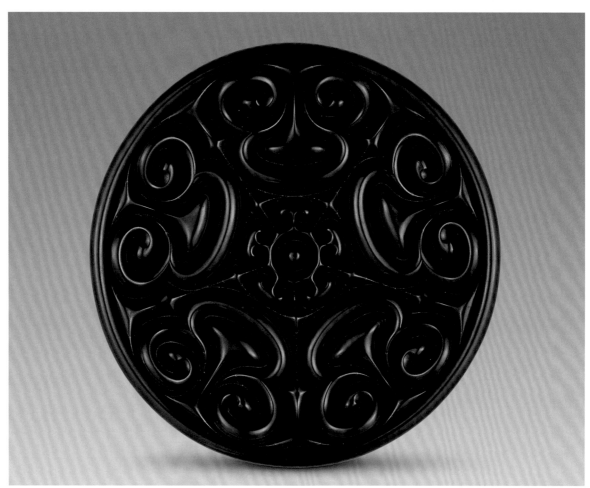

盤圓形,矮圈足。表面髹黑漆,盤心雕五瓣花一朵,周圍為五朵如意雲
紋,盤外壁亦為五朵雲紋。底髹黑漆,正中刀刻填金"乾隆年製"楷書
款,為後刻。

此盤漆色黝黑光亮,雕刻深峻,表面光滑瑩潤,線條流暢委婉,為元代剔
犀精品。其刀口斷層處露出有規律的朱漆三層,正所謂"烏間朱線"的做
法。此盤風格極類張成的作品,只可惜盤底在乾隆時修過,並被刻上了乾
隆款,掩蓋了原來的真面目。

黑漆嵌螺鈿花鳥舟式洗
元
高7.8厘米　長38.5厘米　寬21.7厘米
清宮舊藏

Black flower-and-bird-pattern lacquer inkslab inlaid with mother-of-pearl
Yuan Dynasty
Height: 7.8cm　Length: 38.5cm　Width: 21.7cm
Qing Court collection

洗皮胎，橢圓形，平底，洗內有一豎板將其隔為兩部分，與"舟"形相似。通體黑漆地嵌螺鈿，洗內底橢圓形開光，內飾折枝石榴花紋，內壁飾荷花鷺鷥，寓"一路榮華"之意。內口邊為纏枝花紋，外口邊為二方連續迴紋，外壁飾纏枝石榴花，外底為折枝茶花五朵。

此洗形狀特殊，茶花、鷺鷥以細小規整的菱形螺鈿片鑲嵌而成，鷺鷥體態優美、隨意自然，荷花亭亭玉立、舒捲自如。元代螺鈿漆器傳世稀少，國內僅有兩件完整器物，均藏北京故宮博物院。

黑漆嵌螺鈿花卉舟式洗

元

高7.8厘米　長38.3厘米　寬22.6厘米

清宮舊藏

Black flower-pattern lacquer inkslab inlaid with mother-of-pearl

Yuan Dynasty

Height: 7.8cm　Length: 38.3cm　Width: 22.6cm

Qing Court collection

洗皮胎，內外皆黑漆地嵌螺鈿。洗內底橢圓形開光內飾折枝茶花，內壁為纏枝牡丹花，內口邊為球形錦紋，外口邊纏枝小菊花，外壁及底為纏枝勾蓮花紋，底的邊緣飾蓮瓣紋一周。

此洗胎薄體輕，所有紋飾均以寬為0.05厘米的螺鈿條拼接而成，其工藝難度之大令人驚歎。該洗所嵌螺鈿介於厚螺鈿與薄螺鈿之間，表面呈白色，在不同角度下，又泛出紅、藍、綠美麗的光澤，並在樹幹上刻細小的劃文，以表樹幹的皺理。製作極為精湛，堪稱傳世國寶。

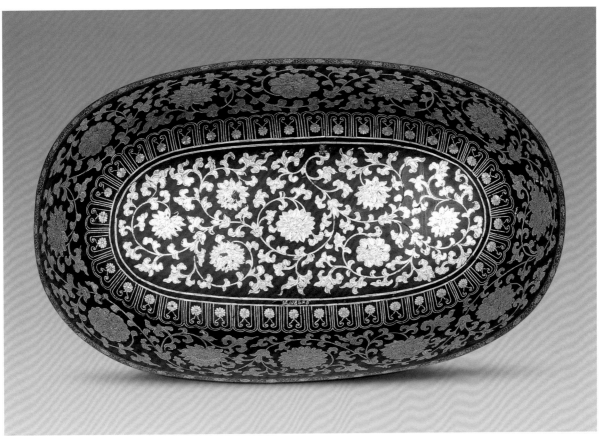

15

剔紅雙層茶花海棠圓盤

元

高3厘米　口徑26.8厘米

清宮舊藏

Red round lacquer plate with double-layer carving of
camellias and Chinese flowering crab-apples

Yuan Dynasty

Height: 3cm　Diameter of mouth: 26.8cm

Qing Court collection

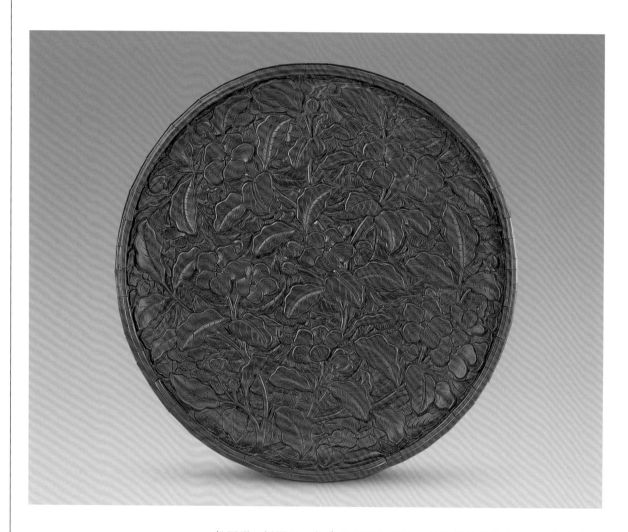

盤圓形，矮圈足，盤邊凸起弦紋四道。盤內雕雙層花卉，下層為紫色茶花，上層為紅色海棠花。盤外壁為剔犀捲草紋，足邊光素。底髹黑漆，烏黑光亮，為清代乾隆時重髹，並有清代黃條，其上墨書："乾隆五十四年十一月初三日收　寧壽宮呈覽　紅雕漆圓盤一件　缺漆蠟補"。

此盤雙層花紋的方向相反、漆色不同，相映成趣，是傳世的元代雙層雕漆器珍品。

剔犀雲紋圓盒
元
高3.9厘米　口徑11.6厘米
清宮舊藏

Red round cloud-pattern lacquer box
Yuan Dynasty
Height: 3.9cm　Diameter of mouth: 11.6cm
Qing Court collection

盒扁圓形，從子母口分出蓋與器。通體黃漆素地雕朱漆如意形雲頭紋，上下兩面紋飾相同，盒內髹黑漆。

剔犀是雕漆的一種，明代黃成《髹飾錄》載："剔犀有朱面，有黑面，有透明紫面。或烏間朱線，或紅間黑帶，或雕鸞等復，或三色更疊。其文皆疏刻劍環、條環、重圈、迴文、雲鈎之類"。此盒刀口斷層處露出黑漆線一道，正是"紅間黑帶"的做法。

明代漆器

Lacquer
Wares
of the
Ming
Dynasty

剔紅孔雀牡丹大圓盤

明永樂
高5.8厘米　口徑44.5厘米
清宮舊藏

Big red round lacquer plate with the carving of peony and phoenix
The Yongle period (1403-1425) of the Ming Dynasty
Height: 5.8cm　Diameter of mouth: 44.5cm
Qing Court collection

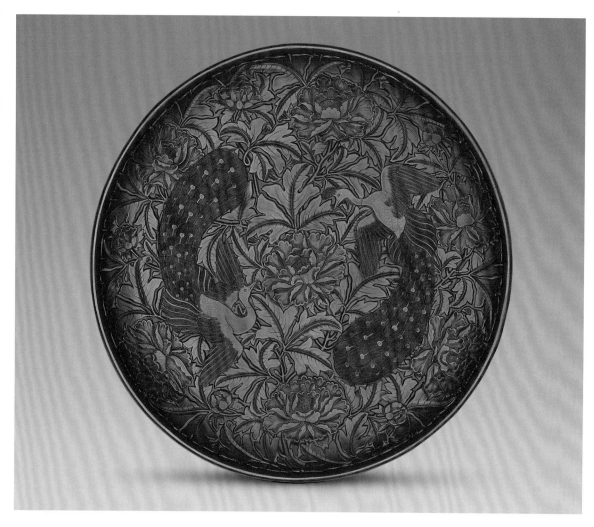

盤圓形，弧形壁，矮圈足。盤內黃漆素地雕朱漆"孔雀牡丹"圖紋，兩隻孔雀圍繞牡丹盤旋飛舞，寓吉祥、幸福之意。外壁雕纏枝牡丹花10朵，底髹赭色漆，左側針劃"大明永樂年製"款。

此盤構圖富麗，雕刻精湛，尤其是孔雀紋的雕刻，極具立體感，堪稱明代永樂雕漆的傑出代表。

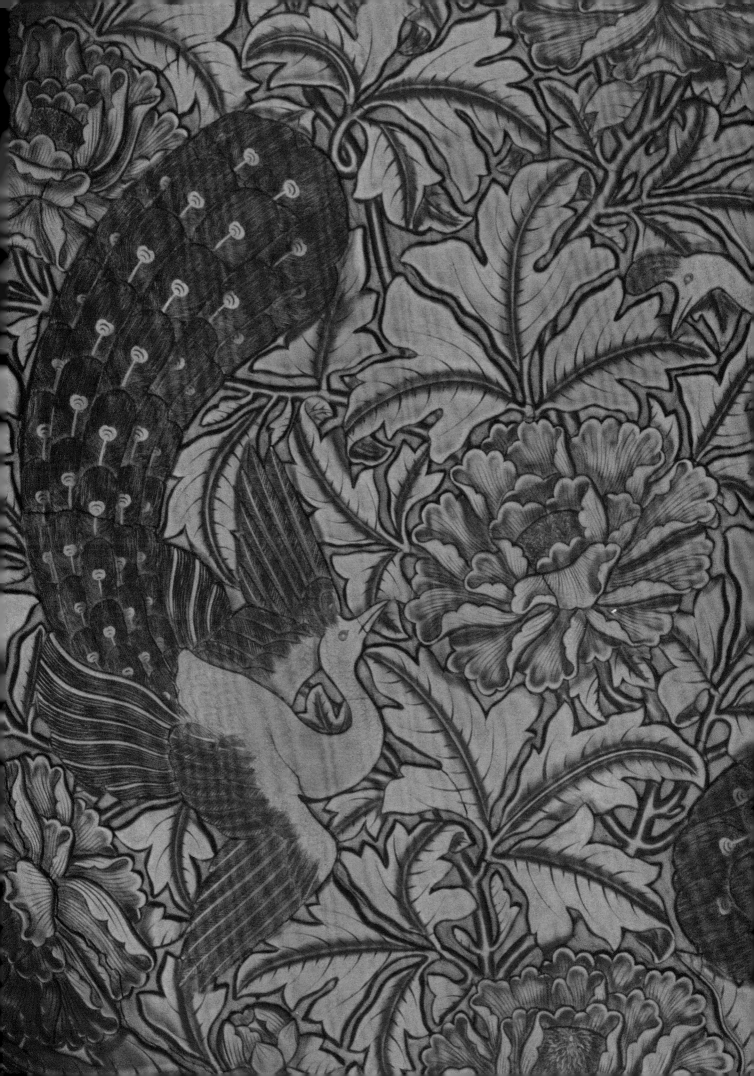

剔紅雲龍紋長方盒

明永樂
高13厘米　長40.5厘米　寬13厘米
清宮舊藏

Red rectangular cloud-and-dragon-pattern lacquer box
The Yongle reign period of the Ming Dynasty
Height: 13cm　Length: 40.5cm　Width: 13cm
Qing Court collection

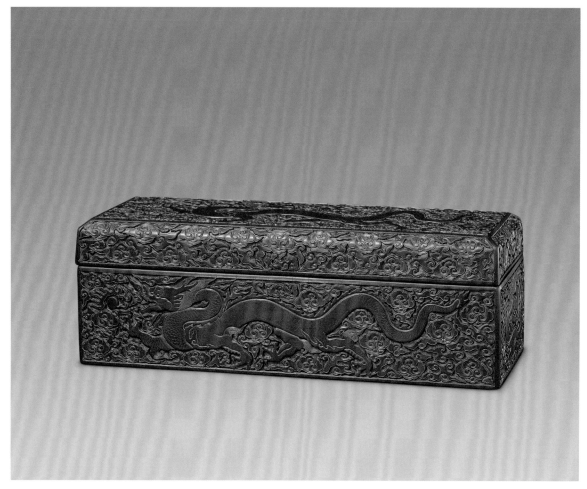

盒蓋四角上收，是為"盝頂"，平底。蓋面及四壁黃漆素地雕朱漆雲龍紋。盒內髹黑漆，置紫檀雕花木屜。底髹赭色漆，左側刀刻"大明宣德年製"款，為後刻，款下有針劃"大明永樂年製"款。

此盒龍紋軀體碩長，淺刻鱗紋，龍吻上揚，火焰飄動，頗具元代遺風。雖有二款，但從其造型、圖紋和雕刻刀法來看，均具有元代漆器風格。盝頂盒造型的漆器始見於秦代，明永樂以後基本消失。

剔紅五倫圖菱花式盤

明永樂
高3.1厘米　口徑22.5厘米
清宮舊藏

Red rhombic petal-rimmed lacquer tray with the carving of five cardinal relationships
The Yongle reign period of the Ming Dynasty
Height: 3.1cm　Diameter of mouth: 22.5cm
Qing Court collection

盤菱花式，內外皆髹朱漆。盤內雕"天、地、水"三種錦紋地，上壓山石花草和姿態各異的孔雀、白鷺、仙鶴、白鵰、鸚鵡等五隻禽鳥，組成《五倫圖》。內、外壁皆黃漆素地，上雕朱漆牡丹、梔子、菊花、蓮花、茶花、石榴等花卉。底髹黑漆。

此盤所雕《五倫圖》又稱《五客圖》。典出北宋文學家李昉的《五禽畜》，稱白鵰為閑客、白鷺為雪客、白鶴為仙客、孔雀為南客、鸚鵡為西客。而五種鳥所喻"五倫"，則出自《孟子·滕文公》："君臣有義、父子有親、夫婦有別、長幼有序、朋友有信"。

剔紅雙層牡丹花圓盤
明永樂
高4.1厘米　口徑32.5厘米
清宮舊藏

Red round lacquer plate with the double-layer carving of peony
The Yongle reign period of the Ming Dynasty
Height: 4.1cm　Diameter of mouth: 32.5cm
Qing Court collection

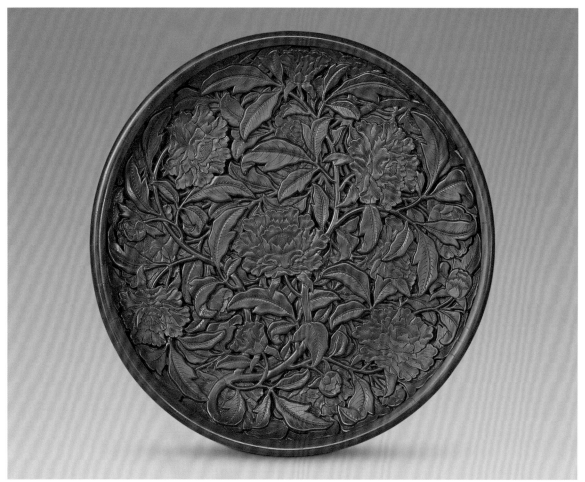

盤內及外壁皆黃漆素地雕朱漆雙層牡丹，上下兩層牡丹方向相反，互為映襯。
足部光素，底髹黑漆，正中刀刻填金"大清乾隆仿古"楷書款，為後刻。

此盤漆質紅潤，刀法嫻熟。盤底漆為乾隆時重髹，款為乾隆時所刻，雖自
稱"仿古"，但此盤的漆質、刀法都不是清代所能仿效的。

21

剔紅雙層茶花圓盤
明永樂
高4.1厘米　口徑32.5厘米
清宮舊藏

Red round lacquer plate with the double-layer carving of camellia
The Yongle reign period of the Ming Dynasty
Height: 4.1cm　Diameter of mouth: 32.5cm
Qing Court collection

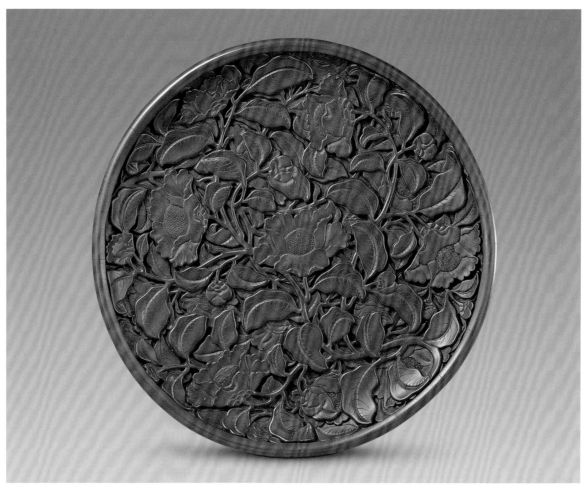

盤內及外壁皆黃漆素地，雕朱漆雙層茶花，上下兩層茶花各成體系，穿插有致，茂而不繁。盤底髹赭色漆，有針劃"大明永樂年製"款。

此盤胎體厚重，髹漆層次厚，與圖20同為永樂雕漆佳品。

剔紅雙層茶花圓盤
明永樂

34

剔紅花卉蓋碗
明永樂
高16厘米　口徑20.2厘米
清宮舊藏

Red lacquer bowl and cover with the carving of flowers
The Yongle reign period of the Ming Dynasty
Height: 16cm　Diameter of mouth: 20.2cm
Qing Court collection

剔紅花卉蓋碗
明永樂

碗圓口，有帶鈕蓋，腹部下斂，圈足。通體黃漆素地雕朱漆花紋，蓋面、腹部分別雕石榴、牡丹、菊花、茶花等花卉紋二周，有"富貴"、"長壽"、"多子"等吉祥寓意；蓋鈕雕靈芝紋；蓋邊、碗口邊、足邊雕迴紋。碗內髹黑漆，底髹赭色漆，左側針劃"大明永樂年製"款。

明早期漆器以盤、盒為主，蓋碗極少。該碗所雕花卉為當時漆器常用的裝飾圖紋，具有鮮明的時代特徵。

剔紅葡萄紋橢圓盤

明永樂
高3.1厘米　口徑27×18.5厘米
清宮舊藏

Red elliptic grape-pattern lacquer plate
The Yongle reign period of the Ming Dynasty
Height: 3.1cm　Diameter of mouth: 27×18.5cm
Qing Court collection

盤橢圓形，隨形圈足，盤邊凸起五道棱線。盤內黃漆素地雕朱漆葡萄紋，盤外壁為剔犀捲草紋。底髹褐色漆，有刀刻填金"大明宣德年製"楷書偽款，款下隱約有"大明永樂年製"針劃款。

此盤圖紋富於裝飾趣味，花紋交錯，繁而不亂，真實而生動。盤內局部花紋上下共雕四層，實屬罕見，表面凸起的葡萄果實高約1.4厘米，極具立體感。從工藝等角度分析，此盤為永樂時器物無疑。

剔紅撫琴圖八方盒
明永樂
高13.5厘米　口徑25.2厘米
清宮舊藏

Red octagonal lacquer box with the carving of playing zither
The Yongle reign period of the Ming Dynasty
Height: 13.5cm　Diameter of mouth: 25.2cm
Qing Court collection

盒八方形，隨形圈足。通體髹朱漆，蓋面襯天、地、水三種錦紋，上雕亭閣古松，庭院中一老者撫琴，另一老者傾心聆聽，老者身側及亭閣中有三位童子。外壁及口沿黃漆素地雕牡丹、石榴、蓮花、梔子、茶花、菊花等俯仰花卉紋。蓋內髹黑漆，器內髹赭色漆。底髹赭色漆，左側刀刻填金"大明宣德年製"楷書偽款，款下有塗抹痕，看字體形狀，應為永樂款。

此盒底部刻宣德偽款，其原因在明末劉侗所著《帝京景物略》中解釋為："（宣德時）廠器終不建前，工屢被罪，因私購內藏盤盒，款而進之，故宣款皆永器也"。經研究可知，這一說法雖不夠全面，但確為實情。

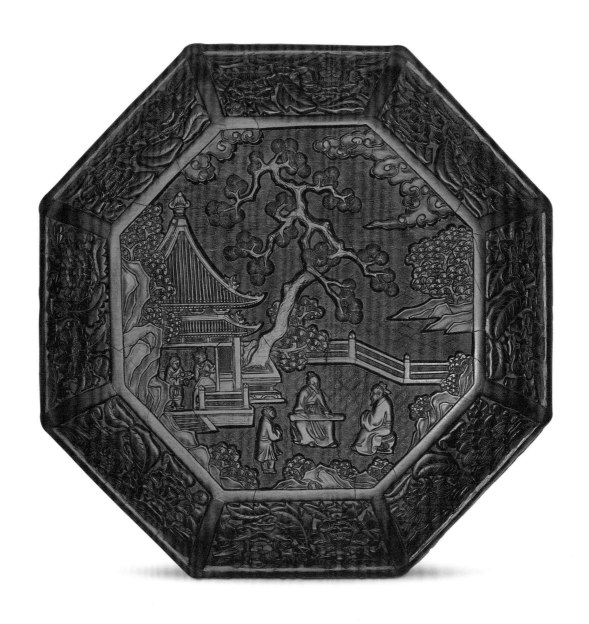

剔紅靈芝雙螭圓盒
明永樂
高7.7厘米　口徑23.5厘米
清宮舊藏

Red round lacquer box with the carving of glossy
ganoderma and two hornless dragons
The Yongle reign period of the Ming Dynasty
Height: 7.7cm　Diameter of mouth: 23.5cm
Qing Court collection

盒平頂，直壁，平底。通體黃漆素地雕朱漆花紋，蓋面雕雙
螭靈芝紋，蓋壁雕靈芝紋，有"靈仙祝壽"之寓意。蓋內刀
刻填金刻乾隆御題詩一首，後有"乾隆戊戌御題"及"幾瑕
怡情"和"得佳趣"兩方印章款。盒外壁雕桃花、蓮花、茶
花、牡丹、菊花、石榴等花卉紋。盒內及底髹赭色漆，底左
側刀刻填金"大明宣德年製"楷書偽款，款下有塗抹痕，其
原款應為永樂款。

此類盒的造型統稱為"蔗段式"。此盒蓋與器的漆色不一，
且花紋迥異，可知非原配，但其年代相同。

剔　餖　則　猶　售　諫　乾
紅　類　謂　戈　存　私　隆
原　將　斯　過　款　茲　戊
出　花　之　矣　卻　精　戌
果　草　細　贈　憶　亦　御
園　施　書　內　舜　豈　題
廠　鐶　永　藏　時　曾
蔗　比　樂　十　知
段　蒸　未　人

剔紅牡丹花尊
明永樂
高11.5厘米　口徑16.3厘米　足徑11厘米
清宮舊藏

Red lacquer vase with the carving of peony
The Yongle reign period of the Ming Dynasty
Height: 11.5cm　Diameter of mouth: 16.3cm
Diameter of foot: 11cm
Qing Court collection

尊撇口，短頸，鼓腹，圈足。通體髹朱漆，口內壁及頸部、腹部均為菱形
錦地，上雕俯仰牡丹花紋，足外牆雕二方連續迴紋。底髹赭色漆，左側針
劃"大明永樂年製"款。旁刻乾隆隸書御製詩一首，後有"乾隆壬寅新正
御題"和"比德"、"朗潤"二方印章款。

此尊造型渾厚，線條柔和，漆色沉穩，牡丹花層次豐富，美艷絕倫。

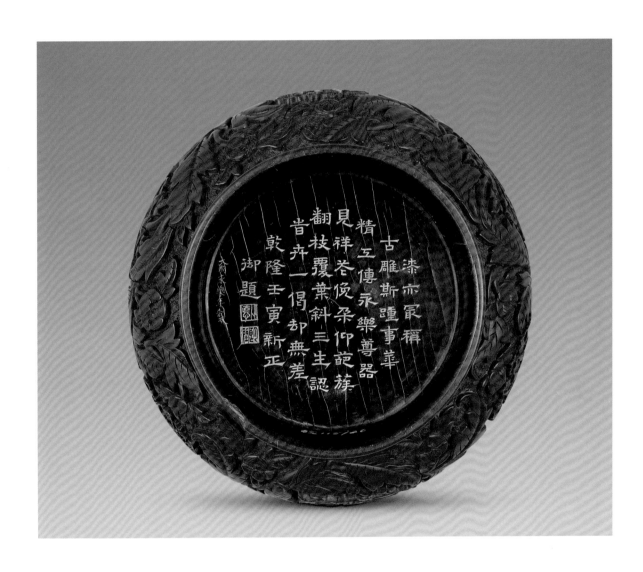

漆亦罕稱古雕斯

古雕斯鍾事華華

精工傳永樂尊器

見祥荅俊柔仰範莢

翻枝覆葉斜三生認

昔卉一偈卻無差

乾隆壬寅新正

御題

剔紅雙鳳牡丹盞托
明永樂
高9厘米　口徑9.7厘米　盤徑16.9厘米
清宮舊藏

**Red lacquer tray and cup with the carving of double
phoenixes and peony**
The Yongle reign period of the Ming Dynasty
Height: 9cm　Diameter of mouth: 9.7cm
Diameter of plate: 16.9cm
Qing Court collection

盞托由圓形盞、葵瓣形盤和外撇高圈足三部分組成。通體黃漆素地雕朱漆花紋，盞外壁及盤心雕雙鳳雲紋，盤外壁及足雕雲紋。托內中空，髹赭色漆。足底右側針劃"大明永樂年製"款。

漆盞托在宋代已有，均為光素漆。明代永樂漆器款識絕大多數在左側，唯此一件刻在右側。

剔紅雙鳳牡丹盞托

剔紅石榴花圓盤

明永樂
高4.5厘米　口徑32.5厘米
清宮舊藏

Red round lacquer plate with the carving of pomegranate blossoms
The Yongle reign period of the Ming Dynasty
Height: 4.5cm　Diameter of mouth: 32.5cm
Qing Court collection

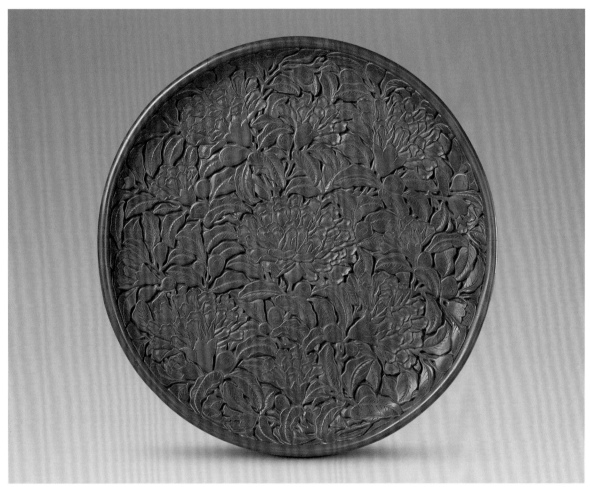

盤內外皆黃漆素地，上雕朱漆花紋。盤內滿雕碩大飽滿的石榴花，中間一大朵，周圍有四小朵及含苞欲放的花蕾數朵。盤外壁雕四大朵與四小朵石榴花，相間排列。石榴多子，多用來寓"子孫昌盛"之意。足部光素，底後髹黑漆，隱約可見"大明永樂年製"針劃款。

永樂時期以花卉為主題的雕漆較常見，其圖紋處理手法是，花朵以奇數佈局，有三朵、五朵、七朵之分。三朵者均勻分佈，五朵、七朵者，正中為一朵稍大型的花卉，四周均勻分佈四朵或六朵稍小的花卉，似眾星捧月，突出主題。

剔紅牡丹花圓盒

明永樂
高6.5厘米　口徑18.5厘米
清宮舊藏

Red round lacquer box with the carving of peony
The Yongle reign period of the Ming Dynasty
Height: 6.5cm　Diameter of mouth: 18.5cm
Qing Court collection

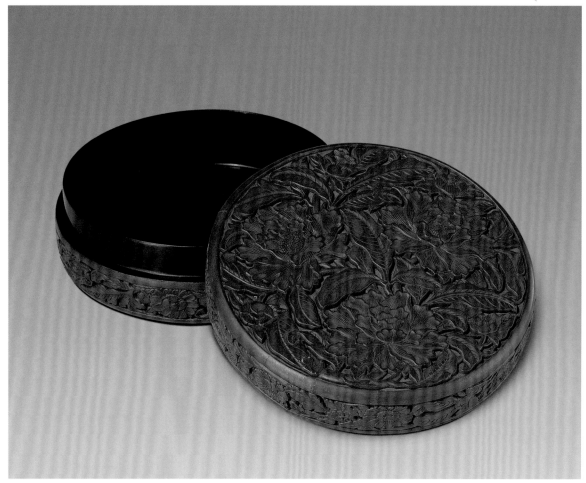

盒為"蔗段式"，通體黃漆素地雕朱漆花紋。蓋面雕三朵牡丹花，盒壁雕茶花、菊花、牡丹、石榴等花卉紋。盒內及底髹赭色漆，底部左側有刀刻填金"大明宣德年製"楷書偽款，款下有塗抹痕，隱約可見"大明永樂年製"針劃款。

此盒漆色鮮艷，但與永樂時期的精品相比，刀工略顯粗糙。

剔紅芙蓉花圓盒

明永樂
高7.3厘米　口徑21.8厘米
清宮舊藏

Red round lacquer box with the carving of cottonrose hibiscus flowers
The Yongle reign period of the Ming Dynasty
Height: 7.3cm　Diameter of mouth: 21.8cm
Qing Court collection

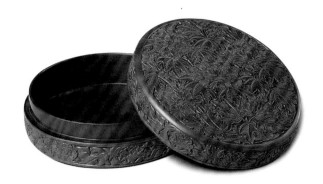

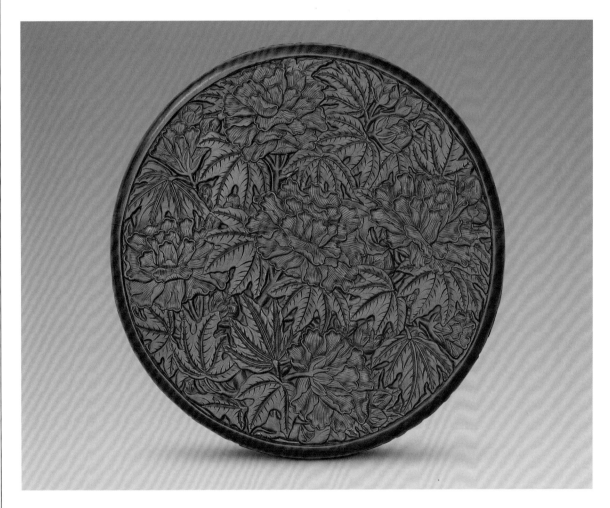

盒通體黃漆素地雕紫紅漆花紋。盒面滿雕芙蓉花，中間一朵，周圍均勻地分佈四朵。盒壁雕牡丹、菊花、茶花、芙蓉、石榴等花卉紋。盒內赭色漆。盒底後塗黑漆，能隱約看出內含的赭色漆，左側留出一塊赭色漆，有刀刻填金"大明宣德年製"楷書偽款，款下有塗抹痕，但看不到原有款，推測為"永樂"款。

此盒圖紋雕刻精細，花葉重疊，滿而不窒，刀法流利，磨製圓潤。

剔紅纏枝蓮圓盤

明永樂

高4.3厘米　口徑32.3厘米

清宮舊藏

Red round lacquer plate with the carving of twisted vines and lotus flowers

The Yongle reign period of the Ming Dynasty

Height: 4.3cm　Diameter of mouth: 32.3cm

Qing Court collection

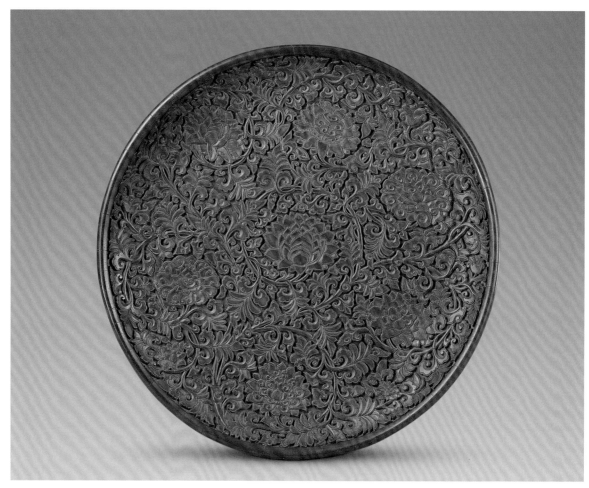

剔紅纏枝蓮圓盤

明永樂

盤圓形，弧形壁，圈足，內外皆黃漆素地雕朱漆花紋。盤內雕纏枝蓮花7朵，盤外壁雕纏枝蓮花10朵。底髹赭色漆，左側刀刻填金"大明宣德年製"楷書偽款，款下隱約可見"大明永樂年製"針劃款。

此盤花紋不細刻葉脈紋理，只勾勒輪廓線條，再磨製而成，工藝獨到而精湛。

剔紅攜琴訪友圖葵瓣式盤

明永樂
高4.3厘米　盤徑35厘米
清宮舊藏

Red sun-flower-shaped lacquer plate with the carving of visiting friends with a zither
The Yongle reign period of the Ming Dynasty
Height: 4.3cm　Diameter of plate: 35cm
Qing Court collection

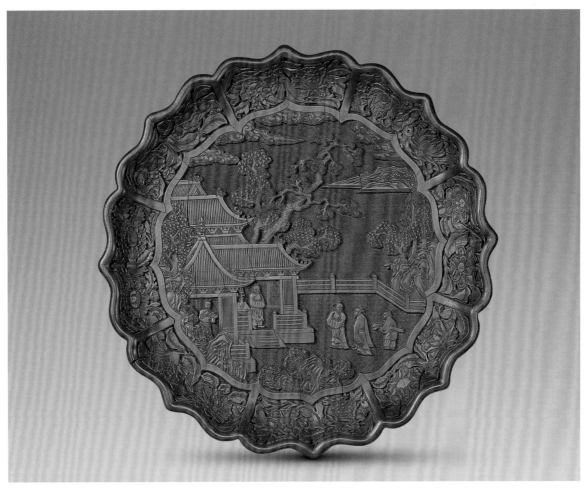

剔紅攜琴訪友圖葵瓣式盤
明永樂

盤葵瓣式，共八瓣，隨形圈足。盤心雕天、地、水三種錦紋，其上雕亭閣兩座，閣內童子侍立，庭院內一老者走來，身後有一童子攜琴，另一老者相迎，有"攜琴訪友"之圖意。盤內外壁皆黃漆素地雕朱漆茶花、菊花、石榴、牡丹、梔子、蓮花、芙蓉等花卉紋。足部光素，底髹赭色漆，有"大明永樂年製"針劃款並陰刻"甜食房"三字。

據考證，甜食房為宮內廚房之一，説明此盤為該處專用。

剔紅獻花圖菱花式盤
明永樂
高3.1厘米　盤徑15.5厘米
清宮舊藏

**Red elliptic petal-rimmed tray with the carving of
presenting flowers**
The Yongle reign period of the Ming Dynasty
Height: 3.1cm　Diameter of plate: 15.5cm
Qing Court collection

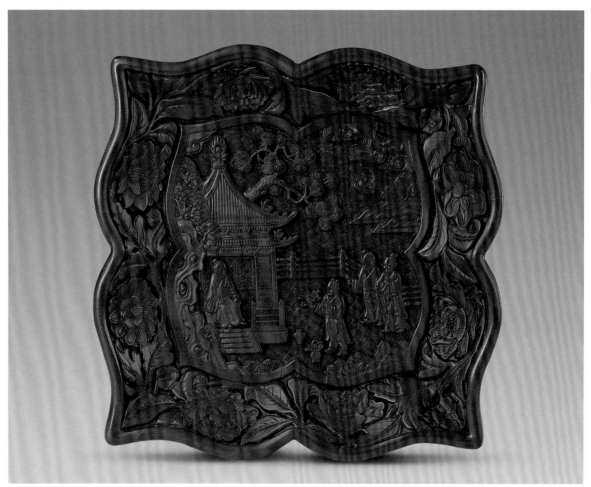

剔紅獻花圖菱花式盤
明永樂

盤菱花式，隨形圈足。盤心開光內朱漆雕天、地、水三種錦紋為地，壓雕亭閣、古松、流雲，亭內一老翁端坐，庭院內有二老翁緩步走來，前有童子手執鮮花，意為"獻花圖"。盤內外壁皆黃漆素地雕朱漆牡丹、梔子、石榴、蓮花、菊花、茶花等花卉紋。足部光素，底髹赭色漆，左側針劃"大明永樂年製"款。

永樂雕漆以人物為主題的均刻有天、地、水三種錦紋，佈局大同小異，萬變不離其宗，有程式化傾向。以花卉為主題的一般不刻錦地，而以黃漆素地為襯。此盤圖紋為典型永樂風格。

剔紅遊歸圖葵瓣式盤
明永樂
高4.1厘米　口徑33.5厘米
清宮舊藏

Red sun-flower-shaped lacquer plate with the carving of returning from travel
The Yongle reign period of the Ming dynasty
Height: 4.1cm　Diameter of mouth: 33.5cm
Qing Court collection

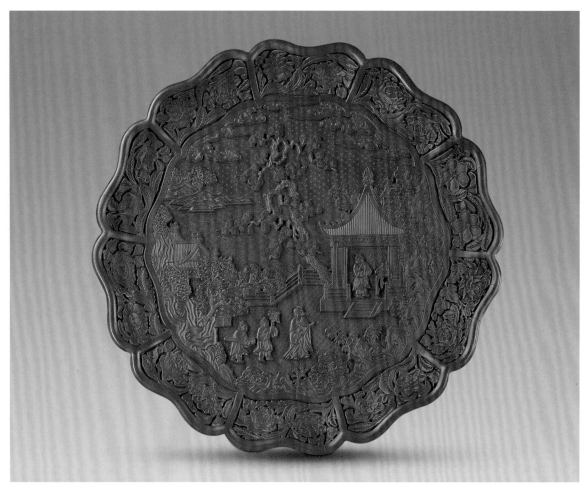

盤葵瓣式，共十瓣，隨形圈足，內外皆髹朱漆。盤心雕天、地、水三種錦紋為地，上雕樓閣、古松、庭院，一老翁身披斗篷，手柱拐杖立於院中，身後一童捧花，一童攜琴，閣內一童子侍立迎接，似在表現老者出遊歸來。盤內外壁皆黃漆素地雕朱漆蓮花、茶花、石榴、牡丹、梔子、桃花、秋葵等花卉紋。盤底髹赭色漆，有刀刻填金"大明宣德年製"楷書偽款，款下有塗抹痕，隱約可見"大明永樂年製"針劃款。

剔紅黃鶴樓詩意圖葵瓣式盤
明永樂
高4.5厘米　盤徑34.3厘米
清宮舊藏

**Red sun-flower-shaped lacquer plate with the carving of
the Yellow Crane Tower**
The Yongle reign period of the Ming Dynasty
Height: 4.5cm　Diameter of plate: 34.3cm
Qing Court collection

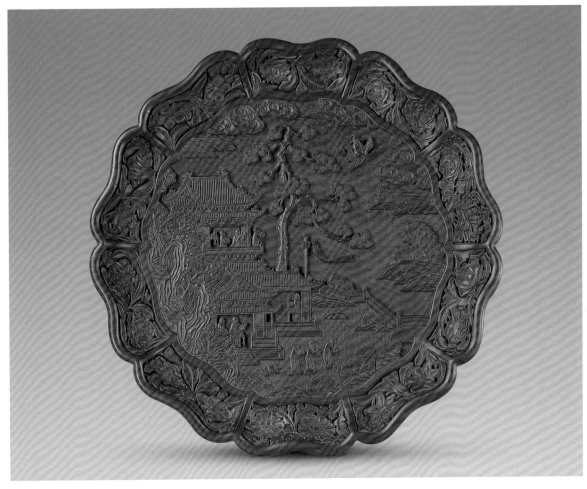

黃漆素地雕朱漆花紋，盤心雕天、地、水錦紋地，右側天空中一人乘鶴而去，四周白雲掩映，樹木參天。左側樓閣聳立，酒幡隨風飄舞，樓上和庭院內的幾位老者向天空施禮，有唐人崔灝"昔人已乘黃鶴去，此地空餘黃鶴樓"的詩意。盤內外壁皆黃漆素地雕桃花、石榴、茶花、菊花、梔子、牡丹、秋葵、蓮花等花卉紋。足部光素，底髹赭色漆，有針劃填金"大明永樂年製"款。另有清代黃條："乾隆五十四年十一月初三日收　寧壽宮呈覽　紅雕漆葵花盤一件　缺漆蠟補"。

永樂針劃款一般均無填金，而此盤卻例外，據黃條推測，應是清代乾隆時期後填。

剔紅牡丹花圓盤
明永樂
高3.3厘米　口徑21.2厘米
清宮舊藏

Red round lacquer plate with the carving of peony
The Yongle reign period of the Ming Dynasty
Height: 3.3cm　Diameter of mouth: 21.2cm
Qing Court collection

盤內外皆黃漆素地雕朱漆花紋。盤心雕牡丹花五朵，中間一朵花朵碩大，周圍四朵稍小。盤外壁雕纏枝牡丹花六朵。底髹赭色漆，左側刀刻填金"大明宣德年製"楷書偽款，款下隱約有"大明永樂年製"針劃款。

此盤雕刻、磨製均很精美，是永樂年間的代表作之一。

剔紅梅妻鶴子圖圓盒

明永樂
高8.1厘米　口徑26.5厘米
清宮舊藏

Red round lacquer box with the carving of plum blossoms and cranes
The Yongle reign period of the Ming Dynasty
Height: 8.1cm　Diameter of mouth: 26.5cm
Qing Court collection

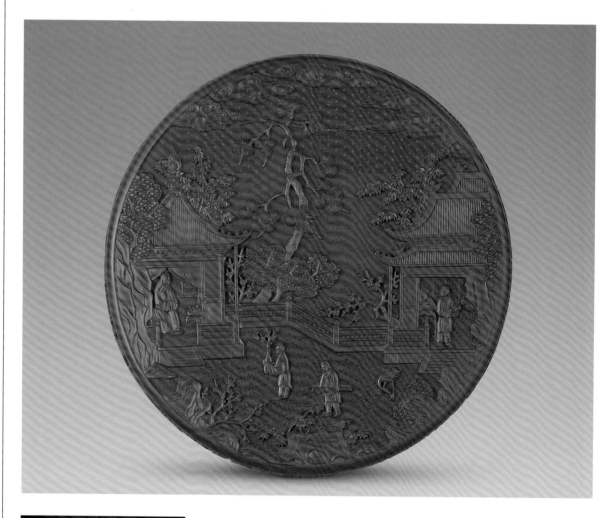

松下曲欄遮孤亭
葉且嘉風情敲竹
宣烹茶避琴非掛
壁斜有僮三兩侍
不認是林家
乾隆壬寅御題

盒蔗段式，通體髹朱漆。蓋面雕三種錦紋地，其上右側雕殿堂，左側雕亭閣，內端坐一頭披長巾的老者，庭院內一童子手捧瓶梅、另一童子攜琴，向亭內走來，旁有仙鶴一隻，周圍點綴松樹、梅花、壽石，是為"梅妻鶴子"圖意。盒壁黃漆素地雕菊花、茶花、牡丹、蓮花、薔薇等花卉紋。蓋內有乾隆題詩一首，末屬"乾隆壬寅御題"並鈐"乾隆宸翰"印。盒底右側有針劃"大明永樂年製"款。

"梅妻鶴子"典故指的是宋代名士林逋（968—1028）隱居杭州西湖孤山二十年，無妻無子，種梅養鶴以自娛，人稱其"梅妻鶴子"。

剔紅烹茶圖圓盒
明永樂
高6.5厘米　口徑18.5厘米
清宮舊藏

Red round lacquer box with the carving of tea brewing scene
The Yongle reign period of the Ming Dynasty
Height: 6.5cm　Diameter of mouth: 18.5cm
Qing Court collection

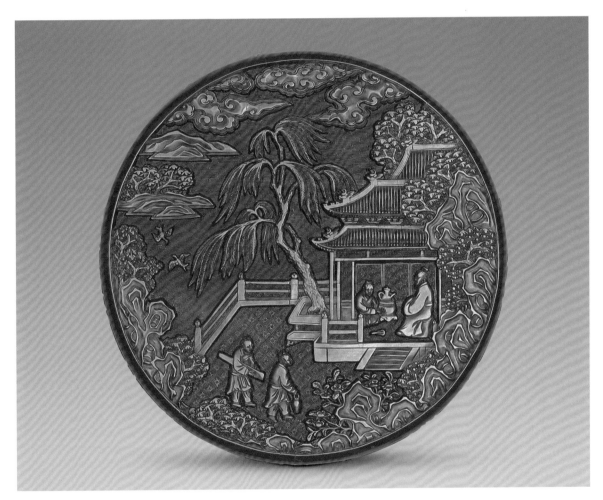

盒蓋面雕三種錦紋地，上雕亭閣一座，亭內一老者端坐，一童子在爐火旁烹茶。庭院內兩童子分別攜琴、提壺而來，亭旁垂柳依依，兩隻小燕在天上飛舞。盒壁黃漆素地雕菊花、茶花、牡丹、石榴等花卉紋。盒內及底髹黑漆，蓋內有填金乾隆御製詩一首，末署"乾隆戊戌御題"並鈐"德充符"印。底左側刀刻填金"大明永樂年製"楷書款，在該款的斜對方隱約可見針劃"永樂"款。

此盒的御題詩及填金楷書永樂款均為清乾隆年間重髹漆時後刻。

代傳永樂彌選匠
事人為陸羽先唐寅
作烟雕鏤畫先避
人雙燕去扇火一
僮留置內宜何物
龍團小品收
乾隆戊戌御題

剔紅五老圖方盤

明永樂
高2.7厘米　口徑17.7厘米
清宮舊藏

Red square lacquer plate with the carving of peony
The Yongle reign period of the Ming Dynasty
Height: 2.7cm　Diameter of mouth: 17.7cm
Qing Court collection

39

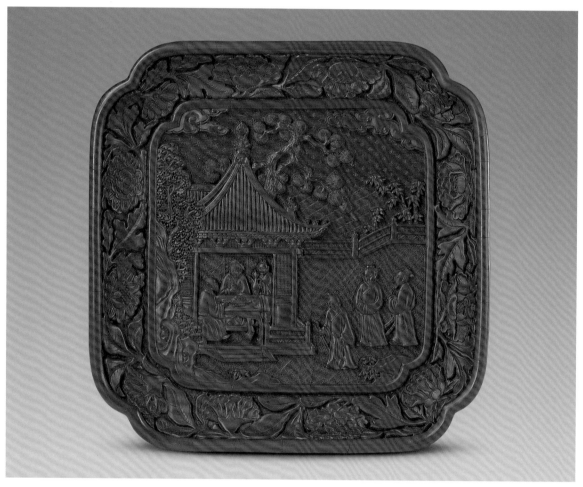

剔紅五老圖方盤
明永樂
高2.7厘米　口徑17.7厘米
清宮舊藏

盤方形委角，隨形圈足。盤心雕"天、地、水"三種錦紋，其上雕亭閣、蒼松、翠竹，亭內二老飲酒攀談，童子在旁侍奉，院內有三老緩步前來相聚。盤內外壁皆黃漆素地上雕茶花、菊花、石榴、牡丹等花卉紋。足部光素，底髹赭色漆，有"大明永樂年製"針劃款。

五老圖表現的是北宋慶曆年間（1041—1048），杜衍、王渙等五人告老辭官，退居南京（今河南商丘），為詩酒之會。

剔紅杜甫詩意圖圓盒
明永樂
高7.5厘米　口徑22厘米
清宮舊藏

Red round lacquer box with the carving of the scene
from one of Du Fu's poems
The Yongle reign period of the Ming Dynasty
Height: 7.5cm　Diameter of mouth: 22cm
Qing Court collection

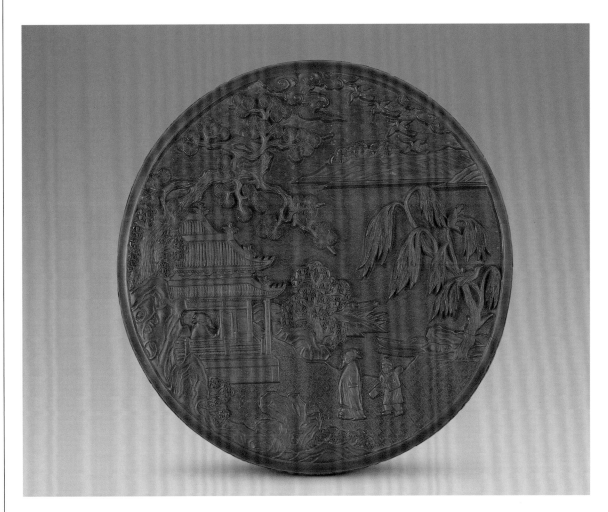

盒蓋面雕三種錦紋地，其上雕亭閣，內有長者仰望天空，空中一行白鷺飛
過，院內一長者走來，後一童攜琴。岸邊柳樹上有兩隻黃鸝棲息，水中有
小舟停靠，詩意濃厚。盒壁黃漆素地雕牡丹、茶花、石榴、菊花、薔薇等
花卉。盒內及底髹黑漆，底有清代仿刻的填金"大明永樂年製"款。

此盒圖紋是根據唐代大詩人杜甫"兩個黃鸝鳴翠柳，一行白鷺上青天。窗含
西嶺千秋雪，門泊東吳萬里船"詩意而刻，意境優美浪漫，雕刻工藝精湛。

剔紅觀鶴圖圓盒

明永樂
高8.1厘米　口徑27厘米
清宮舊藏

Red round lacquer box with the carving of viewing the crane

The Yongle reign period of the Ming Dynasty
Height: 8.1cm　Diameter of mouth: 27cm
Qing Court collection

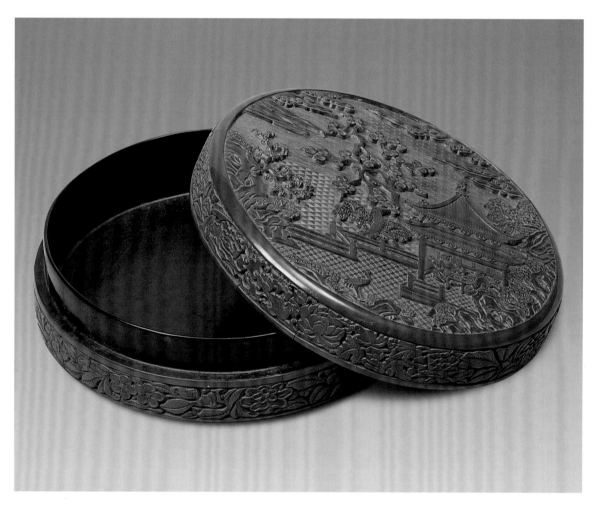

盒蓋面雕三種錦紋地，上雕亭閣、古松、庭院，二老者在亭內暢飲、觀鶴，旁有童子侍立。盒壁黃漆素地雕蓮花、茶花、菊花、薔薇、牡丹、石榴、梔子、秋葵、桃花等花卉紋。盒內及底髹赭色漆，底部左側有"大明永樂年製"針劃款。

此盒為標準的永樂雕漆。

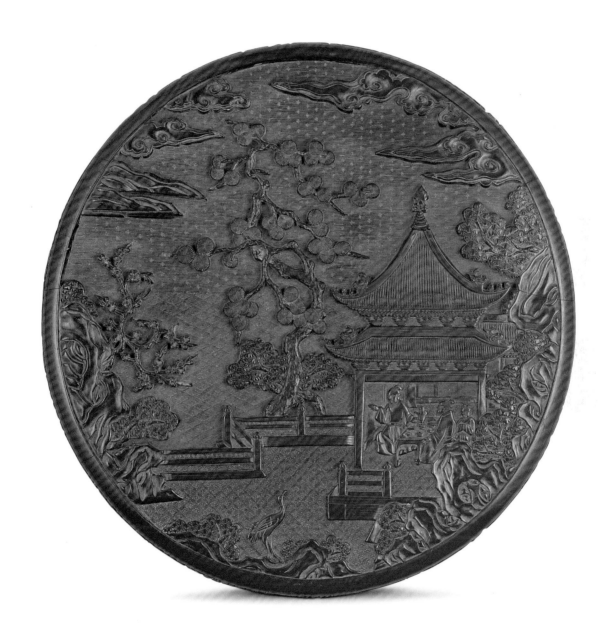

剔紅送友圖圓盒

明永樂
高16厘米　口徑37厘米
清宮舊藏

Red round lacquer box with the carving of seeing
a friend off
The Yongle reign period of the Ming Dynasty
Height: 16cm　Diameter of mouth: 37cm
Qing Court collection

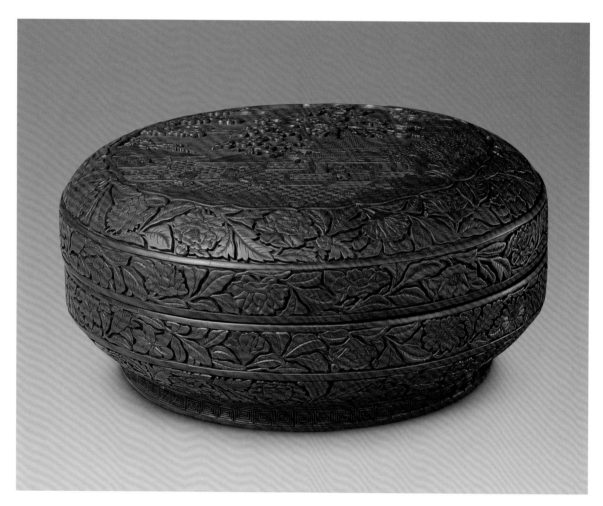

盒圓口，上收成平頂，圈足。通體髹朱漆，盒面菱花形開光，內雕亭閣、松樹、梅花綻放，亭內有二童子在桌旁忙碌，庭院內有一老者準備出行，一童子攜琴跟隨，另一老者相送，有送別來訪摯友的圖意。蓋壁、口沿處黃漆素地雕朱漆石榴、茶花、牡丹、蓮花、梔子、桃花、菊花等花卉紋。足部雕二方連續迴紋。盒內髹赭色漆，底髹黑漆，有針劃"大明永樂年製"款。

此盒器型在明初較特殊，漆色鮮艷光亮，雕刻精美，頗具元代遺韻。

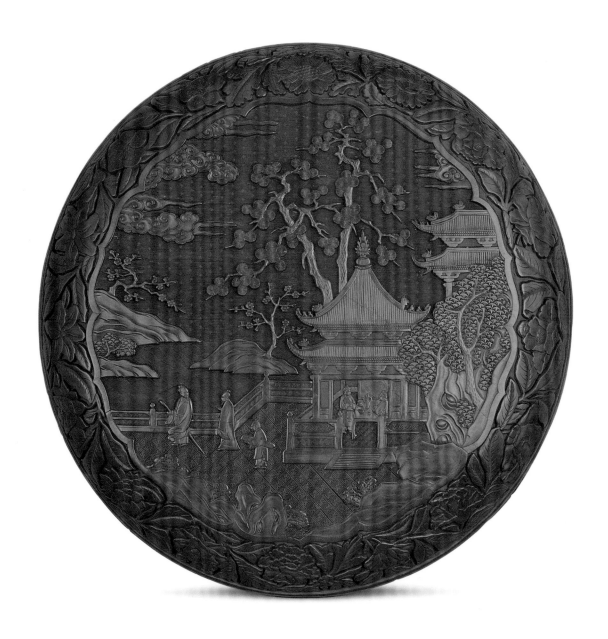

剔紅觀瀑圖圓盒
明永樂
高7.7厘米　口徑23厘米
清宮舊藏

Red round lacquer box with the carving of enjoying the waterfall
The Yongle reign period of the Ming Dynasty
Height: 7.7cm　Diameter of mouth: 23cm
Qing Court collection

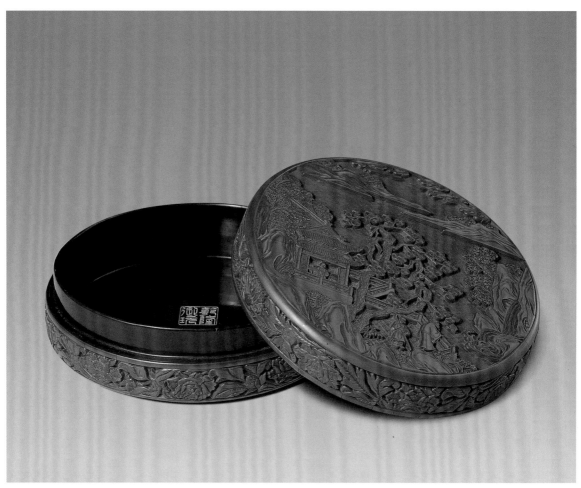

盒蓋面雕三種錦紋為地，其上雕高閣、曲欄、古松，一老者扶欄觀瀑，一童子持杖相隨，另一童子在閣內侍立。盒壁黃漆素地雕石榴、菊花、茶花、牡丹、薔薇等花卉紋。盒內及底髹赭色漆，蓋內刻填金隸書乾隆御製詩一首，末署"乾隆丙申仲春御題"並鈐"乾"、"隆"二方篆書印章款。內底刻篆書"乾隆御玩"款。

剔紅庭院高士圖圓盒

明永樂
高9.5厘米　口徑32厘米
清宮舊藏

Red round lacquer box with the carving of pavilions and hermits
The Yongle reign period of the Ming Dynasty
Height: 9.5cm　Diameter of mouth: 32cm
Qing Court collection

44

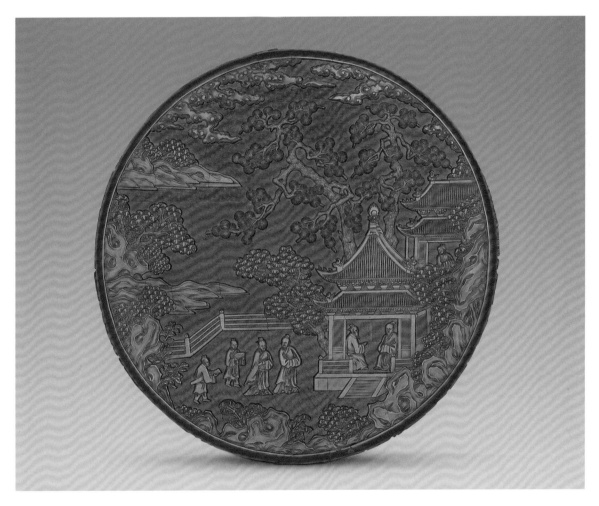

盒蔗段式，通體髹朱漆。蓋面雕三種錦紋為地，上雕亭閣、松樹，亭內二老者對座攀談，院內有二老前來赴約，後有攜琴童子相隨。盒壁雕茶花、菊花、石榴、牡丹、芙蓉等花卉紋。盒內及底髹赭色漆，蓋內刻隸書乾隆御製詩一首，底有刀刻填金"大明宣德年製"楷書偽款，其下隱約還有一"大明宣德年製"款。

此盒工藝與永樂漆器相同，刀法犀利，磨工圓潤。其雙宣德款，填金楷書者為清代後刻，另一為明代所刻偽款。

剔紅蓮花八寶圓盒

明永樂
高9.4厘米　口徑32厘米
清宮舊藏

Red round lacquer box with the carving of a lotus blossom
surrounded by eight Buddhist treasures
The Yongle reign period of the Ming Dynasty
Height: 9.4cm　Diameter of mouth: 32cm
Qing Court collection

盒通體黃漆素地雕朱漆，蓋面正中雕一朵雙重蓮瓣的蓮花，周圍雕纏枝蓮花八朵，每朵托一佛教寶物，分別為輪、螺、傘、蓋、花、罐、魚、盤長，組合為"八寶花"式樣，寓"八寶生輝"之吉祥意。盒壁雕纏枝蓮花十二朵，盒內及底髹赭色漆，底部左側有"大明永樂年製"針劃款。

此盒獨到之處在於所有花紋只雕刻輪廓，不雕葉脈紋理，而以精緻的磨工取勝。

剔紅菊花圓盤

明永樂
高4.3厘米　口徑32.3厘米
清宮舊藏

Red round lacquer box with the carving of chrysanthemum
The Yongle reign period of the Ming Dynasty
Height: 4.3cm　Diameter of mouth: 32.3cm
Qing Court collection

盤內外皆黃漆素地雕朱漆菊花紋，盤心正中一朵菊花盛開，四周襯以四朵小菊花和含苞微綻的花蕾。盤外壁亦雕菊花紋。古人認為菊花是長壽之花，並將其譽為花中"四君子"之"隱逸者"。文人雅士常以菊花比喻品格高潔。盤底髹黑漆，正中刀刻填金"乾隆年製"楷書款，為後刻。

此盤漆色純正，刻工細膩。從花紋的佈局和雕刻的刀法來看，是典型的明永樂宮廷漆器。其款識為清代後刻，不能作為斷代依據。

剔紅雲龍紋圓盒
明永樂
高6.5厘米　口徑18.6厘米
清宮舊藏

Red round cloud-and-dragon pattern lacquer box
The Yongle reign period of the Ming Dynasty
Height: 6.5cm　Diameter of mouth: 18.6cm
Qing Court collection

盒通體黃漆素地雕朱漆。蓋面菱形錦紋地上雕龍戲珠紋，朵朵祥雲籠罩，龍鬚髮飄舞，騰空躍起，追逐一火珠，形象威武兇猛。盒壁雕雲紋，盒內及底髹赭色漆，底部左側刀刻填金"大明宣德年製"楷書款，為後刻下有針劃永樂款。

從此盒的刀法、漆色以及龍紋的特徵等方面來看，確是一件永樂時期的作品。

剔紅梅蘭小圓盒
明永樂
高4.5厘米　口徑12.9厘米
清宮舊藏

Small red round lacquer box with the carving of plum blossoms and orchid
The Yongle reign period of the Ming Dynasty
Height: 4.5cm　Diameter of mouth: 12.9cm
Qing Court collection

盒圓口，蓋略隆起，凹足，俗稱"蒸餅式"。通體黃漆素地雕朱漆花紋，蓋面雕梅花、蘭花紋，器外壁雕花卉紋一週。梅、蘭、竹、菊為花中"四君子"，文人常以其來表現君子高潔淡泊。盒內及底黑漆，底部左側刀刻填金"大明宣德年製"楷書款，為後刻。

此盒蓋與器漆色不一致，蓋的顏色偏暗，器的顏色偏紅，上下非原套。其蓋面黃漆地子較大，花紋疏朗有致，應為明永樂雕漆風格。

剔紅山茶梅花小圓盒
明永樂
高4.4厘米　口徑13厘米
清宮舊藏

Small red round lacquer box with the carving of camellias and plum blossoms
The Yongle reign period of the Ming Dynasty
Height: 4.4cm　Diameter of mouth: 13cm
Qing Court collection

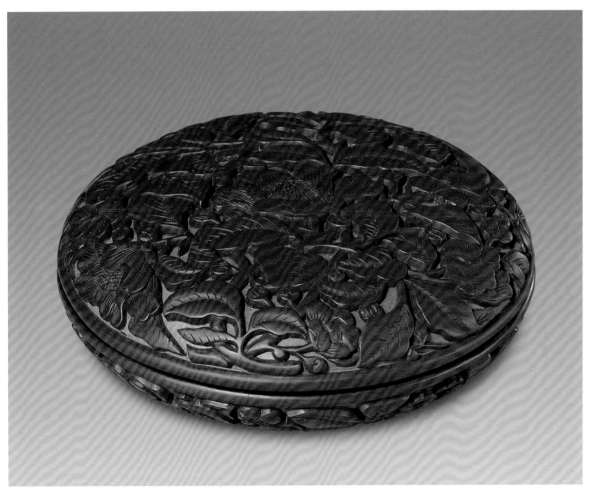

盒蒸餅式，通體黃漆素地雕朱漆，蓋面、盒壁滿雕山茶花、梅花紋。茶花有富貴之寓意，梅花有五瓣，常被比喻為"福、祿、壽、喜、財"五福，此圖紋組合有"富貴多福"之意。盒內及底髹赭色漆，底部有刀刻填金"大明宣德年製"楷書偽款，款下有塗抹痕，推測應為永樂款。

剔紅纏枝蓮小圓盒

明永樂
高3.8厘米　口徑10.5厘米
清宮舊藏

Small red round lacquer box with the carving of interlocking lotus blossoms
The Yongle reign period of the Ming Dynasty
Height: 3.8cm　Diameter of mouth: 10.5cm
Qing Court collection

盒通體黃漆素地雕朱漆花紋。蓋面雕纏枝蓮紋，正中一朵，周圍四朵。盒壁雕秋葵紋。纏枝蓮又被稱為"萬壽藤"，有生生不息、長壽等寓意。盒內及底髹赭色漆，底左側有針劃"大明永樂年製"款。

此盒上下非原配，盒蓋漆色暗紅，器壁漆色鮮紅，花紋上下亦不一致，但從工藝特點來看，二者卻是同一時期的作品。

51

剔紅桃花小圓盒
明永樂
高4.5厘米　口徑12.9厘米
清宮舊藏

Small red round lacquer box with the carving of peach blossoms
The Yongle reign period of the Ming Dynasty
Height: 4.5cm　Diameter of mouth: 12.9cm
Qing Court collection

盒通體雕朱漆花紋。蓋面黃漆素地上雕桃花，盒壁錦紋地上雕纏枝蓮花紋，上托輪、螺、傘、蓋、花、罐、魚、盤長等八寶紋，有"八寶生輝"之寓意。盒內髹黑漆，盒底髹紅漆。

此盒的蓋、器非原配，蓋為明永樂時期的，器略晚於永樂時期。

剔紅荷花茨菰小圓盒

明永樂
高3.5厘米　口徑7.4厘米
清宮舊藏

Small red round lacquer box with the carving of lotus flowers and arrowhead
The Yongle reign period of the Ming Dynasty
Height: 3.5cm　Diameter of mouth: 7.4cm
Qing Court collection

盒通體黃漆素地雕朱漆花紋。蓋面及外壁雕荷花、荷葉、茨菰等花紋。荷花即蓮花，有純潔、吉祥等寓意，在佛教中，還被視為西方淨土世界的象徵。茨菰即慈姑，又名"燕尾草"，是一種可食用的水生草本植物。盒內髹黑漆，底髹赭色漆，底左側有針劃"大明永樂年製"款。

此盒漆色暗紅，圖紋精美逼真，風格寫實，是明永樂年間的漆器珍品。

剔紅荷花茨菰小圓盒

明永樂
高3.5厘米　口徑7.4厘米
清宮舊藏

剔紅荔枝小圓盒

明永樂
高4厘米　口徑9.6厘米
清宮舊藏

Small red round lacquer box with the carving of litchi
The Yongle reign period of the Ming Dynasty
Height: 4cm　Diameter of mouth: 9.6cm
Qing Court collection

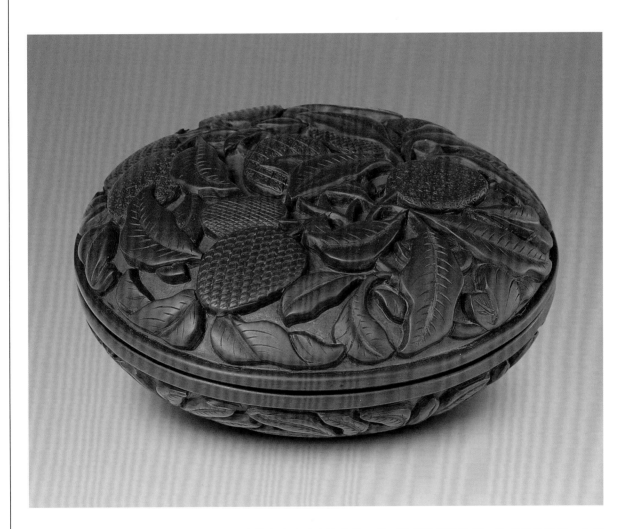

盒通體黃漆素地雕朱漆花紋。蓋面雕荔枝果實飽滿，枝葉掩映纏繞。盒壁雕百合花紋。盒內及底均髹赭色漆，底有刀刻填金"大明宣德年製"楷書偽款，款下有塗抹痕，隱約可見"大明永樂年製"針劃款。

此盒上的六個果實，用不同的錦紋表顯，雕刻工藝複雜精湛，刀法細膩流暢。

54

剔紅荷花小圓盒

明永樂
高4.6厘米　口徑13厘米
清宮舊藏

Small red round lacquer box with the carving of lotus blossoms
The Yongle reign period of the Ming Dynasty
Height: 4.6cm　Diameter of mouth: 13cm
Qing Court collection

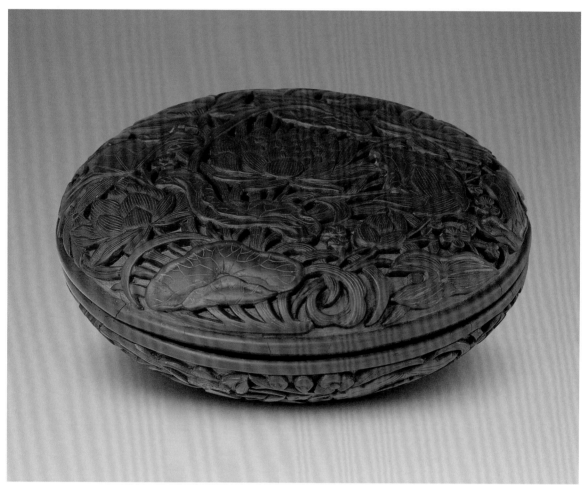

盒通體黃漆素地雕朱漆荷花圖，荷花枝葉茂密，翻轉掩映，花朵碩大，蓮實飽滿。盒內及底髹赭色漆，底左側有"大明永樂年製"針劃款。

此盒圖紋生動，刻畫細膩，運刀準確流暢，是一件不可多得的漆器工藝佳品。

剔紅五老圖委角方盤
明宣德
高5.6厘米　直徑39.6厘米
清宮舊藏

Red square rounded-corner lacquer plate with the carving of five aged men gathering
The Xuande reign period of the Ming Dynasty
Height: 5.6cm　Diameter: 39.6cm
Qing Court collection

盤方形委角。盤心飾天、地、水三種錦紋地，上雕《五老圖》。松樹掩映的樓閣中，兩長者正在攀談，童子忙於備膳。中庭兩長者正在迎接另一位執杖前來的老者，老者身旁有童攜琴隨行。盤內外壁分雕茶花、牡丹、菊花、石榴花各四朵。足雕迴紋，底髹黑漆，正中有刀刻填金"大明宣德年製"楷書款。右側有乾隆填金御製五言律詩一首，末署"乾隆癸卯清和月中澣御題"和"會心不遠"、"德充符"二方篆書印章款。

剔紅雲龍紋圓盒

明宣德
高8.2厘米　口徑19.8厘米
清宮舊藏

Red round box with the cloud-and-dragon pattern
The Xuande reign period of the Ming Dynasty
Height: 8.2cm　Diameter of mouth: 19.8cm
Qing Court collection

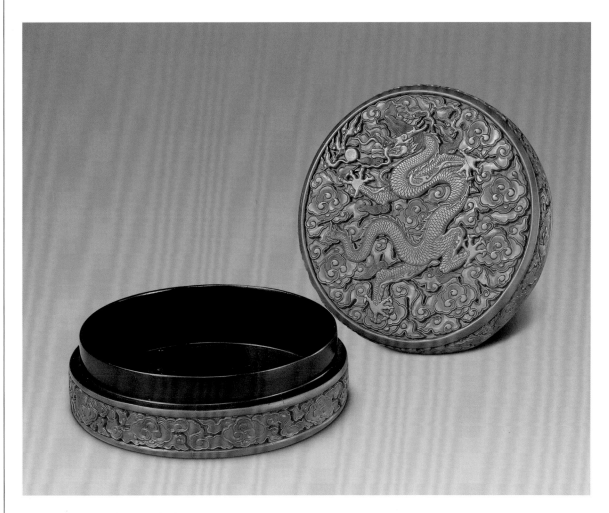

盒蔗段式。通體雕朱漆紋飾，蓋面雕雲龍紋，一龍在雲海中飛舞，追逐一
火珠，盒壁雕雲紋。盒內及底均髹黑漆，底有刀刻填金"大明宣德年製"
楷書款。

宣德朝（1426—1435）是明代雕漆風格、技法處於變化的一個時期，這
件剔紅圓盒紋飾主題鮮明，雕刻圓潤，仍保持了永樂時期的風貌，是宣德
早期的作品。

剔彩林檎雙鸝大圓盒

明宣德
高19.8厘米　口徑44厘米
清宮舊藏

**Big multicolored round lacquer case with the carving of
Chinese pear-leaved crabapple and double orioles**
The Xuande reign period of the Ming Dynasty
Height: 19.8cm　Diameter of mouth: 44cm
Qing Court collection

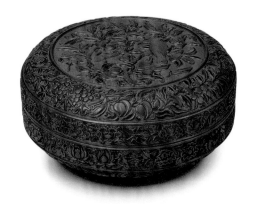

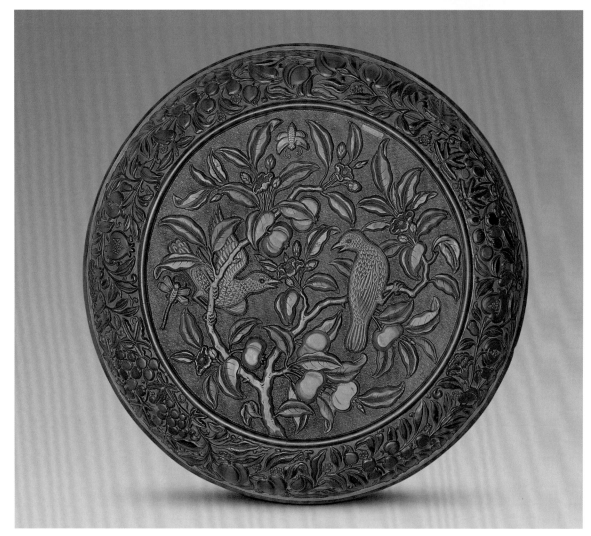

盒圓口，上收成平頂，圈足，平底。通體雕彩漆紋飾，由下至上漆層顏色
依次為紅、黃、綠、紅、黑、黃、綠、黑、黃、紅、黃、綠、紅等，達13
層之多。蓋面紅漆錦地上雕林檎樹，樹上果實纍纍，兩隻黃鸝棲息枝頭，
上方有一蝴蝶，左側雕一蜻蜓。盒壁雕牡丹、蓮花、蓮實等花果紋。盒內
及底髹紅漆，在蓋面正上方，有一長方形凸起，上刀刻填金"大明宣德年
製"楷書款。

此盒是目前所見最早的一件剔彩漆器，也是宣德朝唯一的一件剔彩實物。
其圖紋華美富麗，漆色絢麗，磨製精美，實屬難得的藝術精品。

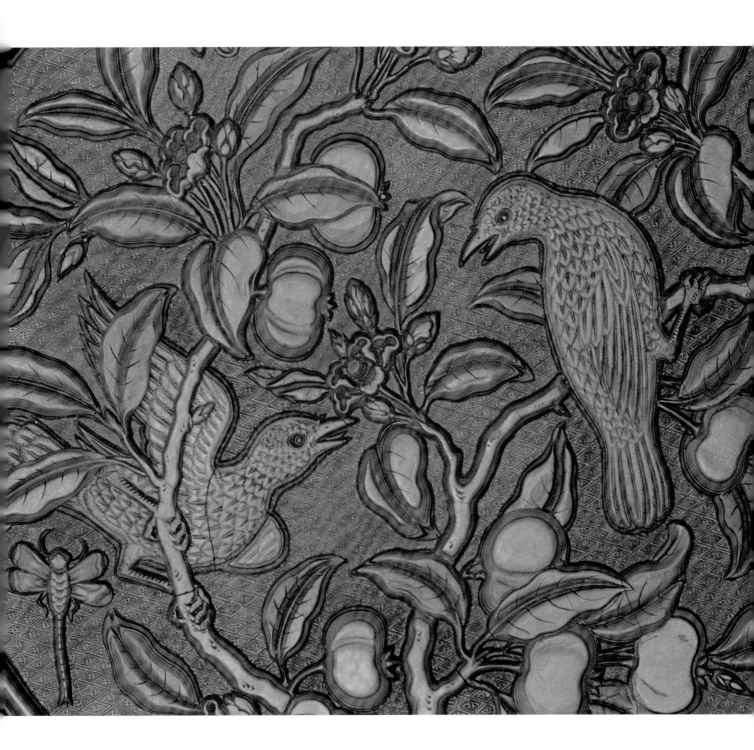

剔紅雙螭荷葉式盤
明宣德
高2.8厘米　口徑24.2×15.7厘米
清宮舊藏

Red lotus-leaf-shaped lacquer plate with the carving of double hornless dragons
The Xuande reign period of the Ming Dynasty
Height: 2.8cm　Diameter of mouth: 24.2×15.7cm
Qing Court collection

盤荷葉式，矮圈足。盤心雕波浪翻滾的海水紋，雙螭在水中嬉戲，其中一螭口銜靈芝，螭身、尾部隱入水中，有"靈仙祝壽"之寓意。盤內壁菱形錦紋上雕變形的四合如意雲紋，外壁錦紋地上雕纏枝勾蓮紋，上托輪、螺、傘、蓋、花、罐、魚、盤長等八寶紋，有"八寶生輝"之意。盤底髹黑漆，刀刻填金"大明宣德年製"楷書款。

此盤造型新穎，漆色暗紅，髹漆較永樂時期作品稍薄，雕刻尚精緻，刻畫生動，題材新穎，是宣德漆器中較具特色的作品。

剔紅蓮花梵文荷葉式盤
明宣德
高2.6厘米　口徑24×15.4厘米
清宮舊藏

**Red lotus-leaf-shaped lacquer plate with the carving
of lotus blossoms and Sanskrit**
The Xuande reign period of the Ming Dynasty
Height: 2.6cm　Diameter of mouth: 24×15.4cm
Qing Court collection

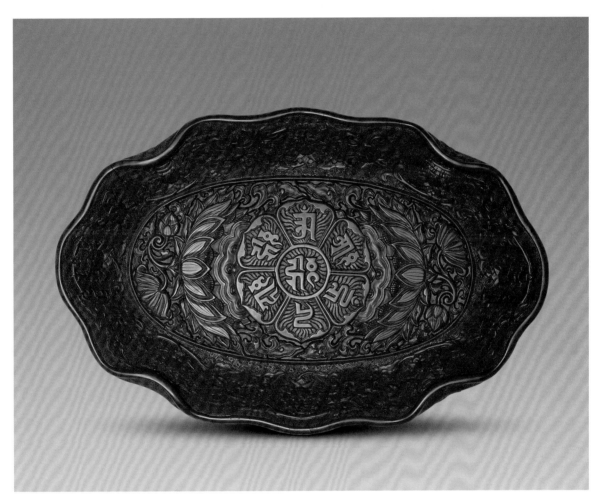

盤心黃漆素地雕六瓣蓮花，花瓣內雕有梵文六字真言，在花蕊亦有一梵文符號，兩側雕蓮花、蓮葉紋。內壁錦紋地上雕纏枝蓮花，上承八寶紋，外壁錦紋地上亦雕纏枝蓮紋，上承雜寶。盤底髹黑漆，左側刀刻填金"大明宣德年製"楷書款。

從現存實物來看，以梵文做裝飾圖案的漆器並不多見，此盤為首創，可見當時佛教在中國的盛行及對宮廷文化的影響。

剔紅九龍大圓盒
明宣德
高12.2厘米　口徑38.9厘米
清宮舊藏

Big red round plate with the carving of nine dragons
The Xuande reign period of the Ming Dynasty
Height: 12.2cm　Diameter of mouth: 38.9cm
Qing Court collection

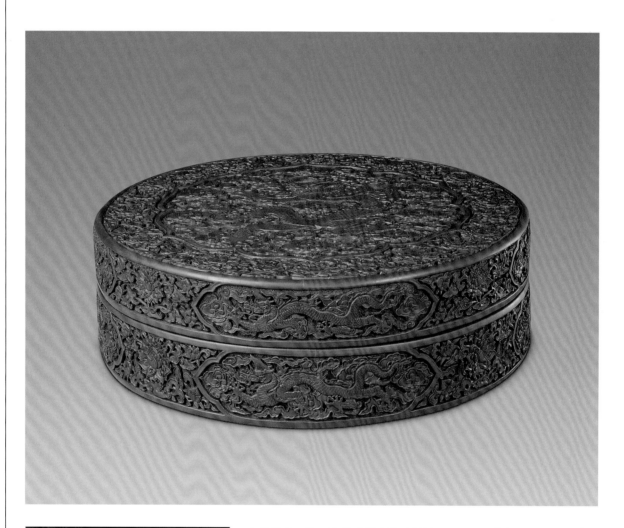

盒底黑漆為清時所髹，正中有清代仿刻填金"大明宣德年製"楷書款，在此款的斜上方為此盒的原宣德款。蓋內有乾隆御製詩一首，末著"乾隆戊戌御題"款和"乾"、"隆"二方印。

盒蔗段式。蓋面菱花形開光內雕錦紋地，上雕雲龍紋，開光外雕纏枝蓮花十二朵。盒壁共八開光，內各雕游龍一條，加上盒面的一條，合為"九龍"。

此盒漆色紅艷，雕刻不善藏鋒，風格較前期有所變化。"九"是古代最大的數字，也是吉祥的數字，龍是皇權的象徵，兩者組合的圖紋，只有帝王方能享用。

乾　各　赭　纇　見　永
隆　蠂　雕　肯　之　樂
戊　略　紋　堂　原　創
戌　粉　細　為　從　朱
御　本　入　著　果　漆
題　所　絲　色　園　文
　　翁　九　層　製　孫
　　貽　龍　披　亦　應

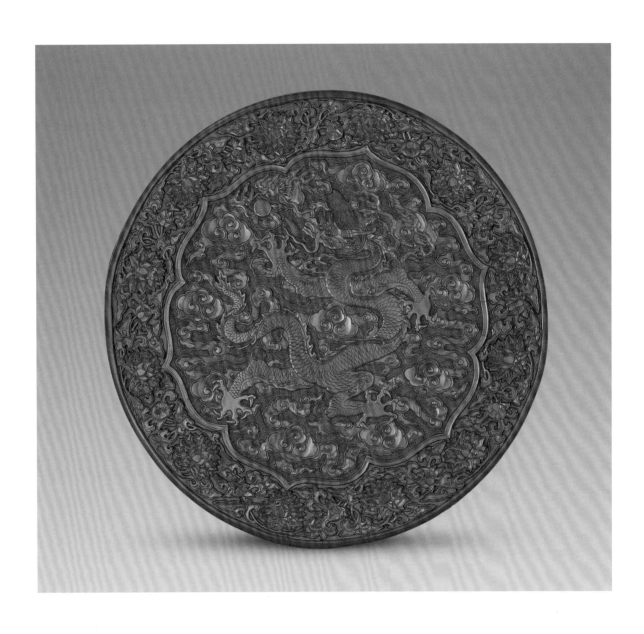

戧金彩漆牡丹花小圓盒
明宣德
高4.2厘米　口徑10.8厘米
清宮舊藏

Small multicolored round lacquer case with inlaid gold peony pattern
The Xuande reign period of the Ming Dynasty
Height: 4.2cm　Diameter of mouth: 10.8cm
Qing Court collection

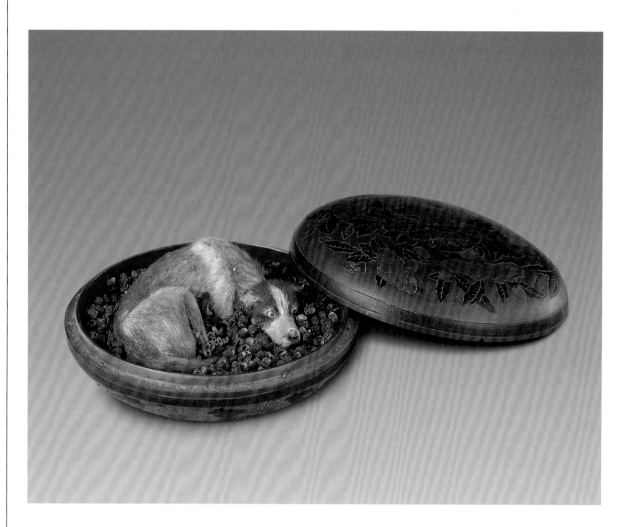

盒圓形，蓋略隆起，凹足。通體填彩漆戧金為飾。蓋面飾六角花形錦地，其上正中是一朵盛開的牡丹花，四周襯以茶花、石榴、秋葵花等花卉。器壁六角形錦地上飾菊花、梅花、荷花、牡丹等花卉。盒內及底髹朱漆，清代時放入一隻毛製小洋狗陳設品，為防蟲，當時還在四周撒滿花椒。盒底左側刀刻填金"大明宣德年製"楷書款。

此盒蓋面的戧金已無光澤，器壁戧金依然金光閃爍。其所填漆色有暗紅、紫紅、深綠、淺綠、芥茉黃等色，色彩豐富，搭配協調，在明早期漆器中頗具特色。

戧金彩漆牡丹花橢圓盒
明宣德
高7厘米　口徑18.1×13厘米
清宮舊藏

Multicolored elliptic lacquer case with inlaid gold peony pattern
The Xuande reign period of the Ming Dynasty
Height: 7cm　Diameter of mouth: 18.1×13cm
Qing Court collection

盒天蓋地式，花邊牙條，下四垂足。通體填紅、黃、綠、紫等色漆的花紋，花紋輪廓內戧金。盒面菱花形開光內飾填漆卍字球形錦紋，錦紋上有折枝牡丹花紋，開光外為靈芝紋，寓"富貴如意"的吉祥意。蓋壁飾戧金纏枝牡丹花紋，器壁為後修，上飾戧金捲草紋。在蓋面邊緣處陰刻"大明宣德年造"款。

戧金彩漆即雕填漆器，是指以填漆工藝做好花紋後，沿着花紋輪廓和花紋細部勾出紋理，再作戧金，故花紋圖案有富麗堂皇之妙。其實物以明宣德時期為最早，因此，這件橢圓盒具有重要的研究價值。

剔紅紫萼花圓盒

明早期
高7.8厘米　口徑23.5厘米
清宮舊藏

Red round lacquer box with the carving of calyx
Early Ming Dynasty
Height: 7.8cm　Diameter of mouth: 23.5cm
Qing Court collection

盒蔗段式，通體黃漆素地上雕朱漆花紋，蓋面雕紫萼花，盒外壁雕菊花、石榴、牡丹、茶花等纏枝花卉紋，有富貴、多子、長壽等吉祥寓意。盒內髹黑漆，底髹赭色漆。

此盒雕刻工緻，刀法圓熟，繼承了元代雕漆的風格，雖無款識，但其工藝特點具有明顯的明早期漆器風格。紫萼花是一種多年生草本植物，百合科，與玉簪花極似，屬觀賞性花卉。

剔紅牡丹雙龍大圓盒
明早期
高9.4厘米 口徑44.2厘米
清宮舊藏

Big red round lacquer box with the carving of peonies and double dragons
Early Ming Dynasty
Height: 9.4cm Diameter of mouth: 44.2cm
Qing Court collection

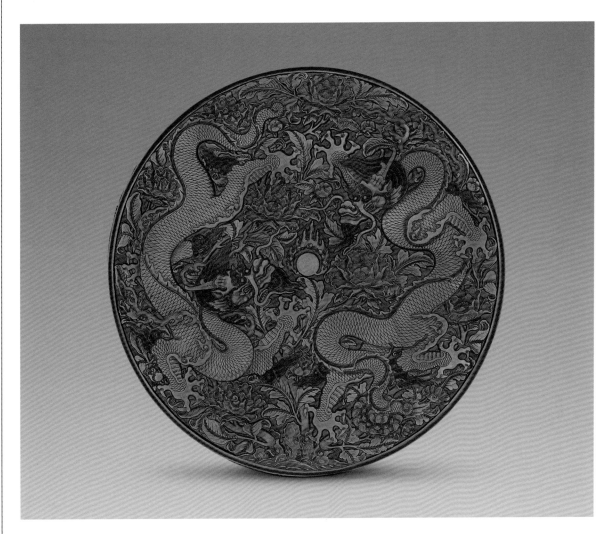

盒天蓋地式，蓋面雕朱漆菱形錦紋，上壓雕雙龍戲珠紋。雙龍身形矯健，
鬚髮飄舞，一上一下，追逐火珠，穿行於牡丹、菊花、茶花、石榴花叢
中。蓋壁黃漆素地雕朱漆游龍紋四條，游龍穿行於百花叢中，姿態生動。
底為黑漆。

此盒為明早期雕漆精品，原只有蓋，底為後配。所雕龍身麟紋細密而整齊，
五爪成輪形，強健而有力，為典型的明早期龍紋形式。明早期雕漆除山水人
物之外，一般不刻錦紋為地，而此件作品例外，有"錦上添花"之趣。

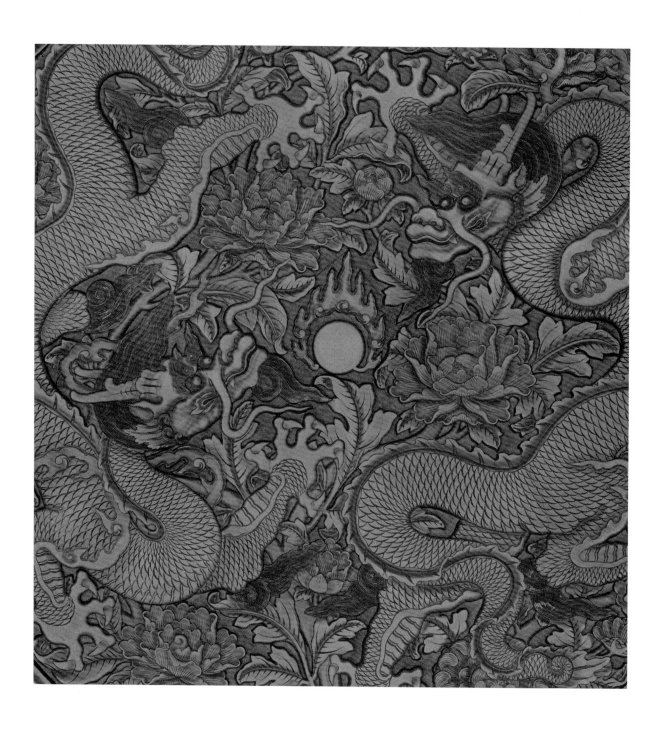

剔紅桃花小圓盒
明早期
高3.5厘米　口徑7.2厘米
清宮舊藏

Small red round lacquer box with the carving of peach blossoms
Early Ming Dynasty
Height: 3.5cm　Diameter of mouth: 7.2cm
Qing Court collection

盒圓口，蓋略隆起，凹足，俗稱"蒸餅式"。通體黃漆素地上雕朱漆，蓋面及器壁均雕折枝桃花紋，桃花枝葉繁茂，花朵綻放。盒內及底髹黑漆。

此盒小巧精緻，雖無刻款，但花紋、刀工、漆色均具有明早期漆器的風格。

剔紅牡丹花腳踏

66

明早期
高15厘米　長51厘米　寬19.8厘米
清宮舊藏

Red lacquer footstool with the carving of peonies
Early Ming Dynasty
Height: 15cm　Length: 51cm　Width: 19.8cm
Qing Court collection

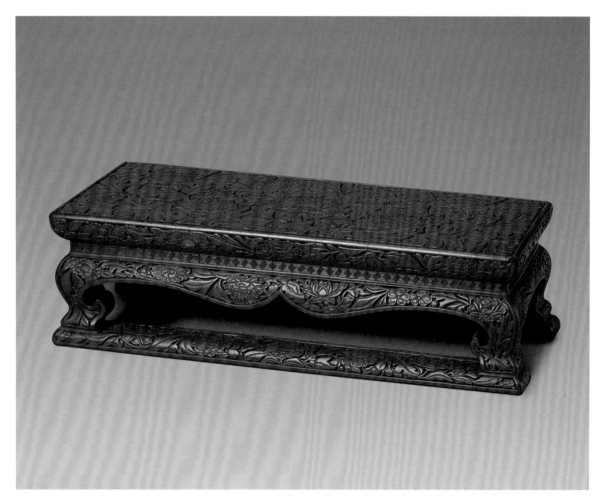

腳踏長方形面，束腰，花牙邊，外翻馬蹄足，下承托泥。通體黃漆素地雕朱漆，面雕牡丹花紋，壁雕茶花、菊花、牡丹、桃花。束腰雕迴紋錦地，牙子、足、托泥雕茶花、桃花、牡丹、荷花、菊花、石榴、梔子、靈芝等花卉紋。腳踏內髹赭色漆。

此腳踏造型敦厚、胎體厚重，其表面所雕花卉均為明早期經常使用的裝飾圖紋，具有鮮明的時代特徵。

67

剔犀如意雲紋圓盤
明早期
高3.8厘米　口徑21.8厘米
清宮舊藏

**Black and red round lacquer plate with the ruyi
(S-shaped wand or scepter) cloud pattern carving**
Early Ming Dynasty
Height: 3.8cm　Diameter of mouth: 21.8cm
Qing Court collection

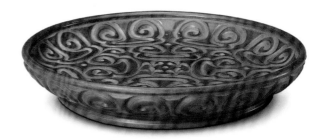

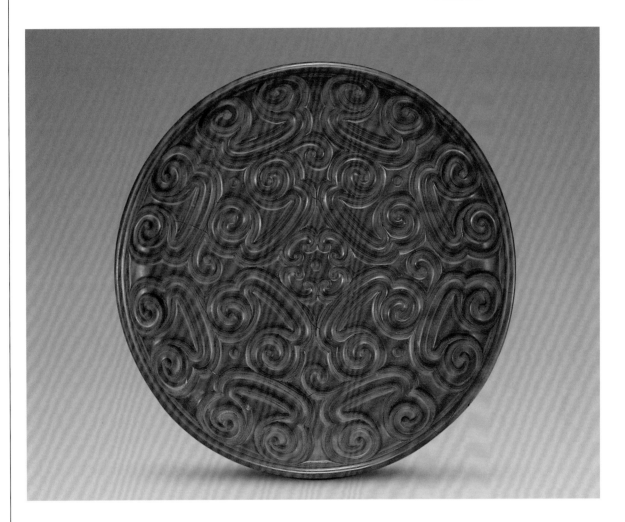

盤通體髹朱漆，盤心雕四朵碩大的如意形雲紋，外壁雕八朵雲紋，花紋側
面露出有規律的黑漆線兩道。底髹黑漆，有清代黃條，其上墨書“乾隆五
十四年十一月初三日收　寧壽宮呈覽　紅雕漆圓盤一件　缺漆蠟補”。

此盤雕刻細膩，工藝精湛，雲紋誇張變形，風格粗獷豪放，為剔犀漆器之
上品。

剔犀如意雲紋方盒
明早期
高3厘米　口徑17厘米
清宮舊藏

Black and red square lacquer box with the ruyi cloud pattern carving
Early Ming Dynasty
Height: 3cm　Diameter of mouth: 17cm
Qing Court collection

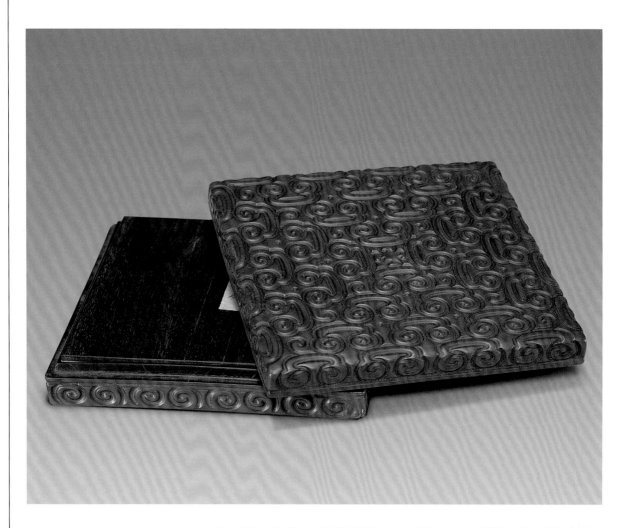

盒正方形，平蓋面。通體髹朱漆，蓋面從正中向四周依次遞增雕如意形雲紋。盒內髹赭色漆，置清代乾隆時冊頁《重修皇史宬記》。底髹赭色漆。

此盒之漆呈棗紅色，有光澤，雲紋雕刻圓潤、誇張變形，具有明早期的風格。

69

紅漆戧金雲龍紋長方匣

明早期
高10厘米　長34.7厘米　寬18.2厘米
清宮舊藏

Red rectangular cloud-and-dragon pattern lacquer casket
with inlaid gold
Early Ming Dynasty
Height: 10cm　Length: 34.7cm　Width: 18.2cm
Qing Court collection

匣有蓋，能開啟，前有銅鎖。通體朱漆戧金花紋，蓋面及四壁為雙龍戲珠紋
和四合如意雲紋。匣內及底髹朱漆，內有黃色綾緞，依此判斷應為書匣。

戧金是先在漆器表面刻畫出纖細的紋樣，再繪紋樣上金膠，最後填以泥金
或金箔的工藝。此匣的戧金龍紋及雲紋均具有明早期的風格，由於年久磨
損，戧金或脫落、或金色暗淡。

紅漆戧金大明譜系長方匣
明早期
高8厘米　長77厘米　寬50厘米
清宮舊藏

**Red rectangular lacquer casket with inlaid gold for containing
the book of the royal family tree of the Ming Dynasty**
Early Ming Dynasty
Height: 8cm　Length: 77cm　Width: 50cm
Qing Court collection

匣有插蓋和銅扣，可鎖閉，兩側有銅提環。通體朱漆地戧金花紋，匣面長方形籤內有"大明譜系"四字，左右有對稱的雲龍紋，匣四壁亦飾雲龍紋。

此匣係明代宮廷典章用品，用來存放皇室家譜。其所飾龍紋具有明早期風格，戧金流暢，金光閃爍，保存完好，是極為珍貴的明代戧金實物。

剔紅牡丹花圓盒
明早期
高7厘米　口徑24.5厘米
清宮舊藏

Red round lacquer box with the carving of peonies
Early Ming Dynasty
Height: 7cm　Diameter of mouth: 24.5cm
Qing Court collection.

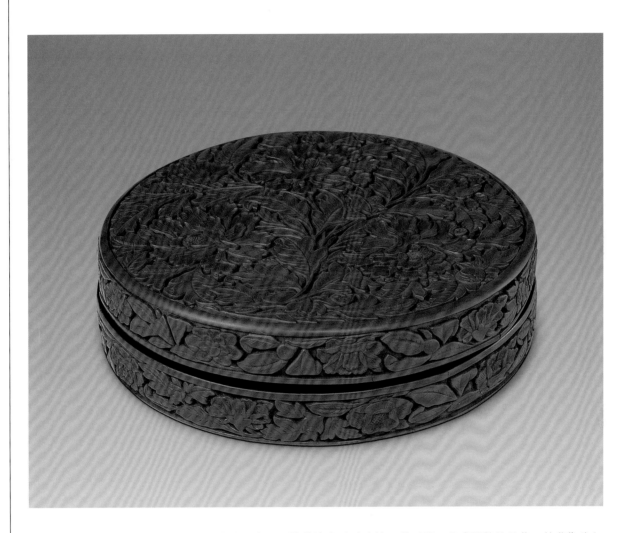

盒蔗段式，通體黃漆素地雕朱漆。蓋面雕三朵盛開的牡丹花，枝葉為朱紅色，花朵為暗紅色，深淺不一。盒壁雕菊花、茶花、牡丹、石榴、梔子花等花卉紋。盒內及底髹黑漆。

此盒圖案風格寫實，花朵層次豐富，枝葉活潑自如，堪稱雕漆精品。

剔紅仙山洞府葵瓣式盤
明早期
高4.3厘米　口徑33厘米
清宮舊藏

Red sun-flower-shaped lacquer plate with the carving of
sacred mountain and cave
Early Ming Dynasty
Height: 4.3cm　Diameter of mouth: 33cm
Qing Court collection

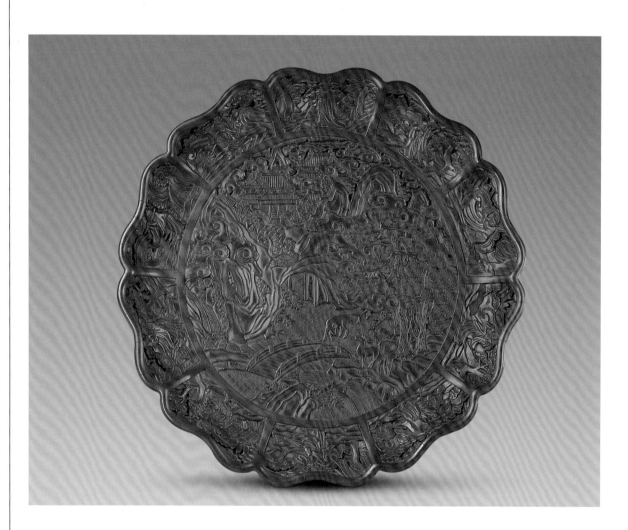

盤葵瓣式，隨形圈足。盤心所雕遠景是仙洞樓閣、雲霧繚繞；近景為古松、雙鹿、小橋流水，完全是一幅仙境圖意。盤內壁共分十瓣，每瓣上黃漆素地雕朱漆仙人，合為"十仙"，其中包括了傳說中的"八仙"形象。外壁雕菊花、石榴、茶花、牡丹、桃花、蓮花、梔子等花卉紋。足部雕二方連續迴紋。底髹黑漆。

此盤雖無款識，但從其雕刻刀法來看，總體上仍具有明早期的風格，僅個別地方與永樂時期工藝相異，似正處於微妙的變化之中。

剔紅芍藥花圓盒

明早期
高7厘米　口徑25厘米
清宮舊藏

Red round lacquer box with the carving of Chinese herbaceous peony
Early Ming Dynasty
Height: 7cm　Diameter of mouth: 25cm
Qing Court collection

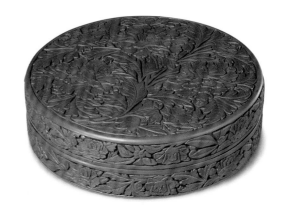

盒通體黃漆素地雕朱漆花紋。蓋面雕三朵碩大飽滿的芍藥花，花朵層次豐富，枝葉彎曲自如，葉隨花轉。盒壁雕菊花、茶花、牡丹、石榴、秋葵等花卉紋，寓"富貴多子"等吉祥意。盒內及底均髹黑漆。

此盒圖紋佈局與傳統的永樂雕漆有所不同，花朵寫實，枝葉雕刻得活潑自然，且刀法有圓潤之趣，是一件值得進一步研究其製作時代的作品。

剔紅蓮實小圓盒
明早期
高4.3厘米　口徑7.7厘米
清宮舊藏

Small red round lacquer box with the carving of lotus seedpods
Early Ming Dynasty
Height: 4.3cm　Diameter of mouth: 7.7cm
Qing Court collection

盒蓋與底形狀相同，從子母口分出蓋與器。通體髹朱漆，上下兩面雕相同的蓮花圖紋，正中雕蓮實，四周雕蓮瓣圍繞。

此盒的圖紋與宣德年間的掐絲琺琅器有異曲同工之妙，其整體佈局與造型十分協調，且雕刻精細，磨工圓潤，實為精品。

剔犀雲頭紋方盤

明中期
高3.5厘米　口徑33.6厘米
清宮舊藏

Black-and-red square lacquer plate with the cloudscape pattern carving
Mid-Ming Dynasty
Height: 3.5cm　Diameter of mouth: 33.6cm
Qing Court collection

盤方形，通體用紅黑兩色漆分層髹塗，多達五層。朱漆為面，上雕變形如意雲紋，間飾鑽圓點紋。間露黑線二道，屬紅間黑帶一種。盤底髹黑漆。

此盤漆層較厚，磨工圓潤細膩，漆色光亮。

剔犀雲頭紋二層方盒
明中期
通高9.5厘米　口徑8.3厘米
清宮舊藏

Double-layer black-and-red square lacquer casket with the cloudscape pattern carving
Mid-Ming Dynasty
Overall height: 9.5cm　Diameter of mouth: 8.3cm
Qing Court collection

盒雙層，通體堆朱漆。蓋面斜刀雕如意雲紋，器壁雕捲草紋。盒內及底均髹黑漆。

此盒漆層肥厚、刀工圓熟、磨製細膩，漆質溫潤光亮，是明中期的剔犀佳品。

剔犀雲頭紋小圓盒
明中期
高4.1厘米　口徑6.1厘米
清宮舊藏

Small black-and-red round lacquer box with the cloudscape pattern carving
Mid-Ming Dynasty
Height: 4.1cm　Diameter of mouth: 6.1cm
Qing Court collection

盒圓形，蓋面微凸，平底。通體髹朱漆，以斜刀在蓋、壁及底雕刻流暢的
如意雲紋，斷面露黑線一道。

此盒刀工圓潤，打磨光滑，漆質細膩光亮。從其斷面露黑線特點來看，屬
《髹飾錄》中所記載的"紅間黑帶"漆器。

剔紅問道圖二層方盒
明中期
通高12.4厘米　口徑8.6厘米
清宮舊藏

Red square double-layer lacquer casket with the carving of
consulting the way
Mid-Ming Dynasty
Overall height: 12.4cm　Diameter of mouth: 8.6cm
Qing Court collection

盒雙層，方形，平蓋面，方足。蓋面以黃漆雕天、地錦紋，上朱漆雕問道
圖。曲欄內一仙人身披蓑衣，赤足，端莊而坐，似在說法。另一老者拱手
坐於右側，似在請教。左側門洞半啟，一侍童捧果欲出，空中一仙鶴回翔
欲下，松、鹿、靈芝點綴其間。盒壁雕蓮紋，盒內及底均髹黑光漆。

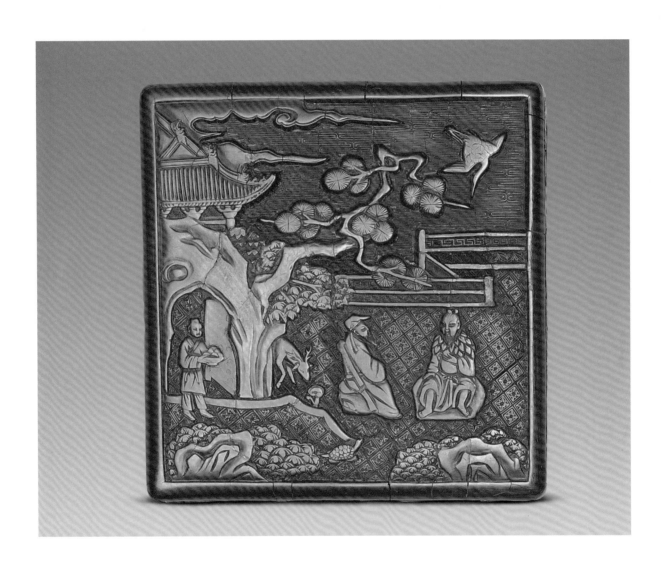

剔紅文會圖方盤
明中期
高4厘米　口徑24.5厘米
清宮舊藏

Red square rounded-corner lacquer plate with the carving of scholars' party
Mid-Ming Dynasty
Height: 4cm　Diameter of mouth: 24.5cm
Qing Court collection

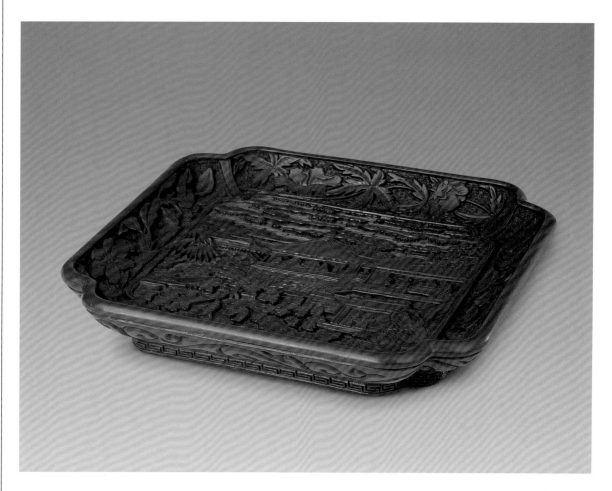

盤方形委角，隨形圈足。盤心開光內雕文人聚會圖景，圖中遠山近水、浮雲掩映，樓閣內外有諸多文人，作下棋、宴歡、投壺、觀畫等狀，數童僕圍侍其間，合計達 27 人之多。圖中近亭影壁上刻有"滇南王松造"五字款。盤壁方格卍字和六角花形錦地上雕茶花、秋葵、梔子、牡丹等花卉紋。盤外壁雕蔓草紋，足雕連續迴紋。底髹黑漆，上有黃條，墨書"乾隆五十四年十一月初三日收　寧壽宮呈覽　紅雕漆入角方盤四件　缺漆蠟補"。可知此盤在乾隆時重修過。

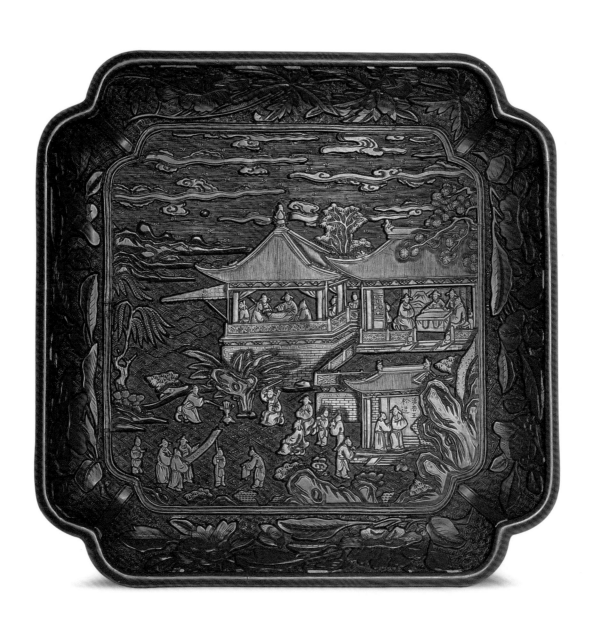

剔紅三獅小圓盒
明中期
高2.9厘米　口徑6.2厘米
清宮舊藏

Small red round lacquer box with the carving of three lions
Mid-Ming Dynasty
Height: 2.9cm　Diameter of mouth: 6.2cm
Qing Court collection

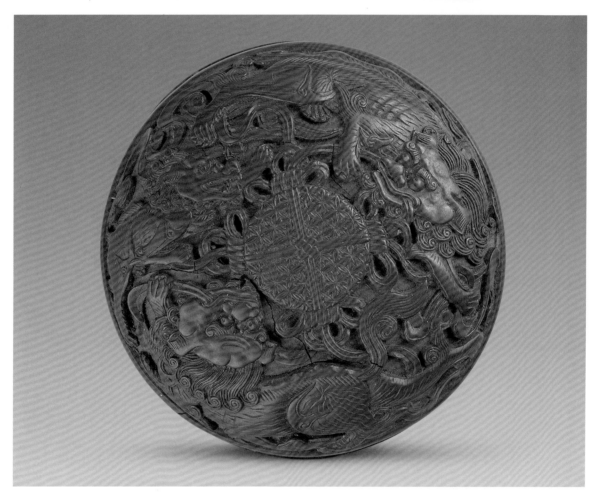

盒蒸餅式，通體以黃漆素地雕朱漆花紋。蓋面雕三獅戲球紋，三隻獅子兩大一小，圍繞一球嬉戲，姿態生動活潑，"太師"、"少師"都是古代官名，圖紋以大獅、小獅的諧音寓官祿世代相傳之意。器壁雕流雲紋，器裏及底部髹黑光漆，底右側有刀刻填金"大明宣德年製"楷書偽款。

此盒雖有宣德款，然此款識字跡工整、筆畫纖細，不具宣德款風格，應是偽款。

剔紅蘆雁圖方盤
明中期
高4.2厘米　口徑26厘米
清宮舊藏

Red square rounded-corner lacquer plate with the
carving of reeds and wild-geese
Mid-Ming Dynasty
Height: 4.2cm　Diameter of mouth: 26cm
Qing Court collection

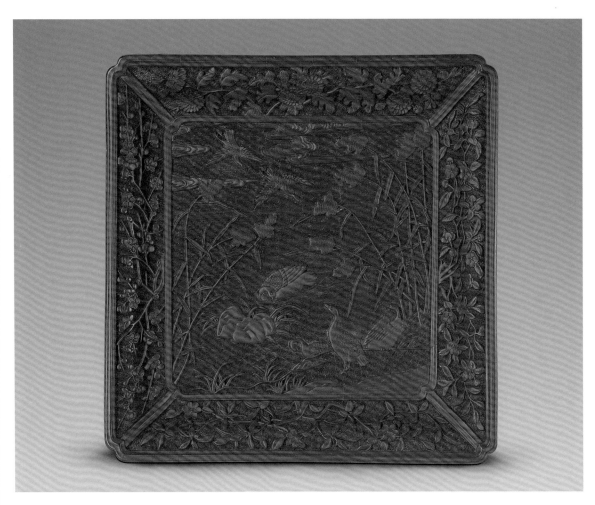

剔紅蘆雁圖方盤

盤方形委角，內外皆雕朱漆，盤心雕天、水、地三種錦紋，上雕蘆汀鴻雁圖，六隻鴻雁棲息於蘆葦叢中，或飛翔、或嬉水、或理毛，栩栩如生、極具質感。盤壁方格花紋錦地雕杏花、海棠、梅花、菊花等花卉。盤外壁光素漆地雕石榴、芙蓉、繡球、桃花等花卉紋。足雕連續迴紋，底髹黑光漆。

此盤漆層較薄，漆質乾澀，刀不藏鋒，磨工不細，已不具有明早期雕漆的渾厚圓潤、藏鋒清晰、磨工大於雕工的做法，具有較明顯的明中期工藝特點。

剔紅泛舟圖四層方盒
明中期
高14.3厘米　口徑11.2厘米
清宮舊藏

Red square four-layer lacquer casket with the carving of boating
Mid-Ming Dynasty
Height: 14.3cm　Diameter of mouth: 11.2cm
Qing Court collection

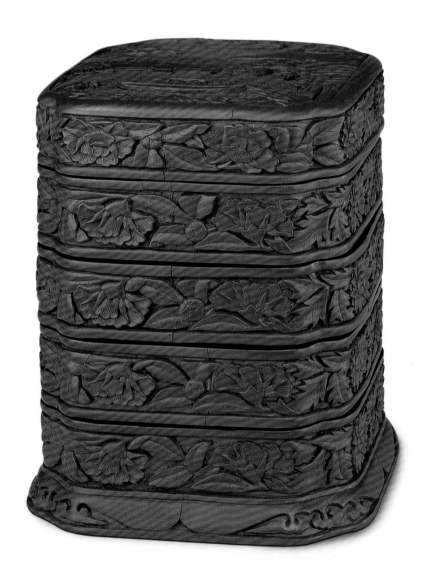

盒方形委角，共四層。蓋面以表示天、水的錦紋作地，壓雕山水人物圖。
畫面中草亭臨水，崖石突兀崢嶸，一葉小舟載四人行於水中，二老者在艙
內對語，一人探出艙外仰視空中，舟尾一人一邊撐篙，一邊眺望遠方，一
派祥和悠然的圖景。盒外壁雕俯仰花卉紋，盒裏及底部髹黑光漆。

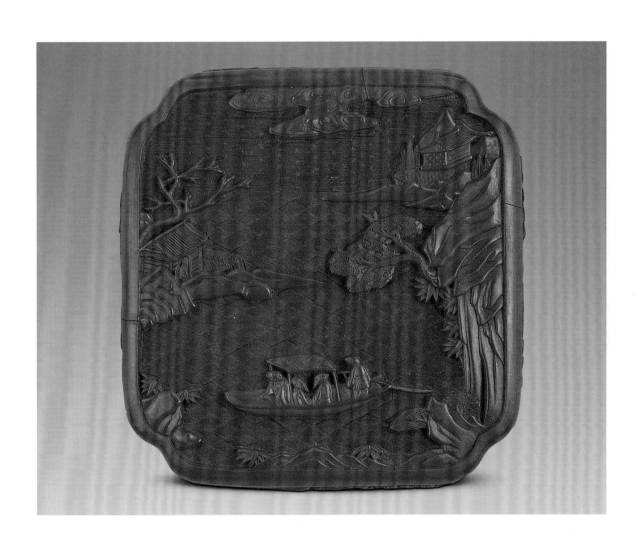

剔紅開光人物方盤
明中期
高4.4厘米　口徑44.5厘米
清宮舊藏

Red square lacquer plate with the carving of figures
Mid-Ming Dynasty
Height: 4.4cm　Diameter of mouth: 44.5cm
Qing Court collection

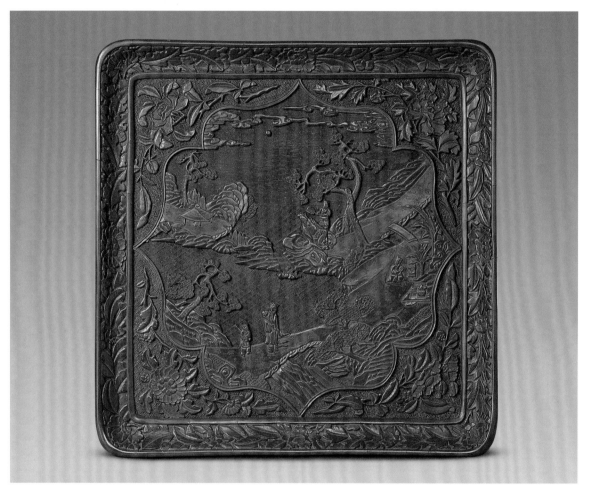

盤方形圓角。盤心作四合雲紋開光，內雕古松、小亭、流水、小橋，近處一老者手持如意，與一小童立於橋上，欣賞橋下湍急的流水；遠處一老人倚在松下石旁欣賞潺潺流水，後有小童執扇，旁有小童烹茶。開光外雕折枝牡丹、石榴、月季、菊花紋。盤內外壁皆雕花卉蔓草紋，底髹黑光漆，有"大明宣德年製"楷書偽款。

剔紅書亭待鶴圖方盤
明中期
高2.7厘米　口徑19.6厘米
清宮舊藏

**Red square lacquer plate with the carving of waiting for
the crane in a pavilion**
Mid-Ming Dynasty
Height: 2.7cm　Diameter of mouth: 19.6cm
Qing Court collection

盤金屬胎，方形委角。盤心錦地上壓雕殿閣古松，曲欄內，
一老人坐於石上停筆遠眺，周圍有四童子忙碌，雲際間飛臨
一鶴，為"書亭待鶴"圖意。盤內外壁雕牡丹、菊花、茶
花、石榴等花卉紋。底髹黑光漆，黃條墨書"乾隆九年十一
月十八日收　紅雕漆入角盤一件"。

書亭待鶴典故，指的是北宋神宗年間（1068—1085）張天
驥隱居於雲龍山，建放鶴亭，馴養了兩隻仙鶴，日出時登亭
放鶴，日落時在亭招鶴，頗得隱居之樂。蘇軾曾寫《放鶴亭
記》述其事。

剔紅垂釣圖二層方盒

明中期

高6.2厘米　口徑5.5厘米

清宮舊藏

Red square double-layer lacquer casket with the carving of fishing

Mid-Ming Dynasty

Height: 6.2cm　Diameter of mouth: 5.5cm

Qing Court collection

盒雙層，蓋面飾天、地、水三種錦紋，上雕月映江岸，疏林下一老叟坐於
岸邊垂釣，一派靜謐安詳的圖景。盒壁雕牡丹紋，足外牆雕成壺門狀紋。
蓋內有乾隆御題詩一首，後鈐"德"、"朗潤"二方印。盒底髹黑漆，右
側邊緣有刀刻填金"大明永樂年製"款，與所見的永樂針劃細款風格迥
異，應為後刻偽款。

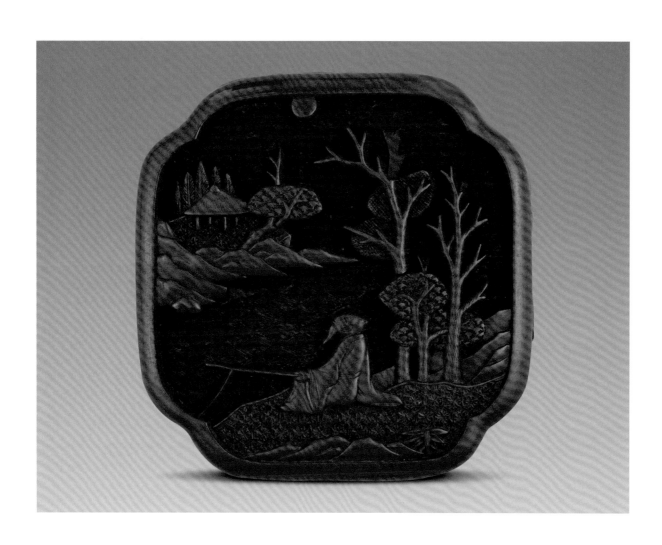

剔紅五倫圖菱花式盤

明中期
高2.5厘米　口徑19.6厘米
清宮舊藏

Red petal-rimmed lacquer plate with the carving of five cardinal relations
Mid-Ming Dynasty
Height: 2.5cm　Diameter of mouth: 19.6cm
Qing Court collection

盤菱花式，通體赭色漆地雕朱漆花紋。盤心開光內雕牡丹盛開、翠竹茂密，孔雀立於壽石之上，周圍是鸂鶒、仙鶴、鸚鵡、白鷳，組合為"五倫圖"，寓指君臣有義、父子有親、夫婦有別、長幼有序、朋友有信等人倫道德。盤壁雕靈芝紋，盤外壁雕蔓草紋，底髹黑光漆。

剔黑行旅圖方盒
明中期
高15.5厘米　口徑24厘米
清宮舊藏

Black square lacquer case with the carving of traveling
Mid-Ming Dynasty
Height: 15.5cm　Diameter of mouth: 24cm
Qing Court collection

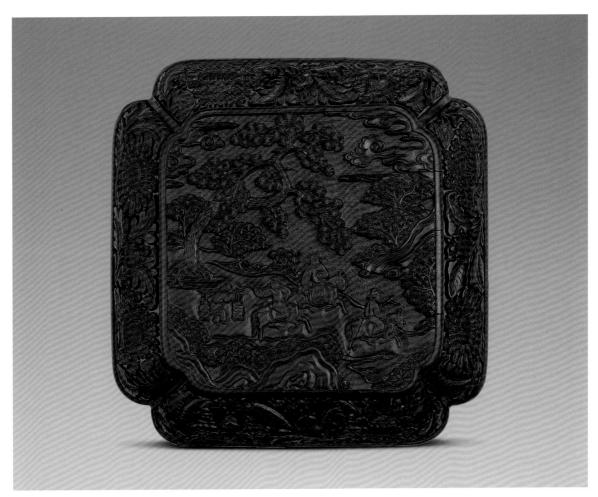

盒方形委角，平蓋面，矮方足。通體以黑漆為面，間有朱線三道。蓋面隨形開光，朱漆雕天、水、地三種錦地，上雕三人策馬前行，後有一童子擔書匣及飲器相隨，似有秋山行旅之圖意。蓋邊及近底處雕牡丹、菊花紋，上下口緣剔犀雕捲草紋。足雕一周迴紋，盒內及底髹黑漆。

剔彩蓮杵紋大圓盒
明中期
高10厘米　口徑40.5厘米
清宮舊藏

**Big multicolored round lacquer plate with the lotus flower
and pestle pattern**
Mid-Ming Dynasty
Height: 10cm　Diameter of mouth: 40.5cm
Qing Court collection

盒圓形，平蓋面。剔彩備黃、黑、黃、草綠、紅五層。蓋面黃漆素地，中
心圓形開光內雕佛教中常見的十字金剛杵，周圍飾一圈雲紋，開光外雕纏
枝蓮花紋。盒壁雕朱漆迴紋，盒內及底均髹朱漆。

此器蓋部花紋的工藝特點妙在分層取色與斜刀取色相結合。分層取色的花
紋，露有紅花、綠葉、彩雲等，交相輝映。而花葉及流雲紋則採用斜刀鏟
漆，正面可見漆層斷面的色漆線條。其工藝具有以刀代筆、一筆數色的藝
術效果，是對剔彩漆藝的發展創新，代表了明代剔彩工藝的高超水平。

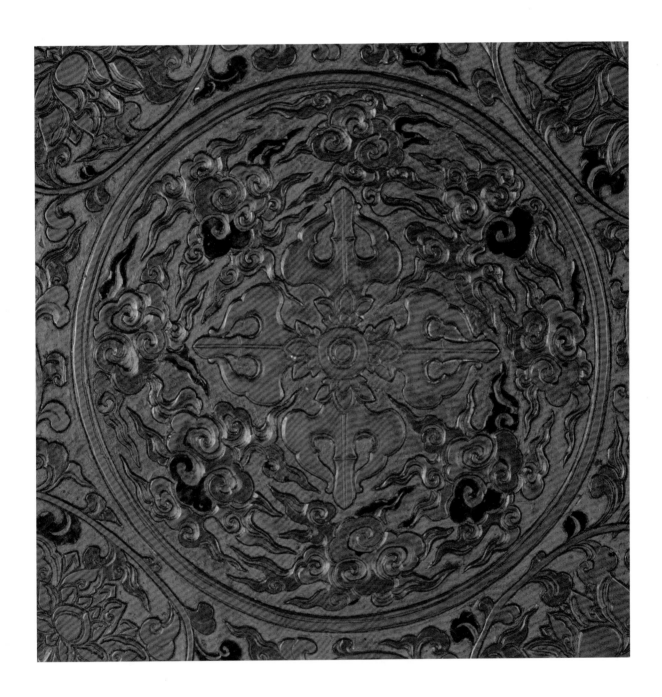

剔彩菊花小圓盒
明中期
高3.5厘米　口徑6.4厘米
清宮舊藏

Small multicolored round lacquer case with the carving of chrysanthemum
Mid-Ming Dynasty
Height: 3.5cm　Diameter of mouth: 6.4cm
Qing Court collection

盒蒸餅式，通體以黃漆為地，蓋面以黑綠色漆雕枝葉，以朱漆雕菊花一朵，四周襯以含苞欲放的花蕾和小菊花共四朵。盒壁亦雕菊花四朵，盒內及底髹黑光漆。

此盒綠葉紅花對比強烈，上下漆色層次鮮明，色彩艷麗悅目。

剔彩菊花小圓盒
明中期
高4厘米　口徑6.5厘米
清宮舊藏

Small multicolored round lacquer case with the carving of chrysanthemum
Mid-Ming Dynasty
Height: 4cm　Diameter of mouth: 6.5cm
Qing Court collection

盒蒸餅式，通體在黃色漆地上雕菊花紋，蓋面用墨綠色漆雕刻枝葉，朱漆凸雕三朵怒放的菊花及含苞的花蕾。器壁亦雕朱漆菊花和綠葉。盒內及底髹黑漆。

此盒漆層較厚，色澤沉穩蘊亮，磨工極為細膩，花葉均雕出筋脈，工藝十分精湛。

剔彩雉雞花卉小圓盒

明中期
高2.3厘米　口徑3.8厘米
清宮舊藏

**Small multicolored round lacquer case with the carving
of pheasant and flowers**
Mid-Ming Dynasty
Height: 2.3cm　Diameter of mouth: 3.8cm
Qing Court collection

盒圓形，平蓋面，矮臥足。剔彩備紅、黃、綠、紫四色漆。蓋面雕一紅色
雉雞立於綠色草坪之上，四周點綴着山石及紅花、綠葉等花卉。盒壁雕牡
丹、石榴、紫萼、梅花等多種花卉。器內及底部均髹黑光漆，底正中有刀
刻填金"大明宣德年製"楷書偽款。

此盒很小，但漆層肥厚，漆色深淺濃淡分明，雕工精細，景物有抽象韻味。

剔紅文會圖長方盒

明中期
高9.5厘米　長43厘米　寬28.5厘米
清宮舊藏

Red rectangular lacquer box with the carving of scholars' party
Mid-Ming Dynasty
Height: 9.5cm　Length: 43cm　Width: 28.5cm
Qing Court collection

盒通體雕紅漆，蓋面雕水波紋為地，上壓雕文會圖景。遠處山水峯巒，錯落有致，一葉小舟揚帆而來；近處樓閣亭臺，聳於水際。樓閣內雕九位文人，或展卷覽勝；或倚案凝思；或撫欄遠眺；或開懷暢飲；有四童僕忙於服侍。盒壁黃漆地上雕朱漆牡丹花卉。盒內及底髹黑光漆。

此盒構圖嚴謹有致，刀工秀勁工整。

戧金彩漆纏枝蓮紋蓋罐
明中期
高9.6厘米　口徑4厘米
清宮舊藏

**Multicolored gold-inlaid lacquer pot and cover with pattern of
twisted vine and lotus flower**
Mid-Ming Dynasty
Height: 9.6cm　Diameter of mouth: 4cm
Qing Court collection

罐圓口，圓鈕蓋，闊肩斂腹，平底。通體髹紅漆為地，上雕彩漆戧金纏枝
蓮紋。蓋面飾對稱的小朵纏枝蓮四朵，罐身彩漆填紫、黃、紫色大朵纏枝
蓮各一朵。罐內及底部髹黑漆。

此罐填漆飽滿，磨工平滑，戧金明亮。

填彩漆梵文荷葉式盤
明中期
高4厘米　口徑24.7×16.3厘米
清宮舊藏

**Multicolored lotus-leaf-shaped lacquer plate with
the pattern of Sanskrit**
Mid-Ming Dynasty
Height: 4cm　Diameter of mouth: 24.7×16.3cm
Qing Court collection

盤捲邊呈荷葉式，通體以紅漆為地，填草綠、紅、黑、黃、墨綠等色漆花
紋。盤心飾梵文七字，邊繞荷葉一周，再以寫實方法作筋脈，延伸至盤壁
組成圖紋。盤外壁紋飾與內壁基本相同，盤底有黃條，墨書"乾隆六年十
一月十四日收　填漆荷葉式盤一件　裂"。

剔紅送行圖方盤

明中期

高4厘米　口徑23.8厘米

清宮舊藏

Red square lacquer plate with the carving of seeing off a friend

Mid-Ming Dynasty

Height: 4cm　Diameter of mouth: 23.8cm

Qing Court collection

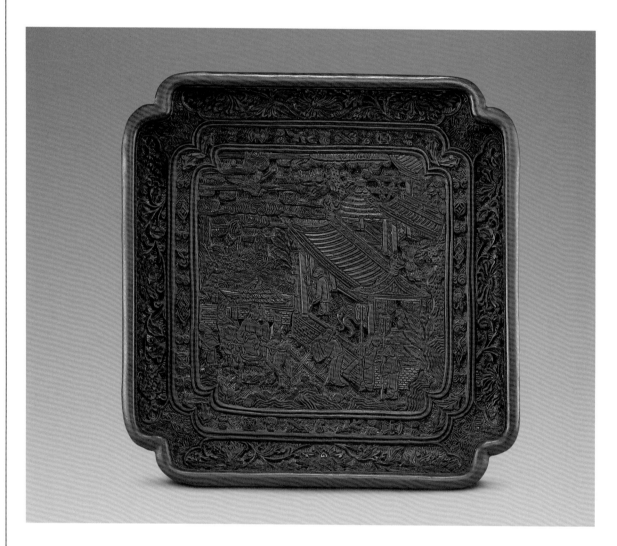

盒方形委角，隨形圈足。通體髹紅漆，漆地塗金，用以襯托圖案。盤內開光，上雕《送行圖》。院內一位官人騎馬欲行，身邊有三位侍童牽馬、撐傘蓋、舉旗跟隨。身後堂上一人揮手送別，堂下一人作揖送，身後二侍者持扇而立。後院有一人向前院走來。天空中雲霧繚繞，一仙人騎鶴而來。開光外飾雜寶紋一周，盤的內外壁各飾四開光，其內雕纏枝蓮紋。足邊雕連續迴紋一周，底髹黑漆。

此盤構圖頗有新意，其雕漆色彩偏暗，漆地塗金的漆盤十分少見。

剔紅松竹梅圓盒

明中期
高9.2厘米　口徑27.4厘米
清宮舊藏

Red round lacquer plate with the carving of pine tree,
bamboo and plum blossom
Mid-Ming Dynasty
Overall height: 9.2cm　Diameter of mouth: 27.4cm
Qing Court collection

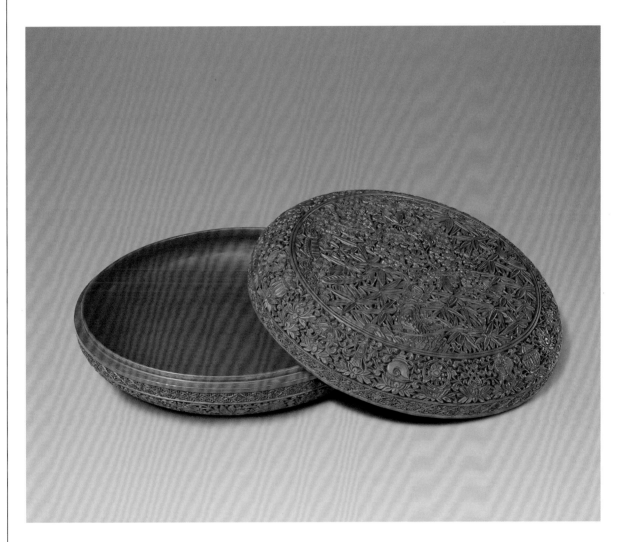

盒圓形，臥式足。蓋面密刻松、竹、梅組成的"歲寒三友"，其間襯托蜜
蜂、蝴蝶、螳螂、蛙、蜥蜴等動物，極具民間鄉土氣息。盒壁雕纏枝蓮及
八寶紋，口邊雕斜格花卉錦紋，近足處飾蓮瓣紋一周。盒內髹紅漆，底髹
黑光漆。

此盒構圖繁縟，刀工瑣碎，雕後不磨，鋒棱俱在，風格獨特。這類雕漆作
品，因其本身不具款識，故時代和產地均不詳。有學者將其定為雲南雕
漆，但尚需做進一步研究。

剔紅牧牛圖方盤
明中期
高2.6厘米　口徑18.6厘米
清宮舊藏

Red square lacquer plate with the carving of putting buffalos on pasture
Mid-Ming Dynasty
Height: 2.6cm　Diameter of mouth: 18.6cm
Qing Court collection

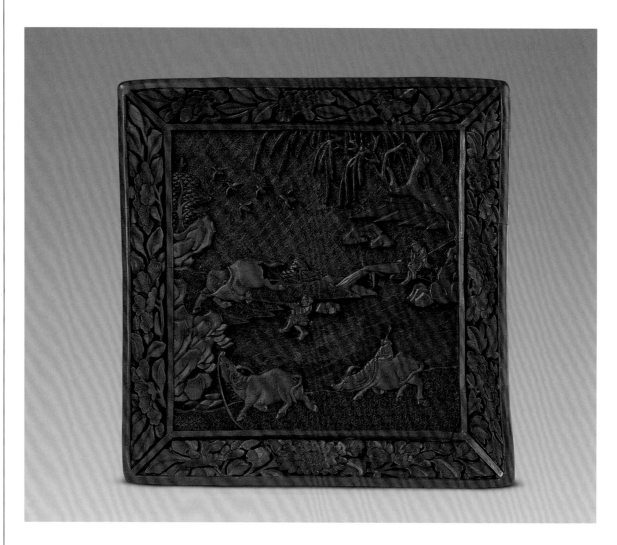

盤方形，盤心朱漆錦地壓雕柳塘放牧圖景。牧童、水牛雕刻寫實，有繪畫的韻味。內、外壁均以黃漆為地雕朱漆花卉紋。盤底髹黑光漆，正中有刀刻“大明宣德年製”楷書偽款。

此盤刀工稍嫌不精，磨工不細。

剔紅梅花筆筒
明中期
高14.3厘米　口徑11.3厘米
清宮舊藏

Red lacquer Chinese brush container with the carving of plum blossoms
Mid-Ming Dynasty
Height: 14.3cm　Diameter of mouth: 11.3cm
Qing Court collection

筆筒圓口，直壁，下承三矮足。筒身滿刻水紋錦地，上雕一樹紅梅，枝杆繞滿周身，梅花傲然綻放枝頭，佈局疏密有致。水面上漂流着零落的花瓣，色澤鮮艷。梅花為"歲寒三友"之一，也是花中"四君子"之一，有君子高潔之寓意。底髹黑光漆，有刀刻填金"乾隆年製"楷書款，為後刻。

此筆筒圖案構思新穎，雕工精巧，磨工細膩，漆質溫潤，為明中期雕漆之精品。

剔紅樓閣人物圖圓盤
明中期
高2.4厘米　口徑17.7厘米
清宮舊藏

Red round lacquer plate with the carving of tower and figures
Mid-Ming Dynasty
Height: 2.4cm　Diameter of mouth: 17.7cm
Qing Court collection

盤漫淺式，無盤邊與盤心之別。盤內以天、水錦紋為地，上雕一幅優美的
山水人物圖。遠處山巒疊翠，層次分明，近處樓閣臨水，閣內諸多人物，
或遠眺或攀談，各有所事。江中水波蕩漾，舟船行駛，岸邊眾馬疾馳，人
物往來。盤背雕花卉紋，底髹黑漆。

此盤雖漆層不厚，但景物前後重疊，無擁塞之感，且雕鏤極精，恰似一幅
工整秀麗的工筆畫。

剔紅岳陽樓圖長方盒

明中期
高21厘米　長60厘米　寬25厘米
清宮舊藏

**Red rectangular lacquer plate
with the carving of the Yue Yang
Tower**
Mid-Ming Dynasty
Height: 21cm　Length: 60cm
Width: 25cm
Qing Court collection

盒長方形，平蓋面，底與臺座相連，通體雕山水人物樓閣景色。蓋面遠處山巒雄奇，空中沙鷗翔集。近處崇閣連雲，閣下有松、柳、文石略為點綴。湖水浩浩湯湯，舟船畢至，漁歌互答。岸上樓內賓客盈門、僕從執事，數十人往來其間，熱鬧非凡。樓閣上橫匾刻有"岳陽樓"三字，圍欄高柱頭掛"洞庭春色"四字條幅。盒壁通雕山水人物，盒內及底髹黑光漆。

此盒圖紋表現的是北宋文學家范仲淹《岳陽樓記》中的景色。雖景物重疊，但層次井然，佈局繁而不亂，雕刻工藝精湛。

剔紅孔雀牡丹圓盤
明中期
高5.3厘米　口徑35厘米
清宮舊藏

Red round lacquer plate with the carving of phoenix and peony
Mid-Ming Dynasty
Height: 5.3cm　Diameter of mouth: 35cm
Qing Court collection

盤圓形，盤心刻綠漆渦紋錦地，上雕紅漆孔雀牡丹圖。圖中五朵牡丹盛開，一對孔雀，一隻立於壽石之後，一隻在花叢中盤旋。盤壁四開光，內雕荔枝瓜果等物，外壁綠漆地雕牡丹花紋，足飾工字形紋一周。盤底有黃條，墨書"乾隆五十四年十一月初三日收　寧壽宮呈覽　紅雕漆圓盤一件　缺漆蠟補"。

黑漆嵌螺鈿花卉長方盤
明中期
高4.1厘米　長37.7厘米　寬22.4厘米

Black rectangular flower pattern lacquer plate inlaid with mother-of-pearl
Mid-Ming Dynasty
Height: 4.1cm　Length: 37.7cm　Width: 22.4cm

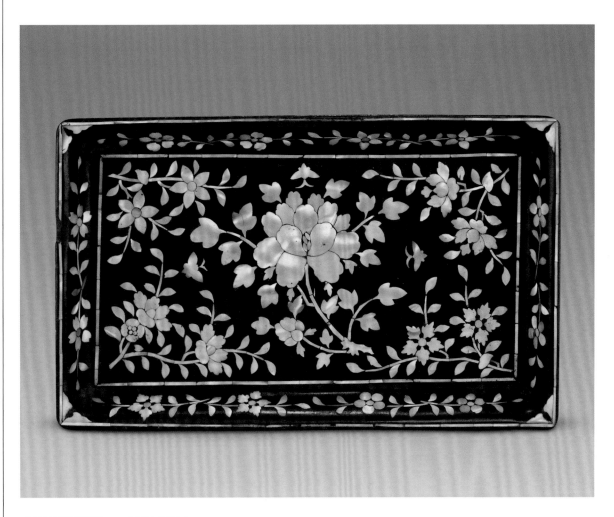

盤長方形，折邊撇口，通體髹黑漆，盤內以彩色螺鈿嵌折枝牡丹及桃花紋，正中一朵牡丹怒放，四周小朵桃花為映襯，有"富貴長壽"之吉祥寓意。盤內外壁均嵌折枝梅花及桃花紋，底髹朱漆。

此盤構圖疏朗，造型別致，選用的螺鈿片介於厚螺鈿與薄螺鈿之間，有彩光。

朱地描黑漆雙鳳長方盒
明中期
高7.9厘米　長22.5厘米　寬13厘米
清宮舊藏

Red-and-black rectangular lacquer box with
double-phoenix pattern
Mid-Ming Dynasty
Height: 7.9cm　Length: 22.5cm　Width: 13cm
Qing Court collection

盒通體髹朱漆為地，上描黑漆纏枝蓮紋。蓋面繪輕盈的雙鳳穿翔於纏枝蓮花叢中。盒壁通景繪纏枝蓮紋，盒內髹黑光漆，附長方形屜一。底髹朱漆。

此盒圖案縝密，線條精細，筆意精深，為傳世描漆作品中不可多見的珍品。"描漆"一名描華，即設色畫漆。其工藝是在光素漆地上，用各種色漆描畫花紋，其工藝在明代已達到很高水平。

剔紅花鳥人物紋提匣

明中期

通高24.2厘米　長25.8厘米　寬17.2厘米

Red lacquer hand casket with the carving of flowers, birds and figures

Mid-Ming Dynasty

Overall height: 24.2cm　Length: 25.8cm　Width: 17.2cm

匣雙層，帶提樑，上層內備黑漆屜一。通體剔紅，唯有提樑連座為朱地剔黑靈芝紋。匣面雕人物圖景，松梢處旭日升起，仙鶴曼舞，河岸上有三人行向板橋，並相互攀談，一童子挑酒具食盒緊隨其後，河中一童子執槳泊船，似有郊遊圖意。盒前、後壁雕杏林春燕圖，兩側壁雕石榴花。盒內及底均髹黑光漆。

105

剔紅玉蘭山禽方盤
明中期
高2.2厘米　口徑18厘米
清宮舊藏

Red square lacquer plate with the carving of magnolia and bird
Mid-Ming Dynasty
Height: 2.2cm　Diameter of mouth: 18cm
Qing Court collection

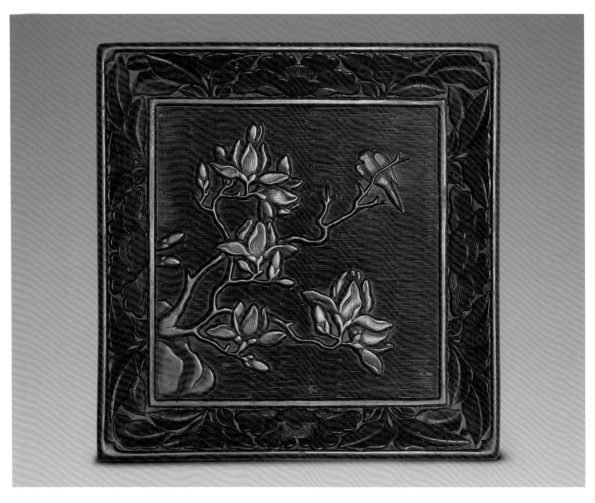

盤方形，通體雕朱漆花紋，盤心用直線星紋作地，壓雕玉蘭山禽圖。一株玉蘭拔出石隙，枝頭山禽棲息，一幅生機盎然的春天景色。盤壁黃漆地，盤背雕變形香草紋。底髹黑光漆。

剔紅石榴蜻蜓方盤
明中期
高2.2厘米　口徑18厘米
清宮舊藏

**Red square lacquer plate with the carving of
pomegranate and dragon fly**
Mid-Ming Dynasty
Height: 2.2cm　Diameter of mouth: 18cm
Qing Court collection

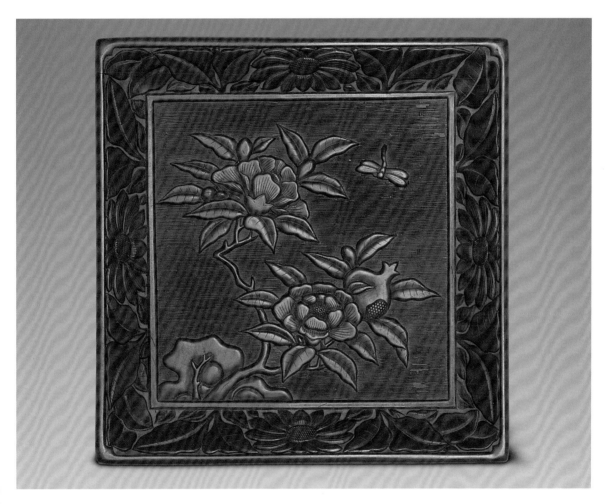

盤通體雕朱漆花紋。盤心以單線星紋作地，壓雕石榴蜻蜓圖。石榴
花開，果實碩大，旁有蜻蜓飛舞，表現的是秋季景色。盤壁黃漆地
上雕菊花紋，盤外壁雕變形香草紋，底髹黑光漆。

剔紅梅花喜鵲方盤
明中期
高2.2厘米　口徑18厘米
清宮舊藏

Red square lacquer plate with the carving of plum blossoms and magpie
Mid-Ming Dynasty
Height: 2.2cm　Diameter of mouth: 18cm
Qing Court collection

盤通體雕朱漆花紋，盤心以直線星紋作地，上壓雕梅鵲圖。竹石遒勁挺秀，側展梅花一株，喜鵲登立枝頭，展現出一幅冬季圖景，喜鵲登梅又以諧音寓"喜上眉梢"之意。盤壁黃漆地雕茶花，外壁雕變形香草紋。底髹黑光漆。

剔紅芙蓉翠鳥方盤
明中期
高2.2厘米　口徑18厘米
清宮舊藏

Red square lacquer plate with the carving of cotton rose hibiscus and kingfisher
Mid-Ming Dynasty
Height: 2.2cm　Diameter of mouth: 18cm
Qing Court collection

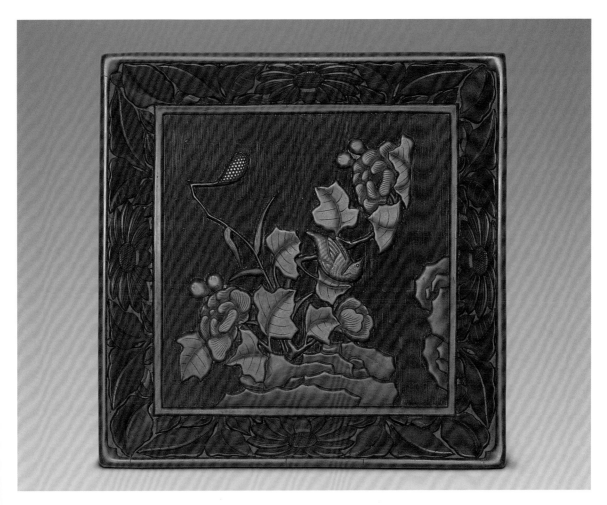

盤通體雕朱漆花紋。盤心刻細直線及星紋作地，上雕一束芙蓉盛開，翠鳥棲息於花枝之上，一幅夏季鳥語花香的圖景。盤壁黃漆地雕朱漆菊花紋，盤外壁雕變形香草紋。底髹黑光漆，有清代黃條，墨書"乾隆五十四年十一月初三日收　寧壽宮呈覽　紅雕漆四方盤一件　缺漆蠟補"。

此盤構圖簡逸，疏而不露，雕工精細，圖案清雅，在雕漆品中別具一格，顯示出高超的工藝水平。

剔黑開光花鳥紋梅瓶
明中期
高29.2厘米　口徑9.2厘米　足徑10.5厘米
清宮舊藏

Black Chinese plum vase with the flower and bird pattern
Mid-Ming Dynasty
Height: 29.2cm　Diameter of mouth: 9.2cm　Diameter of foot: 10.5cm
Qing Court collection

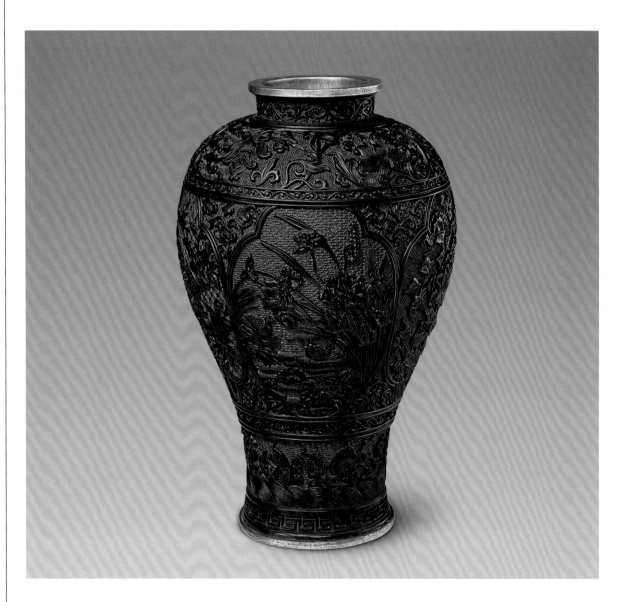

梅瓶金屬胎，小口、闊肩、鼓腹下斂、圈足，口、足沿均鑲包銀片。通體
髹朱漆刻八種錦紋地，上以黑漆雕花鳥圖紋。瓶身以弦紋將圖案界劃為三
部分：肩部飾纏枝蓮紋；腹部作五開光，內雕"鴛鴦喜荷"等花鳥圖紋；
下腹部刻魚獸戲水圖。

此瓶構圖嚴謹，雕工精細。以八種錦紋為地，為以往雕漆所少見，其紋飾
邊緣採用垂直刀法剔刻，與明早期的圓潤和明晚期的犀利均有區別，被認
為漆器工藝是由明早期向晚期過渡的代表性作品。

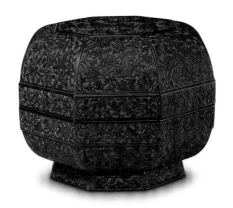

剔黑八仙祝壽八方盒

110

明中期
高21厘米　口徑26.4厘米　足徑19.8厘米
清宮舊藏

Black octagonal lacquer plate with the carving of eight immortals celebrating the West Heavenly Queen's birthday
Mid-Ming Dynasty
Height: 21cm　Diameter of mouth: 26.4cm
Diameter of foot: 19.8cm
Qing Court collection

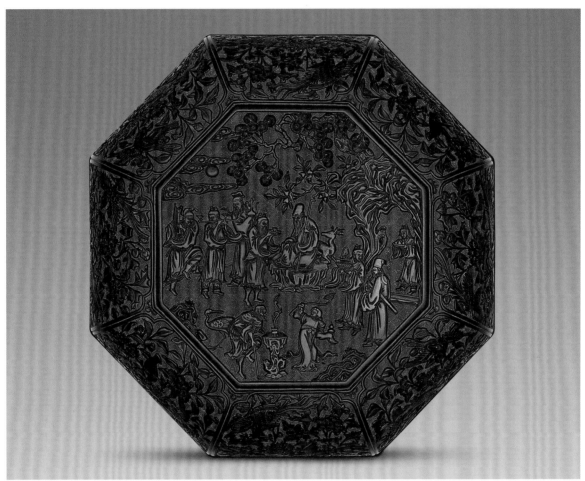

盒八角式，通體朱漆錦地雕黑漆花紋。蓋面雕八仙祝壽圖，表現傳說中的
鐵拐李、呂洞賓、張果老等八位仙人為西王母賀壽的故事，有祝頌長壽的
吉祥寓意。盒壁雕鳳喜牡丹等花鳥圖，足雕海獸紋。蓋內刻乾隆御題詩一
首，末署"乾隆壬寅御題"款。盒內及底髹黑光漆，底左側有刀刻填金"大
明永樂年製"楷書偽款。

此盒雕漆風格獨特，圖紋雕刻皆精，但漆層淺薄，製作年代當在明中期，
現有"大明永樂年製"款和清代乾隆題詩均為後刻。

填彩漆纏枝蓮梵文長方盒

111

明中期
高9.5厘米　長25.3厘米　寬15.5厘米
清宮舊藏

Multicolored rectangular lacquer box with the carving
of twisted vines lotus flowers and Sanskrit
Mid-Ming Dynasty
Height: 9.5cm　Length: 25.3cm　Width: 15.5cm
Qing Court collection

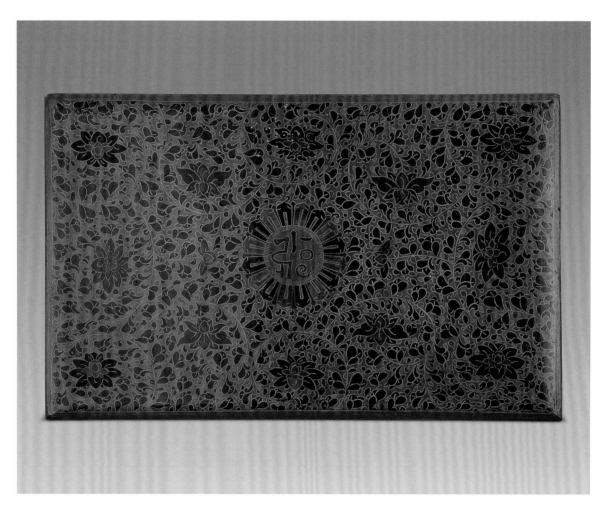

盒平蓋面，平底。通體髹朱漆為地，用彩漆填飾圖紋。蓋面正中為梵文，四周滿飾纏枝蓮紋。梵文是佛教經典上常用的文字，蓮花被佛教教義認為是西方淨土的象徵。盒內髹黑光漆，置清代《御製題硯詩》上、下冊。盒底髹黑漆。

剔紅松壽雲龍紋小箱
明嘉靖
通高33厘米　長31.5厘米　寬21.2厘米
清宮舊藏

Small red lacquer box with the carving of pine trees, clouds and dragon
The Jiajing (1522-1567) reign period of the Ming Dynasty
Overall height: 33cm　Length: 31.5cm　Width: 21.2cm
Qing Court collection

箱頂開蓋，正面為插門，下承長方形足。蓋下有扃，插門內設抽屜六具。箱體正面插門上雕松樹三株，正中一株枝幹盤成"壽"字，至頂端現出龍首。松樹左右伴有月季、靈芝，有祝頌長壽的吉祥寓意。蓋面、箱體兩側以及背面均與正面紋飾相同。蓋的立邊雕雲龍紋，箱內抽屜立壁雕折枝花卉及海水江崖紋。箱底髹黑漆，正中有刀刻填金"大明嘉靖年製"楷書款。

113

剔紅歲寒三友圖圓盒
明嘉靖
通高8.8厘米　口徑17厘米
清宮舊藏

**Red round lacquer box with the carving of pine trees,
bamboos and plum blossoms**
The Jiajing reign period of the Ming Dynasty
Overall height: 8.8cm　Diameter of mouth: 17cm
Qing Court collection

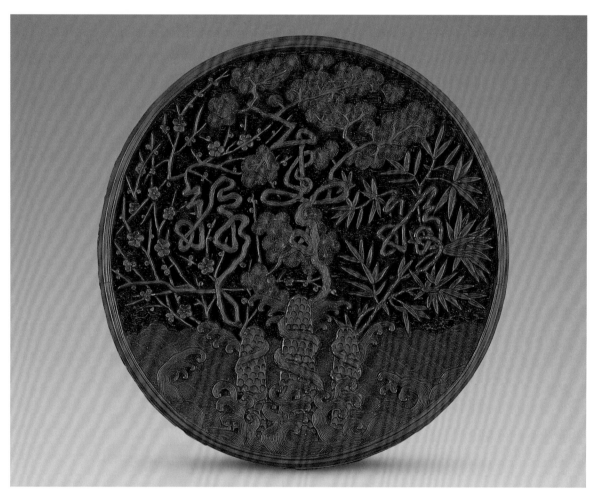

盒蔗段式。通體以綠漆刻錦紋地，以紅漆刻花。蓋面雕波濤中三石聳立，松樹、竹枝、梅花的枝幹繞石而上，盤結成草書"福、祿、壽"三字。盒壁墨綠地上雕朱漆鳳凰、仙鶴、四合如意雲和海水江崖紋。盒內及底髹黑光漆，底有刀刻填金"大明嘉靖年製"楷書款。

明代嘉靖皇帝一生崇信道教，故當時的宮廷器物上有許多表現仙境、道教符瑞等題材的圖紋。此器所飾圖案構思新穎，寓意吉祥，帶有明顯的嘉靖年間（1522—1566）的紋飾特點。

剔紅聖壽萬年圓盒

明嘉靖
高9.4厘米　口徑21.3厘米
清宮舊藏

**Red round lacquer box with the carving indicating
the meaning of longevity**
The Jiajing reign period of the Ming Dynasty
Height: 9.4cm　Diameter of mouth: 21.3cm
Qing Court collection

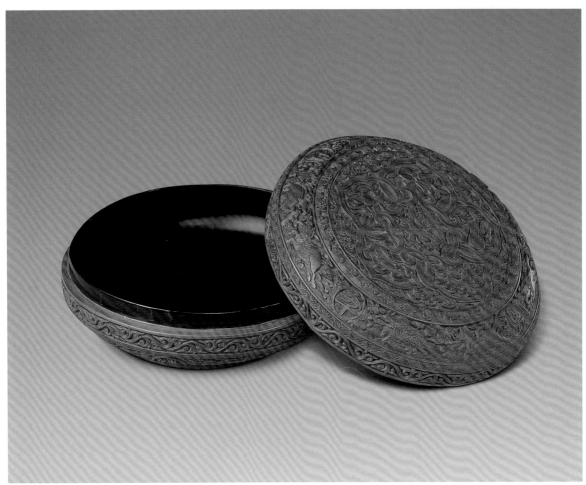

盒圓形，平頂，平底。蓋面中心雕龍紋，外用如意雲頭組成五個
花瓣形開光，開光內分雕海水、琵琶、壽桃、葫蘆、九章等圖
案，有"福祿長壽"之寓意。花瓣外飾纏枝蓮紋，蓋邊雕奔獸圖
案，以四個圓形開光間隔，開光內雕篆書"聖壽萬年"四字，器
壁紋飾與蓋邊相同，唯開光內四字為"乾坤清泰"。上、下口緣
各雕捲草紋一周，圈足飾迴紋。盒內及底髹黑光漆，底中心有刀
刻填金"大明嘉靖年製"楷書款。

此器刀工不精，漆質乾澀無光，具有明顯的嘉靖雕漆特徵。

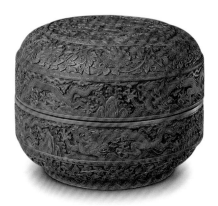

剔紅雲龍壽字圓盒

115

明嘉靖

通高19.2厘米　口徑24厘米

清宮舊藏

Red round lacquer box with the carving of clouds, dragon and the Chinese character of longevity

The Jiajing reign period of the Ming Dynasty

Overall height: 19.2cm　Diameter of mouth: 24cm

Qing Court collection

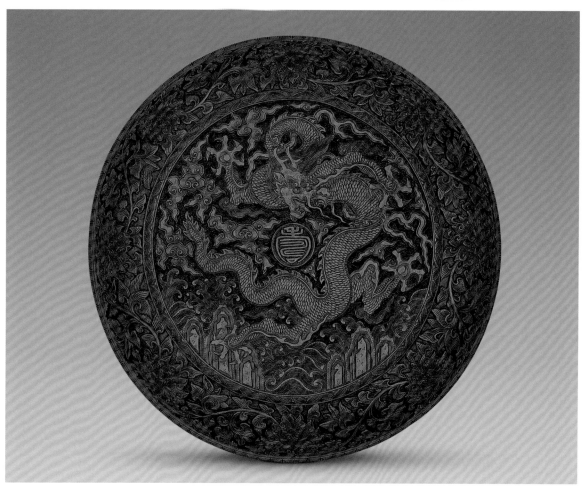

盒圓形，平頂，圈足。通體以綠漆為地刻朱漆花紋。蓋面開光正中雕圓壽字，四周以雲龍、火焰、海水江崖等組成圖案，開光外繞纏枝蓮紋一周。盒壁飾雲龍海水江崖紋，近底處飾一周纏枝蓮紋。底黑漆光亮，正中刀刻填金"乾隆年製"楷書款，為後刻。

此器紋飾生動，但刀工不精，其雲龍紋及漆色均具有明代嘉靖雕漆的明顯特徵。

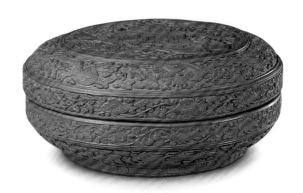

剔紅仙山樓閣圖圓盒

明嘉靖
高12.5厘米　口徑26.5厘米
清宮舊藏

Red round lacquer box with the carving of sacred
mountain and buildings
The Jiajing reign period of the Ming Dynasty
Height: 12.5cm　Diameter of mouth: 26.5cm
Qing Court collection

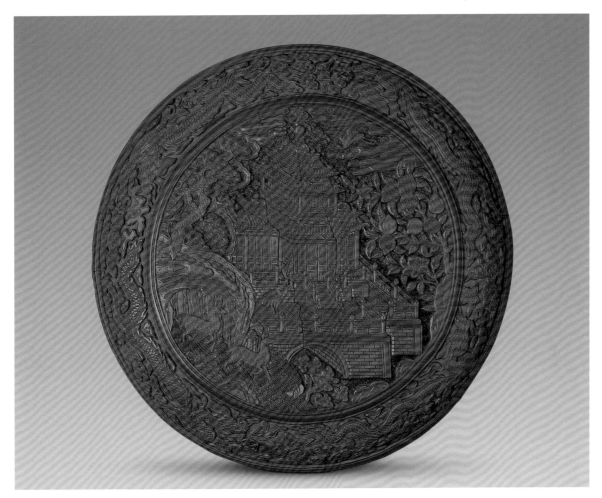

盒蓋面以綠漆刻錦紋地，朱漆壓雕重簷樓閣，一鶴在平臺上仰視
空中，空中仙鶴飛舞，口吐卍字盤長，樓閣四周有松樹、桃樹、
靈芝映襯。左側山洞中二鹿走出，一派道家仙境的氣氛，並有
"長壽"等吉祥寓意。盒壁黃漆地壓雕雲龍等圖紋，上下口緣雕
纏枝靈芝紋，並飾迴紋一周。盒內及底髹紅漆，底正中刀刻填金
"大明嘉靖年製"楷書款。

此器刀法工整，刻畫細膩，極具工筆畫之意境。

剔紅五老獻壽圖圓盒
明嘉靖
高12厘米　口徑24.7厘米
清宮舊藏

Red round lacquer box with the carving of five veterans wishing longevity
The Jiajing reign period of the Ming Dynasty
Height: 12cm　Diameter of mouth: 24.7cm
Qing Court collection

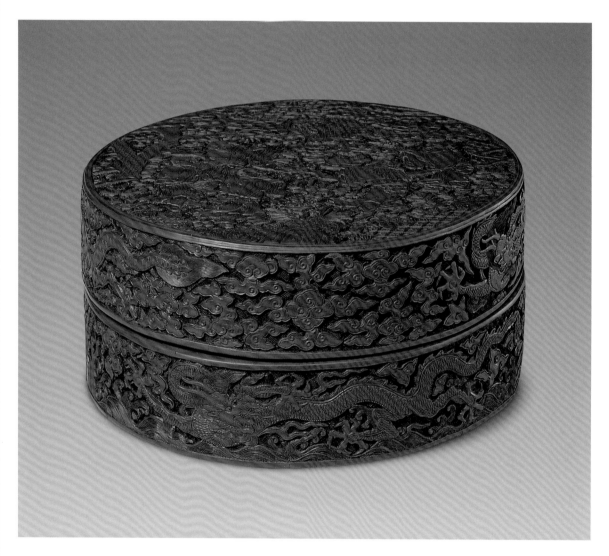

盒蔗段式，通體以綠漆刻錦紋為地，紅漆雕圖紋。蓋面雕一仙人手持靈芝，一股輕煙裊裊上升，至頂端蟠結出一篆書"壽"字，直達天際。另有四仙人分持葫蘆、梅枝、桃實、手卷等物，拱手祈望，有祝頌長壽之意。周圍襯以松樹、山石、靈芝、仙草，空中雲霧繚繞。盒壁雕海水江崖和雲龍紋，盒內及底髹黑漆，底正中刀刻填金"大明嘉靖年製"楷書款。

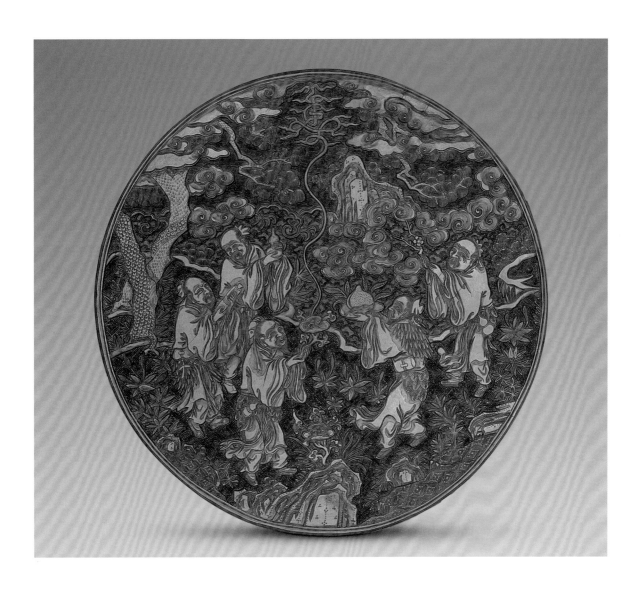

剔紅羣仙祝壽圖圓盒

明嘉靖
高10厘米　口徑39.5厘米
清宮舊藏

Red round lacquer box with the carving of immortals offering
birthday congratulations
The Jiajing reign period of the Ming Dynasty
Height: 10cm　Diameter of mouth: 39.5cm
Qing Court collection

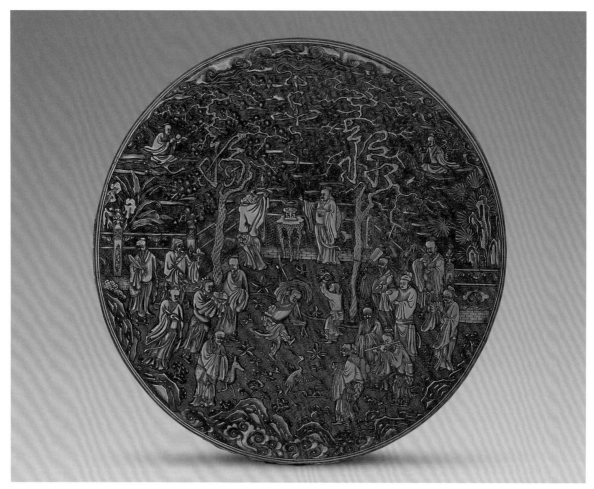

盒通體雕朱漆，蓋面圍欄界出空地，雙松對峙，枝幹盤成"福"、"祿"兩
字。正中置放三足几，上承一爐，兩側仙人一舉靈芝，一添爐香，爐內升
起一縷煙盤成"壽"字。左右獻壽仙人十餘人，姿態各異，其中一仙子雙
手捧卷，上有"福壽萬年"四字。庭中有鶴、鹿、山石、靈芝等祥瑞，空
中二仙人分別騎鳳、鶴，捧仙桃、靈芝而來。蓋壁有四菱形開光，內雕海
水江崖、龍、鳳、仙鶴等圖紋，開光外雕流暢的折枝靈芝紋，靈芝上托
"長生延壽、永億萬年"八字。器壁雕纏枝靈芝紋，底髹紅漆，正中刀刻填
金款字已剝落，僅存"大"、"製"兩字。

此器佈局緊密，雕工細膩，尤其人物刻畫生動傳神，為嘉靖時期剔紅漆器
之精品。

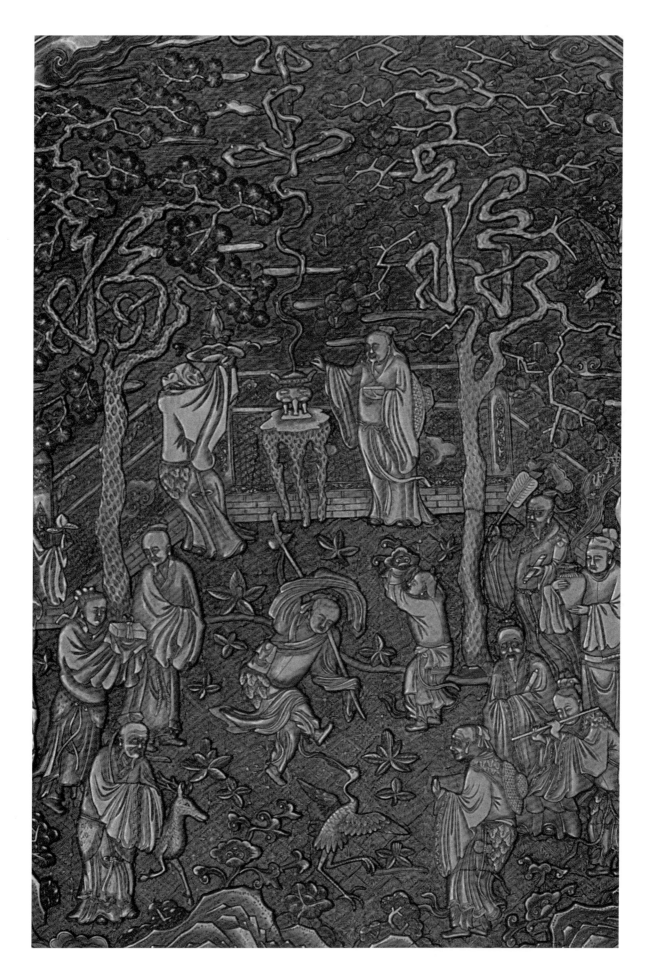

159

剔红三桃福祿壽字圓盤

明嘉靖
高3.3厘米　口徑19.2厘米
清宮舊藏

Red round lacquer plate with the pattern of three peaches inscribed with
three Chinese characters of happiness, position and longevity
The Jiajing reign period of the Ming Dynasty
Height: 3.3cm　Diameter of mouth: 19.2cm
Qing Court collection

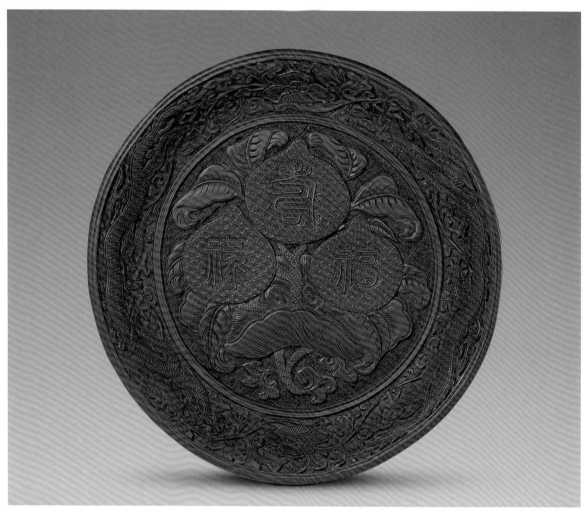

盤圓形，剔彩備紅、綠、黃等色。盤心黃漆刻方格卍字錦地，雕紅漆
大靈芝紋，上承三仙桃。桃實做勾雲錦地，分雕篆書"福、祿、壽"
三字。盤壁雕雙龍和纏枝靈芝紋，外壁雕纏枝菊花、蓮花、桃花等花
卉紋，足飾迴紋。底髹黑光漆，正中有刀刻填金"大明嘉靖年製"楷
書款。旁有黃條，墨書"乾隆五十四年十一月初三日收　寧壽宮呈覽
　　紅雕漆圓盤一件　缺漆蠟補"。

剔紅福字方盤

明嘉靖
高3.1厘米　口徑15厘米
清宮舊藏

Red square lacquer plate with the carving of the Chinese
character of happiness
The Jiajing reign period of the Ming Dynasty
Height: 3.1cm　Diameter of mouth: 15cm
Qing Court collection

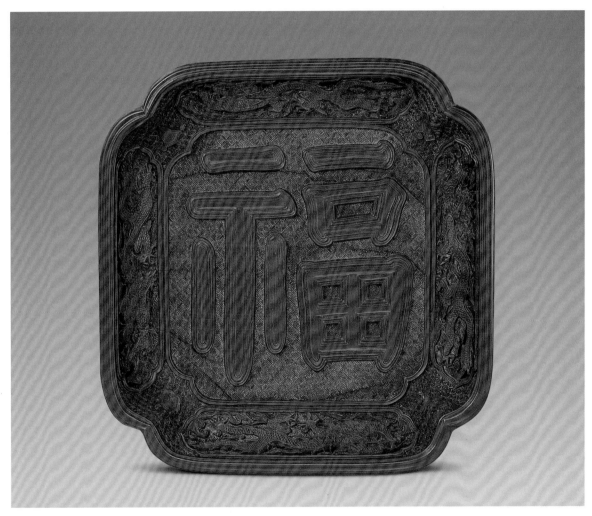

盤方形委角。盤心隨形開光，內以方格卍字錦作地，壓雕一楷書
"福"字，筆畫邊緣凸起雙線，似重筆勾勒之效果。盤壁四菱形開
光，內雕海水游龍紋，開光外飾雜寶紋。盤外壁四菱形開光內雕纏枝
靈芝承托雜寶紋。底髹黑漆，正中有刀刻填金"大明嘉靖年製"楷書
款。

剔紅雲龍壽字方盤
明嘉靖
高3.4厘米　口徑11.1厘米
清宮舊藏

**Red square lacquer plate with the carving of clouds,
dragon and the Chinese character of longevity**
The Jiajing reign period of the Ming Dynasty
Height: 3.4cm　Diameter of mouth: 11.1cm
Qing Court collection

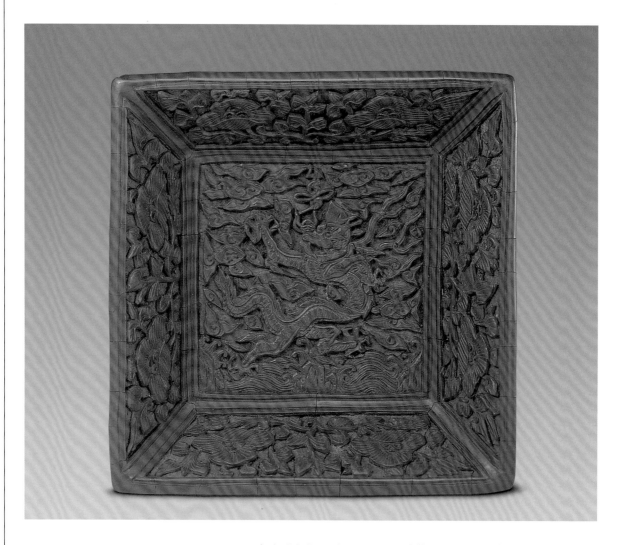

盤方形折沿，隨形圈足。通體黃漆地雕朱漆紋飾。盤心飾一龍頭頂"壽"字，在四合如意雲中盤旋飛舞，下方為海水江崖。盤內、外四壁雕茶花、牡丹、菊花、梔子花等花卉紋。足外牆飾連續迴紋一周，底髹朱漆，有刀刻填金"大明嘉靖年製"楷書款。

剔紅雙龍紋銀錠式盤

明嘉靖
高4.2厘米　口徑26.1×10.2厘米
清宮舊藏

Red silver-ingot-shaped lacquer tray with the carving of double dragons
The Jiajing reign period of the Ming Dynasty
Height: 4.2cm　Diameter of mouth: 26.1×10.2cm
Qing Court collection

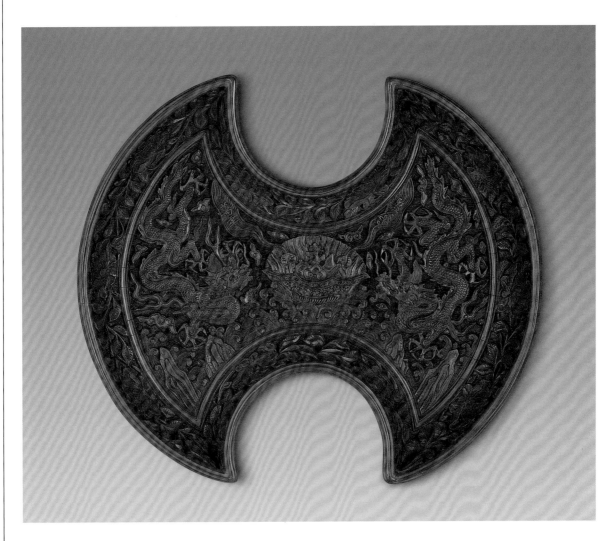

盤銀錠式，通體以綠漆為地雕朱漆花紋。盤心隨形開光，雕兩龍盤旋，中間海水湧起，托起聚寶盆，盆中斜射出霞光兩道，顯現草書“聖壽萬年”四字。盤壁雕纏枝蓮紋，盤外壁雕松、竹、梅“歲寒三友”紋。足飾迴紋一周，底髹黑光漆，正中有刀刻填金“大明嘉靖年製”楷書款。

此盤圖紋雕刻精美，造型新穎別致，是嘉靖年間出現的新器型。

123

剔紅雙鳳穿花圓盤
明嘉靖
高2厘米　口徑20厘米
清宮舊藏

Red round lacquer plate with the carving of two phoenixes flying through flowers
The Jiajing reign period of the Ming Dynasty
Height: 2cm　Diameter of mouth: 20cm
Qing Court collection

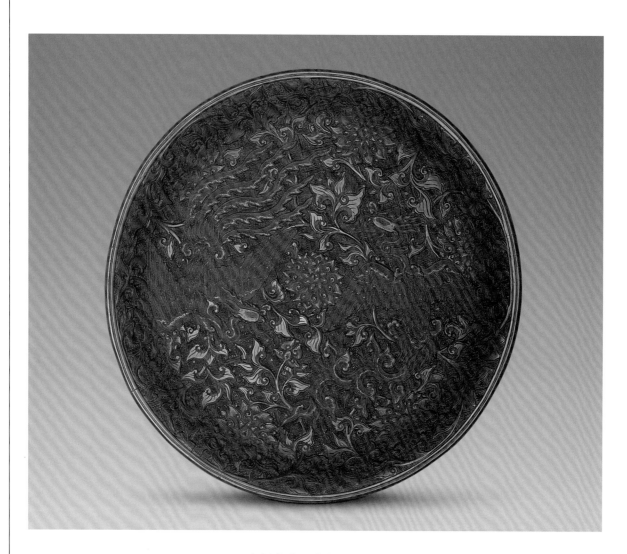

盤漫淺式，臥式足。盤內方格花錦地上壓雕雙鳳穿纏枝蓮紋，盤外壁渦紋錦地壓雕鳳穿蓮花紋。底髹黑漆，光亮如新，應為清代後髹，正中有後刻"乾隆年製"楷書款。

此盤紋飾淺薄平整，凸顯出嫻熟、細膩的刀工和精湛技藝，為嘉靖朝另一種風格，傳世很少。

剔紅松鶴圖圓盤
明嘉靖
高2.2厘米　口徑26.2厘米
清宮舊藏

Red round lacquer plate with the carving of pine trees and cranes
The Jiajing reign period of the Ming Dynasty
Height: 2.2cm　Diameter of mouth: 26.2cm
Qing Court collection

盤漫淺式，渦紋邊。盤內雕天、水、地三種錦紋為地，壓雕松、竹、梅和仙鶴圖紋。正中松樹枝幹蒼勁，旁有梅花、竹枝襯托。三隻仙鶴棲息於松樹之上，一鶴口銜靈芝，另兩鶴朝天而唳，空中流雲滿佈，一鶴口銜靈芝，盤旋欲下。有"松鶴延年"等吉祥寓意。盤外壁紋飾與盤心相同。底黑漆光亮如新，是清代後髹，並有後刻填金"乾隆年製"楷書偽款，款旁有黃條，墨書"乾隆五十四年十一月初三日收　古董房呈覽　紅雕漆圓盤一件　缺漆蠟補"。

此盤漆層淺薄，刻工精細，圖紋繁密，是典型的嘉靖雕漆作品。

125

別紅松鶴延年圖圓盤（兩件）
明嘉靖
高2.2厘米　口徑20.2厘米
高1.6厘米　口徑17.3厘米
清宮舊藏

Red round lacquer plate with the carving of pine trees, cranes
and plum trees indicating longevity
The Jiajing reign period of the Ming Dynasty
Height: 2.2cm　1.6cm　Diameter of mouth: 20.2cm　17.3cm
Qing Court collection

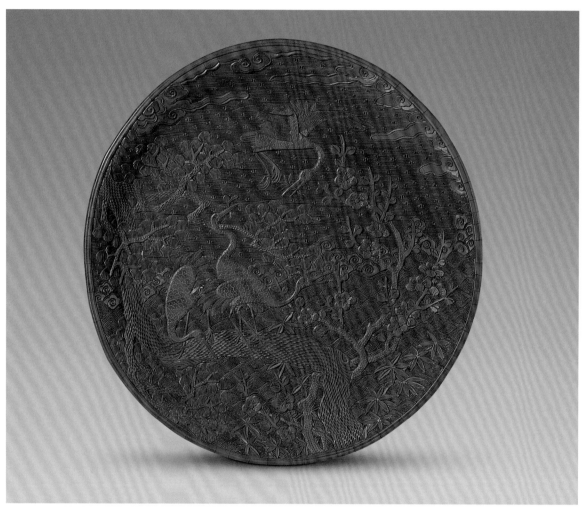

盤漫淺式，兩盤成套，大小遞減，兩盤正背面均雕松、竹、梅和仙
鶴圖，雖在細節處略有區別，但均有"松鶴延年"之吉祥寓意。小
的一件足內有"大明嘉靖年製　三層"款識，大的一件則為"大明嘉
靖年製　二層"款，由此可知此盤原本為一套多件。此兩件底均刻
有乾隆御題詩一首，末署"乾隆庚戌御題"和"得佳趣"印章款。

此兩盤漆薄紋密，其工藝風格殊異於同時期的雕漆，傳世極少。是
篤信道教的嘉靖皇帝齋醮所用器具，使用時根據層數疊放。

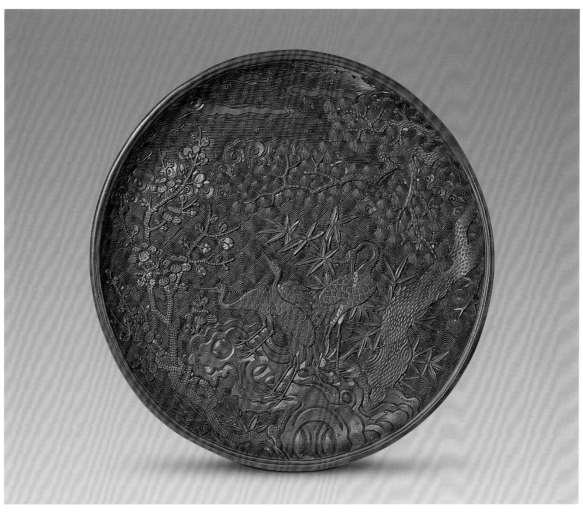

剔紅風調雨順菱花式盤
明嘉靖
高3.3厘米　口徑16厘米
清宮舊藏

Red rhombic petal-rimmed lacquer plate with the carving embodying good weather
The Jiajing reign period of the Ming Dynasty
Height: 3.3cm　Diameter of mouth: 16cm
Qing Court collection

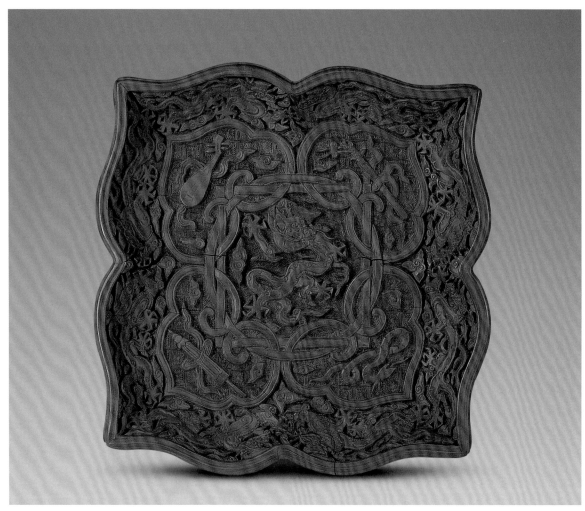

盤菱花式，盤心方、圓框相套，有"天圓地方"之意，內雕龍紋。四角有如意雲紋，雲紋內的方格錦地上分別壓雕劍、琵琶、傘、蛇，即四大天王手中所持法器，寓意"風調雨順"。盤壁雕雙龍紋，外壁纏枝靈芝上承雜寶紋，底髹黑漆，正中有刀刻填金"大明嘉靖年製"楷書款。

"四大天王"源自佛教經典：南方增長天王，持寶劍，寓"風"；東方持國天王，持琵琶，寓"調"；北方多聞天王，持傘，寓"雨"；西方廣目天王，持蛇，寓"順"。

剔紅八卦圖碗
明嘉靖
高7.8厘米　口徑16.2厘米
清宮舊藏

Red lacquer bowl with the carving of Eight Diagram
The Jiajing reign period of the Ming Dynasty
Height: 7.8cm　Diameter of mouth: 16.2cm
Qing Court collection

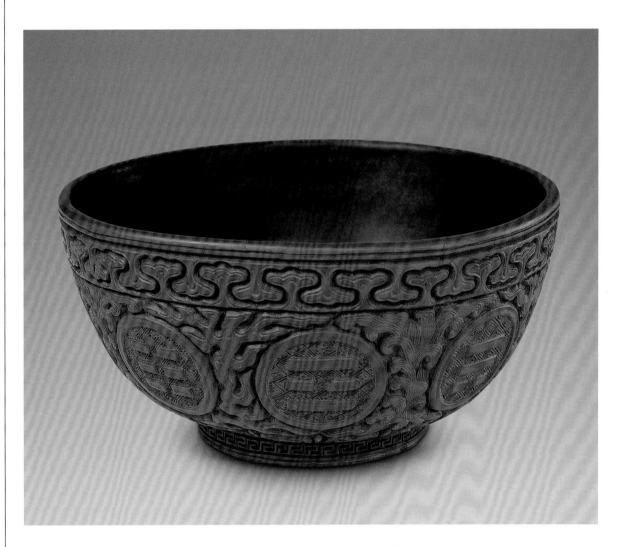

碗腹部平列八個圓形開光，內分別刻方格卍字及斜格兩種錦作地，上雕八卦卦象。圓形開光以雲水紋相隔。腹底部雕蓮瓣紋，底鬃黑漆，正中刀刻填金"大明嘉靖年製"楷書款。

八卦是指以八種符號象徵天、地、雷、風、水、火、山、澤，這八種自然現象，後為道教所發展，衍生出64種不同組合和變化，成為"八卦圖"，常被古人用來當作除凶避災的吉祥圖案。

剔彩桃樹壽字方盤

明嘉靖
高5.6厘米　口徑39厘米　足徑34.5厘米
清宮舊藏

**Multicolored square tray with the carving of peach trees
and the Chinese character of longevity**
The Jiajing reign period of the Ming Dynasty
Height: 5.6cm　Diameter of mouth: 39cm
Diameter of foot: 34.5cm
Qing Court collection

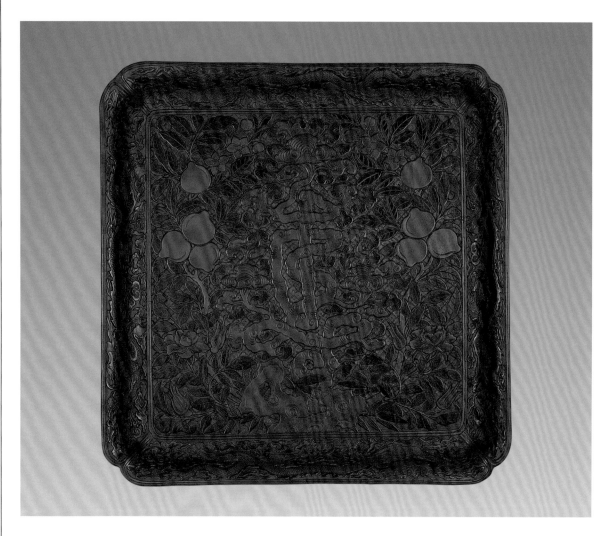

盤方形委角。剔彩備紅、綠、黃等色。盤心刻如意雲頭紋作錦地，雕老樹寄根石上，枝幹盤成一草書"壽"字，枝端皆生靈芝。左右飾仙桃、翠竹、花卉等紋，盤四邊雕龍紋各一，外壁雕纏枝蓮、菊花、茶花等花卉紋，足雕迴紋，底髹朱漆，上有刀刻填金"大明嘉靖年製"楷書款。

此種以吉祥圖案為主題，龍紋作邊飾，始於嘉靖朝，也是其特點之一。

剔彩貨郎圖圓盤
明嘉靖
高5厘米　口徑32.2厘米
清宮舊藏

Multicolored round lacquer plate with the carving of street vendor
The Jiajing reign period of the Ming Dynasty
Height: 5cm　Diameter of mouth: 32.2cm
Qing Court collection

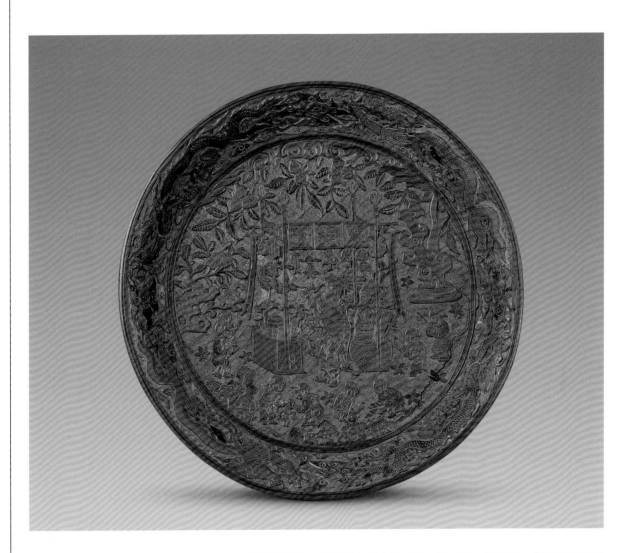

盤通體剔彩，自下而上備土黃、紅、黃、綠、紅五層。盤心圓形開光
內以黃漆刻天、地錦紋，壓雕《貨郎圖》，正中一老者手持鞀鼓，後
置貨郎擔，擔內有玩具等物，四周有八童子持玩具嬉戲。貨郎身後以
桃樹、山石為背景，鮮桃掛滿枝頭。盤壁飾以紅、綠色龍紋，盤外壁
雕靈芝紋。盤底髹紅漆，正中有刀刻填金"大明嘉靖年製"楷書款。

此盤為嘉靖剔彩的代表作，雕工雖不很精細，但漆色精美獨到。畫面
以朱漆為主，間用綠、黃等色，濃淡相宜。其《貨郎圖》應師南宋
（1127—1279）畫家蘇漢臣的《貨郎圖》而作，藝術效果和紙絹上作
畫所產生的效果相似，體現出這一時期剔彩工藝所取得的成就。

剔彩龍舟圖荷葉式盤

明嘉靖
高3.5厘米　口徑21.7×16.8厘米
清宮舊藏

Multicolored lotus-leaf-shaped lacquer plate with the carving of dragon boat
The Jiajing reign period of the Ming Dynasty
Height: 3.5cm　Diameter of mouth: 21.7×16.8cm
Qing Court collection

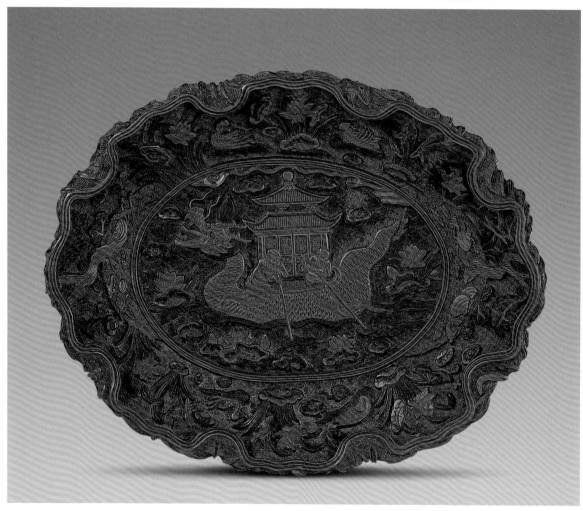

盤捲口荷葉式，剔彩備紅、綠、黃等色。由盤心、盤壁相鄰處隨形凸起陽線為開光，開光內雕龍舟，舟上有重簷亭閣，兩童子撐篙前行，水面蓮花盛開。盤內、外壁均用黃漆雕錦紋地，上雕松樹、蓮花、菰、蒲及水禽等圖紋，極具寫實之意。底髹黑漆，正中刻填金"大明嘉靖年製"楷書款。

剔彩麒麟圖圓盤
明嘉靖
高3.3厘米　口徑16.5厘米
清宮舊藏

Multicolored round lacquer plate with the carving of Unicorn
The Jiajing reign period of the Ming Dynasty
Height: 3.3cm　Diameter of mouth: 16.5cm
Qing Court collection

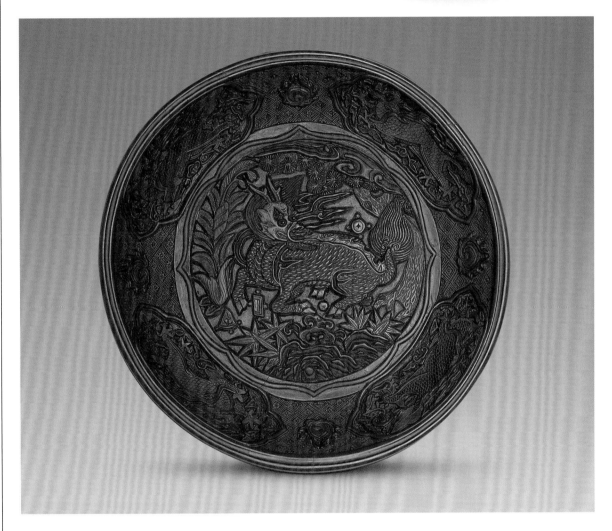

盤內外剔彩，漆色自下而上為黃、紅、綠、紅、黃、綠、紅等七層。盤心雕麒麟居中，上、下雕寓意吉祥的松雲、靈芝、竹石。盤壁四菱形開光，亦雕麒麟紋，開光外以方格錦地、火焰珠相隔，盤外壁雕纏枝菊花、牡丹、茶花等花卉，上承雜寶紋。底髹黑光漆，雖無款識，但具有嘉靖雕漆的明顯特徵。

麒麟是古代傳說中的一種動物，被認為是仁獸、瑞獸，象徵祥瑞。其形像鹿，頭上有角，全身有鱗甲，尾像牛尾。

132

剔彩雲龍壽字梅花式盒
明嘉靖
通高14.8厘米　口徑23.5厘米
清宮舊藏

Multicolored Chinese-plum-blossom-shaped box with the carving of clouds, dragons and the Chinese character of longevity
The Jiajing reign period of the Ming Dynasty
Height: 14.8cm　Diameter of mouth: 23.5cm
Qing Court collection

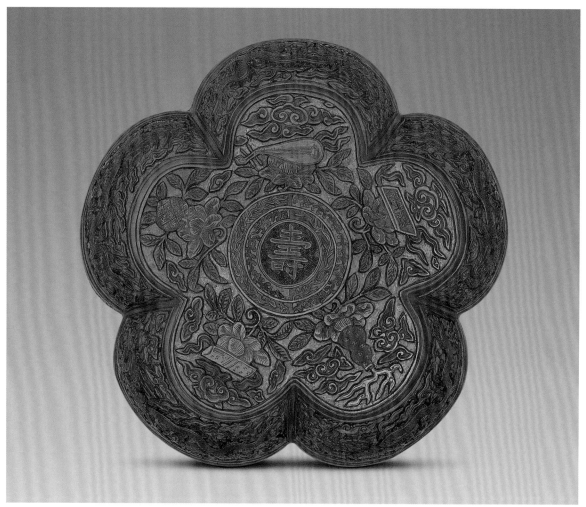

盒梅花式，剔彩備紅、綠、黃等色。蓋面隨形開光，正中雕團"壽"字，外飾水、火紋圖案兩圈，五瓣內各雕折枝茶花一朵，上分別承葫蘆、琵琶、書卷、壽桃、九章等圖紋，寓長壽、吉祥等意。盒壁雕龍紋，上下口緣雕纏枝蓮紋。足飾花紋錦。盒內及底髹朱漆，底正中刻填金"大明嘉靖年製"楷書款。

剔彩龍鳳紋大圓盒

明嘉靖
高18.5厘米　口徑42.5厘米
清宮舊藏

Big multicolored round lacquer box with the dragon-and-phoenix pattern
The Jiajing reign period of the Ming Dynasty
Height: 18.5cm　Diameter of mouth: 42.5cm
Qing Court collection

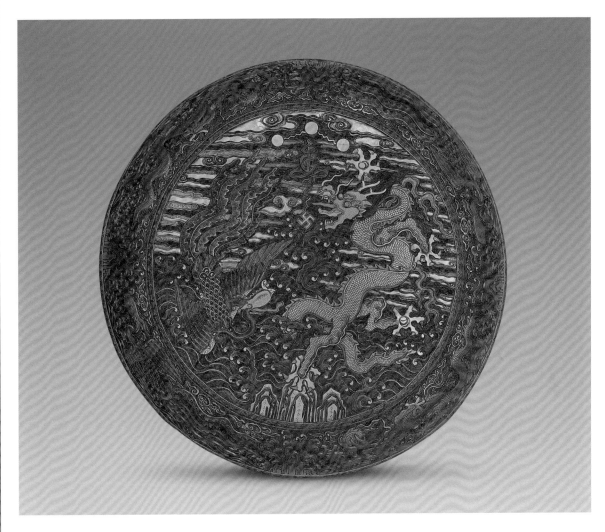

盒剔彩備紅、綠、黃等色。蓋面圖紋上方三星高照，流雲滿佈，中間龍飛翔舞，下方雕海水江崖，浪花頂端現"卍"、"壽"字樣。盒壁亦雕龍鳳、流雲、海水江崖紋，上下口緣雕方勝紋和環錢紋相連，方勝紋中雕銀錠。盒內及底均髹黑光漆，底正中有刀刻填金"大明嘉靖年製"楷書款。

此盒紋飾繁縟，雕工精細，刀鋒棱線清晰，不施磨工，表現出與明早期雕漆藏鋒清晰、渾厚圓潤完全不同的工藝特徵。尤其是鳳的羽毛細若刷絲，微若毫髮。鳳尾分層片取，表現出清晰、準確的色漆層次。

剔彩春壽圖圓盒

明嘉靖
通高13厘米　口徑33.3厘米
清宮舊藏

Multicolored round lacquer box of spring and longevity
The Jiajing reign period of the Ming Dynasty
Height: 13cm　Diameter of mouth: 33.3cm
Qing Court collection

大明嘉靖年製

盒剔彩備紅、綠、黃等色。蓋面開光，內以方格卍字錦為地，雕聚寶盆內映射出萬道霞光，上托"春"字，春字中心圓形開光，居中刻一壽星，其旁襯有松柏和文鹿，取"春壽"之意。"春"字兩側，各雕龍紋，四周襯托彩雲。盒壁上下各有開光四組，內刻水紋、勾雲紋、渦紋做地，壓雕遊春、對弈等圖紋。開光外斜格錦地壓雕雜寶紋，上下口緣雕纏枝靈芝紋，足雕迴紋。盒內及底髹黑光漆，底正中有刀刻填金"大明嘉靖年製"楷書款。

春壽圖是嘉靖朝始創的吉祥圖案，清代雕漆及其他工藝多有倣效。

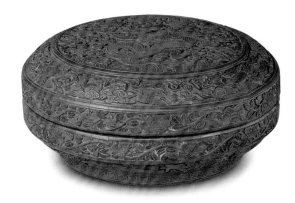

剔彩龍鳳紋圓盒

135

明嘉靖
高12厘米　口徑28.5厘米

Multicolored round lacquer box with the dragon-and-phoenix pattern
The Jiajing reign period of the Ming Dynasty
Height: 12cm　Diameter of mouth: 28.5cm

盒剔彩備紅、綠、黃三色，蓋面正中雕一紅龍騰飛於海水江崖之上，頂端現一團壽字，左右現“卍”字符號，空間滿佈靈芝紋，上承卍字及方勝、珊瑚等雜寶紋，有“萬壽”等吉祥寓意。盒壁雕鳳、仙鶴、四合如意雲紋，上下口緣雕纏枝花卉紋，足飾迴紋一周，盒內及底均髹紅漆。

剔彩雙龍萬壽長方匣
明嘉靖
高25.5厘米　長25厘米　寬18.8厘米
清宮舊藏

Multicolored rectangular lacquer casket with the carving of double dragons and the Chinese character of longevity
The Jiajing reign period of the Ming Dynasty
Height: 25.5cm　Length: 25cm　Width: 18.8cm
Qing Court collection

匣前有插蓋，兩側有銅提環，下連垛邊底座。通體髹紅、黃、綠三色漆，以剔彩工藝雕刻花紋。匣的前、左、右、頂四面紋飾相同，均作菱花形開光，開光內上半部雕天、水錦紋，錦紋之上雕海水江崖，一紅、一綠兩龍上下翻飛，兩龍之間有圓形開光，內雕一字，四面合之為"萬壽福康"四字。匣背面雕錦紋，底邊雕落花流水紋。匣底髹黑漆，正中刻"大明嘉靖年製"填金楷書款。

此匣內置八個小抽屜，屜面雕錦紋，屜內置八本清代《御製盛京詩》冊頁。為清宮利用明朝舊物裝冊頁之一例。

剔彩雲鶴紋圓盒
明嘉靖
高14厘米　口徑30厘米
清宮舊藏

Multicolored round lacquer box with the pattern of clouds and cranes
The Jiajing reign period of the Ming Dynasty
Height: 14cm　Diameter of mouth: 30cm
Qing Court collection

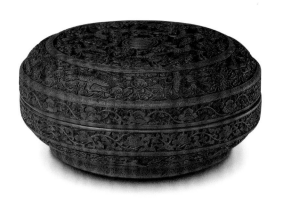

盒圓形，平蓋面，圈足。剔彩備紅、綠、黃等色。蓋面綠漆雕出勾雲錦地，正中雕一篆書團壽字，六隻仙鶴口銜松、竹、梅、桃、靈芝等，圍繞壽字飛舞，四周滿佈祥雲，有"六合同春"、"賀壽"之吉祥寓意。盒壁亦雕雲鶴紋，口緣雕纏枝靈芝紋。盒內及底髹黑光漆，底正中刻"大明嘉靖年製"楷書填金款。

此盒以六隻仙鶴諧音為"六合"的做法，是比較典型的明代紋飾特點，清代多以鹿、鶴諧音"六合"。

剔彩團花壽字圓盒
明嘉靖
通高13.5厘米　口徑33厘米
清宮舊藏

**Multicolored round lacquer box with the posy design
and the Chinese character of longevity**
The Jiajing reign period of the Ming Dynasty
Height: 13.5cm　Diameter of mouth: 33cm
Qing Court collection

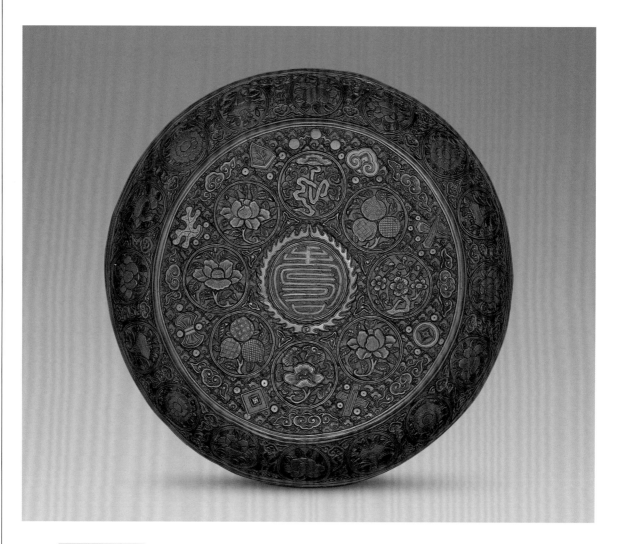

盒剔彩備紅、綠、黃等色。蓋面上部雕三星高照，正中雕篆書團"壽"字，外圍八個圓形開光內雕靈芝、壽桃、梅花、茶花等花果，其中正方開光內的靈芝枝幹盤成"永"字，組合為"永壽"之意。開光外飾雜寶紋，蓋邊雕花卉紋十六團，間飾四合如意雲紋。上、下口緣雕雲龍紋，斜壁近底部雕纏枝靈芝紋。盒內及底髹朱漆，底有刀刻填金"大明嘉靖年製"楷書款。

此盒蓋邊（肩部）為嘉靖漆器的標準特徵，盒內置有清代冊頁《慶洽敷言》和玉雕仙人等物。

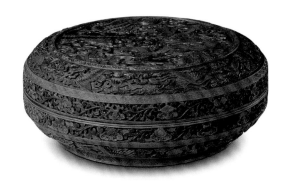

剔彩龍鳳壽字圓盒

明嘉靖
高12.3厘米　口徑30.7厘米
清宮舊藏

Multicolored round lacquer box with the carving of dragon and phoenix and the Chinese character of longevity
The Jiajing reign period of the Ming Dynasty
Height: 12.3cm　Diameter of mouth: 30.7cm
Qing Court collection

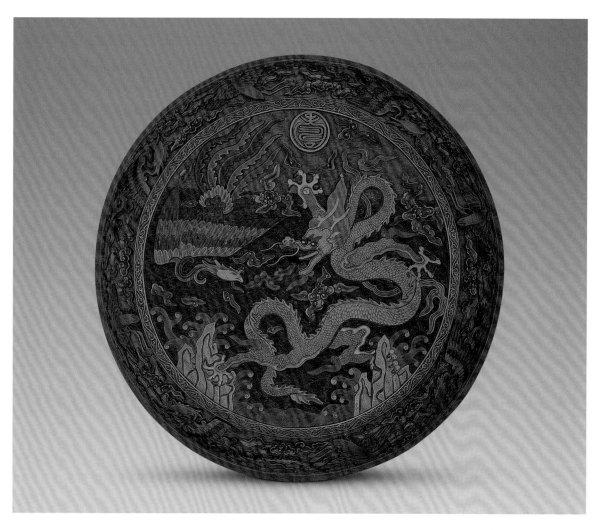

盒剔彩備紅、綠、黃等色。蓋面開光內龍鳳在空中飛舞盤旋，上頂一團壽字，下有海水江崖紋。開光外雕鳳凰、飛鶴及如意雲紋。盒壁雕靈芝紋，上承雜寶。底"乾隆年製"楷書款，為後刻。

此盒圖紋題材及刀法工藝都具有典型的明代嘉靖雕漆特徵。

剔彩花果壽字大圓盒
明嘉靖
高12厘米　口徑51厘米
清宮舊藏

**Big multicolored round lacquer box with the carving of
flowers and fruits and the Chinese character of longevity**
The Jiajing reign period of the Ming Dynasty
Height: 12cm　Diameter of mouth: 51cm
Qing Court collection

盒蔗段式，剔彩自下而上備黃、綠、紅、黃、綠、紅六層。蓋面雕雙勾紅漆"壽"字，壽字內和四周雕松樹、仙桃、靈芝、牡丹、梅花及鳳、鶴等吉祥圖案，盒壁雕行龍、飛鶴、流雲紋。盒內及底髹黑光漆，底正中刻填金"大明嘉靖年製"楷書款。

剔彩老君圖圓盒

明嘉靖
高18.2厘米　口徑31.4厘米
清宮舊藏

Multicolored round lacquer box with the carving of an immortal
The Jiajing reign period of the Ming Dynasty
Height: 18.2cm　Diameter of mouth: 31.4cm
Qing Court collection

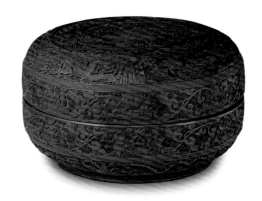

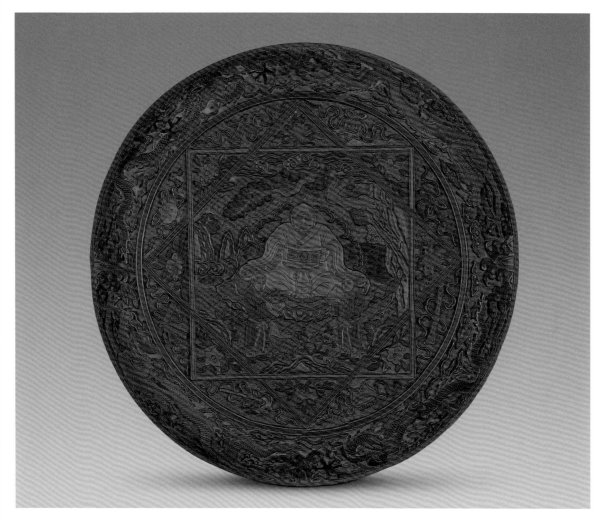

盒剔彩備紅、綠、黃等色。蓋面方形開光，內雕迴紋、水波紋、勾雲、卍字、斜格等錦地，上壓雕人物圖案。松下坐一仙人形象的老者，手展書卷，上現"乾、坤"卦象，左右立侍童各一，分持靈芝、壽桃，四周山石突兀，襯以松樹、靈芝、仙鶴等祥瑞之物。外圈飾以鐘、磬、塤、板、簫、琴等樂器組成的八音紋和各式花卉紋。蓋邊及下腹部為雲龍海水江崖紋，上下口緣雕纏枝花卉，上承雜寶紋。盒內及底均髹黑光漆，漆色鋥亮如新，顯經重髹，底正中有刀刻填金"乾隆年製"楷書款，為後刻。

剔彩雲鶴紋鉢式盒
明嘉靖
通高15.5厘米　口徑18.5厘米
清宮舊藏

**Multicolored alms-bowl-shaped lacquer box with the
cloud-and-crane pattern**
The Jiajing reign period of the Ming Dynasty
Height: 15.5cm　Diameter of mouth: 18.5cm
Qing Court collection

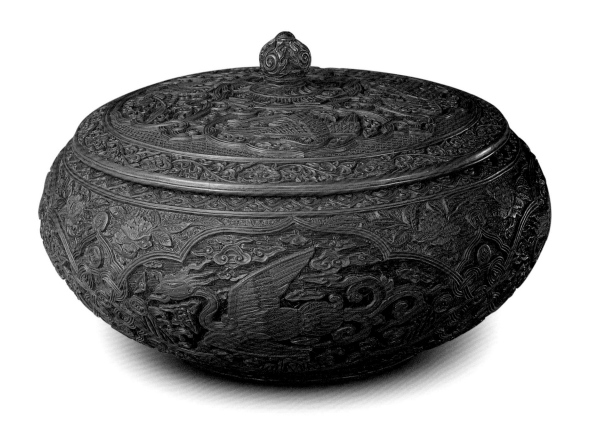

盒鉢式，有帶鈕蓋。剔彩備紅、綠、黃等色。蓋及腹部均呈四開光，內分雕雲龍紋、鳳紋和鶴紋。開光外飾花卉圖案，花葉密刻筋脈。足雕迴紋一周，盒內及底均髹黑漆，底正中有刀刻填金"大明嘉靖年製"楷書款。

剔彩龍鳳壽字八角盒
明嘉靖
高14厘米　口徑22.3厘米
清宮舊藏

**Multicolored octagonal lacquer bowl with the carving of
dragon and phoenix and the Chinese character of longevity**
The Jiajing reign period of the Ming Dynasty
Height: 14cm　Diameter of mouth: 22.3cm
Qing Court collection

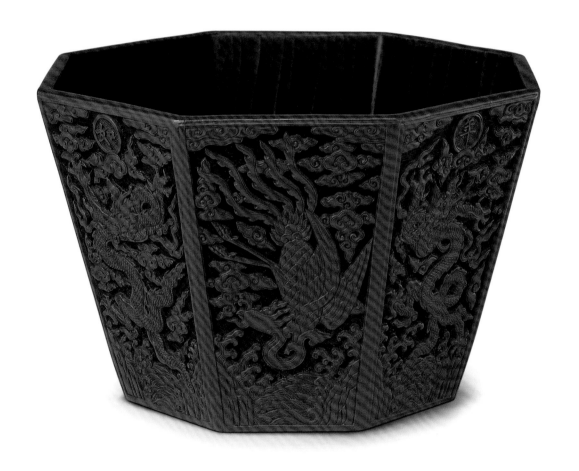

盒八角形，敞口，上寬下窄，平底。八面均以綠漆刻迴紋、勾雲紋、水波紋
錦作地，上雕龍鳳紋四組，在海水江崖之上，龍騰鳳舞，四周滿佈四合如意
雲紋。每條龍頂一圓形開光，內刻方格"卍"字錦，上分別雕萬、年、如、
意四字。盒內及底髹黑漆，底正中刻填金"大明嘉靖年製"楷書款。

144

剔彩開光龍鳳紋碗
明嘉靖
高7厘米　口徑15厘米
清宮舊藏

Multicolored lacquer bowl with the carving of dragon and phoenix
The Jiajing reign period of the Ming Dynasty
Height: 7cm　Diameter of mouth: 15cm
Qing Court collection

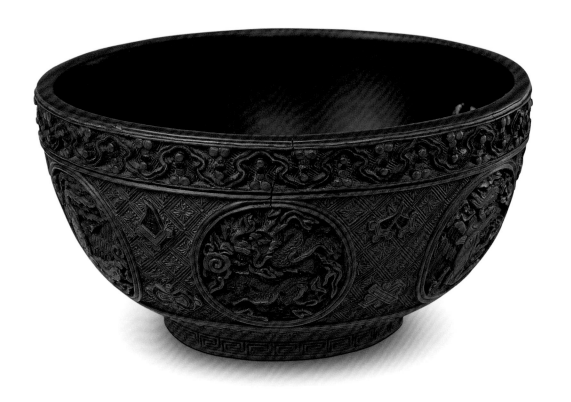

碗圓口，圈足。剔彩備紅、綠、黃三色，厚達五層。外壁有六個圓形開光，內分雕彩漆龍紋和鳳紋，開光外刻方格錦紋，上壓銀錠、圓錢、珊瑚、如意、方勝等雜寶紋，碗口緣飾如意雲紋和瓔珞紋一周。近足處雕蓮瓣紋一周，足外牆雕紅漆迴紋。碗內及底髹墨漆，底正中刻填金"大明嘉靖年製"楷書款。

此碗有乾隆年間的仿品，其形製大小、圖案、設色均依樣模仿，但新舊之分，依然可辨。

145

剔紅龍鳳紋八棱式執壺
明嘉靖
通高14.7厘米　口徑6.2厘米
清宮舊藏

Red octagonal lacquer kettle with the dragon-and-phoenix pattern
The Jiajing reign period of the Ming Dynasty
Overall height: 14.7cm　Diameter of mouth: 6.2cm
Qing Court collection

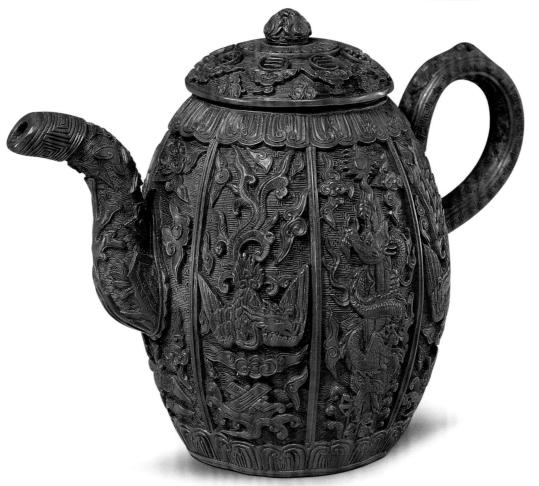

壺金屬胎，壺身分八棱，曲流環柄。通體雕黃漆錦地，蓋雕八卦雲紋，壺
身八棱內分雕騰龍翔鳳、海水江崖及雲紋。雕鳳者在底部海水上承雜寶
紋，雕龍者於底部江崖上雕草書 "福" 字。柄、流雕流雲、飛鶴及連續迴
紋，口邊及壺底各飾仰俯蓮瓣紋一周，底髹黑漆，有刀刻填金 "大明嘉靖
年製" 楷書款。

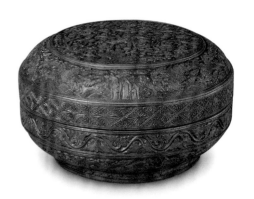

剔紅松竹梅圓盒

明嘉靖
高14厘米　口徑24.7厘米
清宮舊藏

Multicolored round lacquer box with the carving of pine trees, bamboos and Chinese plum trees
The Jiajing reign period of the Ming Dynasty
Height: 14cm　Diameter of mouth: 24.7cm
Qing Court collection

盒圓形，平蓋面，圈足。通體以黃漆為地，朱漆雕花紋。蓋面雕壽石、靈芝和松、竹、梅組成的"歲寒三友"圖，松、竹、梅依石攀繞而上，至頂端盤結成福、祿、壽三字。盒壁通雕雲龍和海水江崖紋，上、下口緣分雕斜格花紋和纏枝捲草紋。盒內及底髹黑光漆，底正中刀刻填金"大明嘉靖年製"楷書款。

戧金彩漆松鶴紋圓盤
明嘉靖
高4.4厘米　口徑31.4厘米
清宮舊藏

Multicolored round gold-inlaid lacquer plate with the pattern of pine tree and cranes
The Jiajing reign period of the Ming Dynasty
Height: 4.4cm　Diameter of mouth: 31.4cm
Qing Court collection

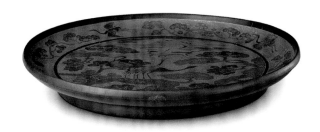

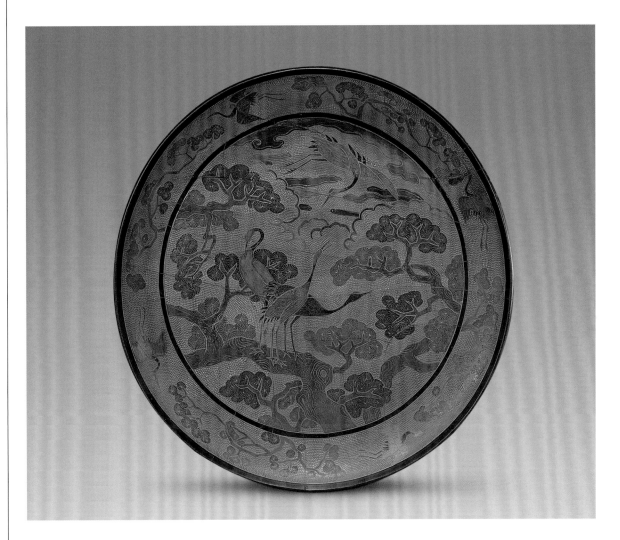

盤內髹黃漆做攢犀地，上雕填彩漆戧金圖紋。盤心圓形開光內，松樹蒼勁挺拔，上落三隻姿態、顏色各異的仙鶴，其中一隻引頸召喚空中盤旋的同伴，有"松鶴延年"之吉祥寓意。盤壁亦雕松鶴紋，盤外壁及底髹黑光漆，底上原款已被塗抹，僅留紫色漆痕一道。

此盤圖紋生動傳神，攢犀均勻細密，線條流暢舒緩，敷色清新淡雅，顯示出高超的漆器工藝水平。雕填是漆器工藝之一，是先在漆地上凹刻花紋，再填漆色、油色或金銀的一種裝飾技法。

餓金彩漆松竹梅圓盤

明嘉靖
高4.5厘米　口徑31.7厘米
清宮舊藏

Multicolored round gold-inlaid lacquer plate with the carving of pine trees, bamboos and Chinese plum trees
The Jiajing reign period of the Ming Dynasty
Height: 4.5cm　Diameter of mouth: 31.7cm
Qing Court collection

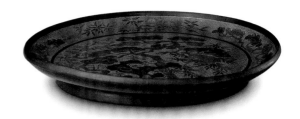

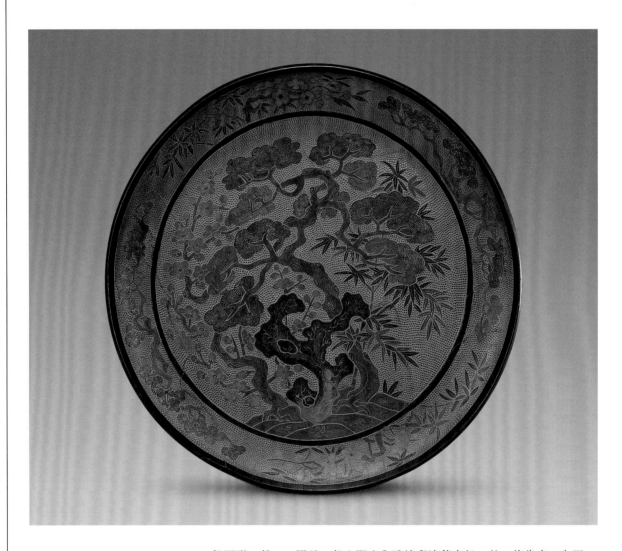

盤圓形，敞口，圈足。盤心開光內雕填彩漆餓金松、竹、梅歲寒三友圖。空間做攢犀地，露出黃色漆地。盤壁亦為松、竹、梅紋，外壁及底髹黑光漆，底正中原有嘉靖款已被塗抹，僅存塗痕。

攢犀地餓金彩漆是漆工藝的一種，"攢"又作"鑽"，亦稱"餓金間犀皮"。其工藝是在漆胎上先將漆堆至相當厚度，作陰刻填漆花紋後，再順輪廓和紋理餓劃填金，最後在其空間鑽斑紋地，使漆色層見疊出。

戧金彩漆花卉圓盤
明嘉靖
高5.3厘米　口徑34.8厘米
清宮舊藏

**Multicolored round gold-inlaid lacquer plate with
the carving of flowers**
The Jiajing reign period of the Ming Dynasty
Height: 5.3cm　Diameter of mouth: 34.8cm
Qing Court collection

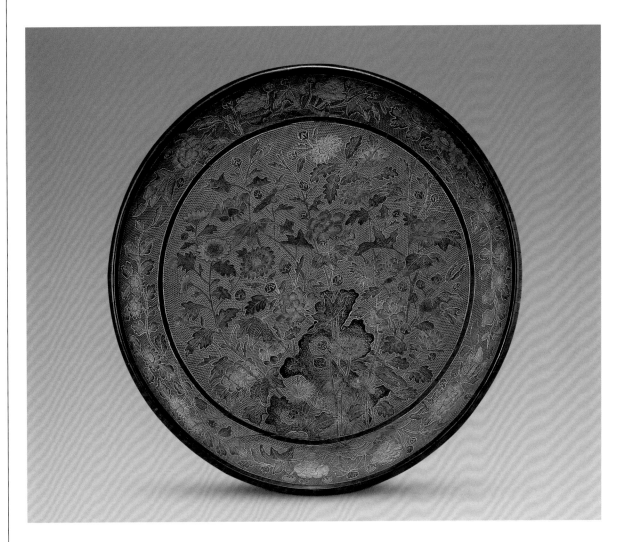

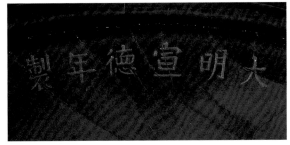

盤內髹赭色漆作攢犀地，雕填彩漆戧金芙蓉、菊花、壽石等紋，有"富貴長壽"等寓意。盤外壁及底髹黑漆，底刻"大明宣德年製"偽款。

此盤胎體厚重，造型端莊大方，工藝極為精湛。構圖佈局完美，用漆精良，色彩豐富純正，其中的杏黃、藍色更是精美異常。同時期的相似者共四件，此為其一。

戧金彩漆花卉圓盤
明嘉靖
高5.3厘米　口徑34.8厘米
清宮舊藏

Multicolored round gold-inlaid lacquer plate with the carving of flowers
The Jiajing reign period of the Ming Dynasty
Height: 5.3cm　Diameter of mouth: 34.8cm
Qing Court collection

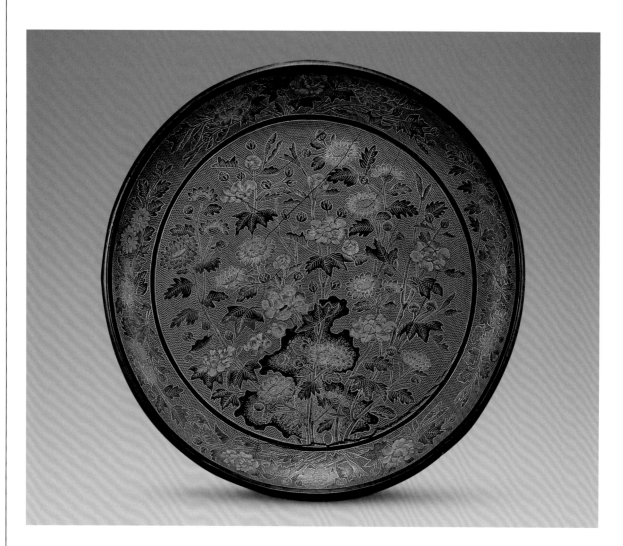

盤內髹綳色漆作攢犀地，用彩漆填出盛開的芙蓉、菊花及遒勁的山石，並用戧金細勾紋理。盤外壁及底髹黑漆，底正中刀刻填金"大明嘉靖年製"楷書款。

此盤與前件屬同一時期作品，工藝頗有大家風範，可謂嘉靖朝的超羣之作。製作時先在綳色漆上陰刻填漆花紋，再順輪廓和紋理戧劃填金，最後在其空間處鑽斑紋地，《髹飾錄》稱其屬於"鑽斑"法攢犀。

戧金彩漆龍鳳紋方勝式盒
明嘉靖
高11厘米　口徑28.5×15.3厘米
清宮舊藏

**Multicolored double-lozege-shaped gold-inlaid lacquer box
with the pattern of dragon and phoenix**
The Jiajing reign period of the Ming Dynasty
Height: 11cm　Diameter of mouth: 28.5×15.3cm
Qing Court collection

盒方勝式，六角凸出圓脊。通體髹朱漆為地，雕填彩漆戧金花紋。蓋面為流雲龍鳳紋，蓋邊飾纏枝雜寶紋，上口緣飾雲龍、仙鶴、翔鳳，下口緣飾落花海水紋，近足處飾龍鳳紋，足飾半格花錦紋，底髹黑漆，有刀刻填金"大明嘉靖年製"楷書款。

此盒為嘉靖年間漆器的新造型，填漆飽滿，磨製精細。其花紋有的是刻後填漆而成；有的是直接在平面上用色漆描繪而成，工藝迥然不同，但效果相似。明代雕填漆器一般只採用前者，二者混用極少見，清代則多是直接描繪，已失去"雕填"的含義。

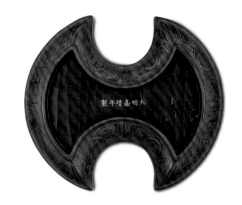

餞金彩漆龍鳳紋銀錠式盒

明嘉靖
高11.7厘米　口徑20.5×24.2厘米
清宮舊藏

Multicolored silver-ingot-shaped lacquer box with the pattern of dragon and phoenix and inlaid with gold
The Jiajing reign period of the Ming Dynasty
Height: 11.7cm　Diameter of mouth: 20.5×24.2cm
Qing Court collection

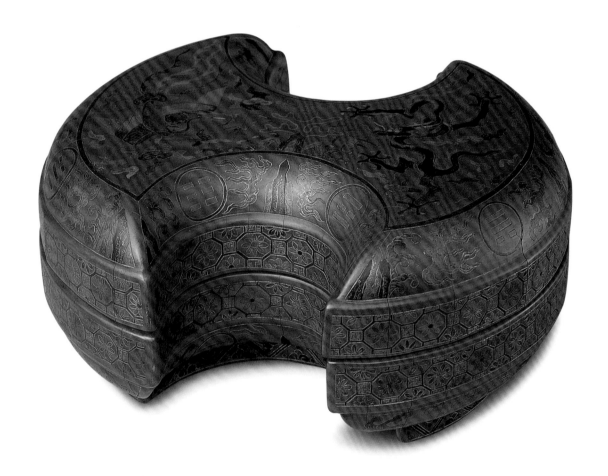

盒銀錠式，通體髹朱漆為地，雕填彩漆餞金花紋。蓋面左右分別雕填黑龍、彩鳳和彩雲紋，中間為海水江崖，上托一描金篆書"萬"字。蓋邊開光內飾餞金八卦紋，開光外飾海水流雲，上下口緣飾團花格錦紋，足飾勾雲斜格錦紋。底髹黑光漆，有刀刻填金"大明嘉靖年製"楷書款。

此盒裝飾華美，工藝精湛，造型新穎，是嘉靖年間餞金彩漆的代表作品。

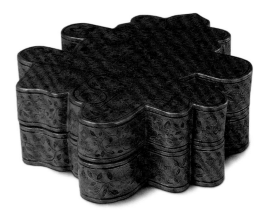

153

戧金彩漆花卉壽字形盒
明嘉靖
高12.3厘米　長36.7厘米
清宮舊藏

**Multicolored gold-inlaid lacquer box shaped like the
Chinese character of longevity and decorated with the
pattern of flowers**
The Jiajing reign period of the Ming Dynasty
Height: 12.3cm　Length: 36.7cm
Qing Court collection

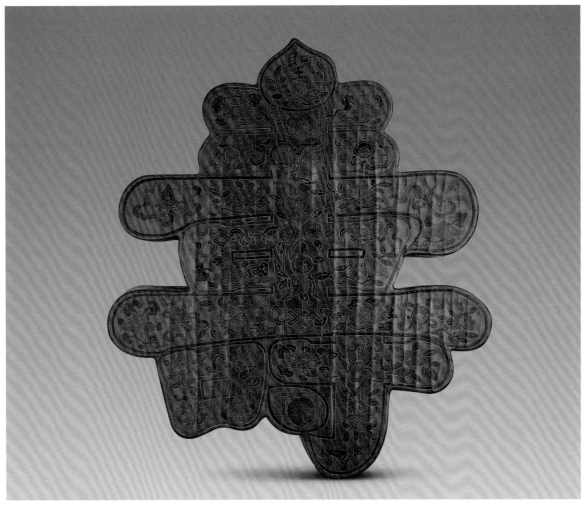

盒楷書壽字形，平蓋面，通體髹朱漆為地，雕填彩漆戧金花紋。蓋面正中為壽桃紋，上方為團龍捧壽桃，桃中蓮花托起一"聖"字，左右兩側靈芝上分別托一"卍"字，有"聖壽萬年"之意，周圍飾纏枝蓮紋和雜寶紋。盒壁飾纏枝蓮承托雜寶紋。底髹朱漆，中心有刀刻填金"大明嘉靖年製"楷書款。

此盒造型獨特新穎，工藝精湛，漆器以漢字作器型，始於嘉靖時期。

戧金彩漆龍鳳紋菊瓣式盤

明嘉靖
高4.6厘米　口徑25.6厘米
清宮舊藏

Multicolored chrysanthemum-petal-rimmed lacquer plate inlaid with gold and decorated with the pattern of dragon and phoenix
The Jiajing reign period of the Ming Dynasty
Height: 4.6cm　Diameter of mouth: 25.6cm
Qing Court collection

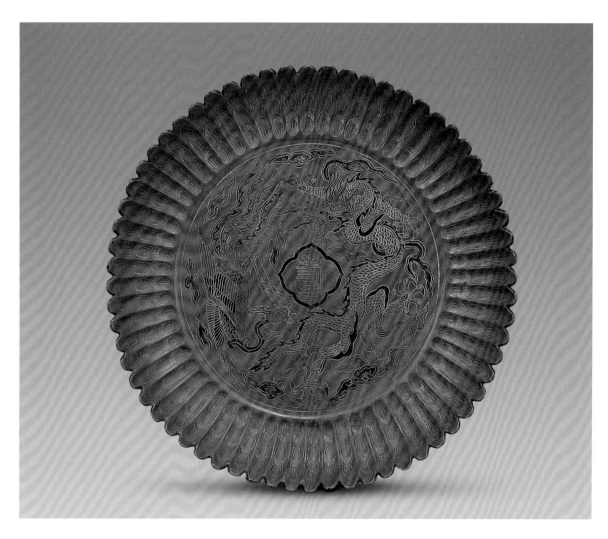

盤菊瓣式，內外皆髹褐色漆為地，盤心開光內有篆書"壽"字，四周雕填彩漆戧金龍鳳紋。盤內外壁皆為描金花瓣形紋。底髹朱漆，中心有刀刻填金"大明嘉靖年製"楷書款。

餓金彩漆魚藻紋茨菰葉式盤
明嘉靖
高3.8厘米　長26.5厘米
清宮舊藏

Multicolored arrowhead-leaf-shaped lacquer plate inlaid with gold and decorated with the pattern of fish and seaweed
The Jiajing reign period of the Ming Dynasty
Height: 3.8cm　Length: 26.5cm
Qing Court collection

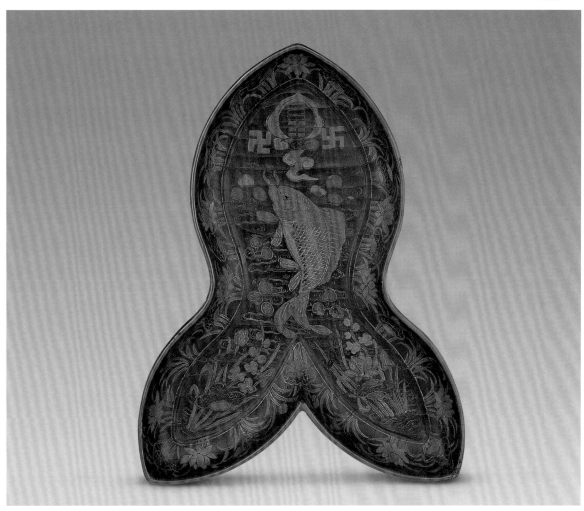

盤茨菰葉式，通體髹深綠色漆為地，飾餓金彩漆花紋。盤心飾游動紅色鯉魚一尾，間飾水藻、荷花，魚頭頂火珠中心雕乾、坤二卦卦象，左右各現一"卍"字。盤壁飾荷花、茨菰、水草等紋，外壁飾水藻和鯉魚六尾，極具寫實之意。足飾餓金海水紋，底髹紅漆，正中刀刻填金"大明嘉靖年製"楷書款。

以自然界中植物茨菰作器型，新穎別致，為嘉靖時期漆器造型的新特點。

156

戧金彩漆龍鳳紋鉢式盒
明嘉靖
通高13.5厘米　口徑22厘米
清宮舊藏

Multicolored alms-bowl-shaped lacquer box inlaid with gold and decorated with the pattern of dragon and phoenix
The Jiajing reign period of the Ming Dynasty
Height: 13.5cm　Diameter of mouth: 22cm
Qing Court collection

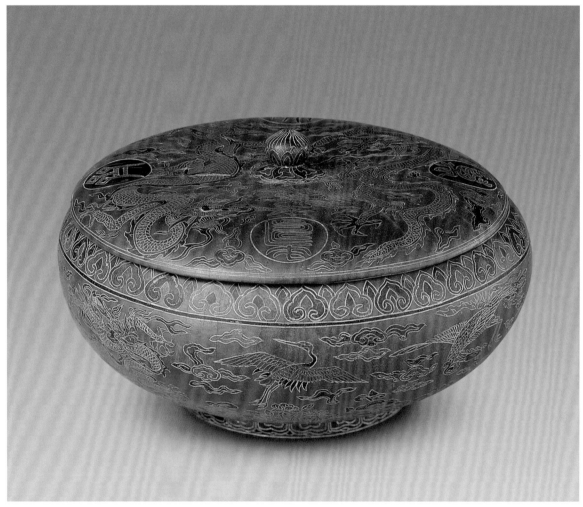

盒鉢式，有蓋。通體以朱漆為地，彩漆填花紋並細勾戧金，蓋面雲霧中雙龍飛騰，間有四個圓形開光，內雙勾篆書"萬壽齊天"四字。盒壁飾飛鶴、翔鳳和流雲紋，四周襯托牡丹、靈芝等花卉。口緣飾如意雲紋一周，腹底連足處飾蓮瓣紋。盒內及底髹黑光漆，底正中刀刻填金"大明嘉靖年製"楷書款。

餓金彩漆雲龍壽字碗
明嘉靖
高7.3厘米　口徑16.1厘米
清宮舊藏

Multicolored lacquer bowl inlaid with gold and decorated
with the cloud-and-dragon pattern and the Chinese character
of longevity
The Jiajing reign period of the Ming Dynasty
Height: 7.3cm　Diameter of mouth: 16.1cm
Qing Court collection

碗圓口，圈足。外壁髹紅漆為地，雕填彩漆餓金雲龍圖案，四龍間有
四個圓形開光，每個開光內由蓮花承一餓金篆書字，合為"萬壽齊
天"四字。口緣飾菱形卍字錦紋，近足處及足部飾蓮瓣紋和水波紋。
碗內髹金漆，碗底髹紅漆，正中刀刻填金"大明嘉靖年製"楷書款。

戧金彩漆桃樹福祿壽圓盤

158

明嘉靖
高3.7厘米　口徑31.5厘米
清宮舊藏

Multicolored round lacquer plate inlaid with gold and decorated with
the carving of three peaches inscribed with three Chinese characters
of happiness, position and longevity
The Jiajing reign period of the Ming Dynasty
Height: 3.7cm　Diameter of mouth: 31.5cm
Qing Court collection

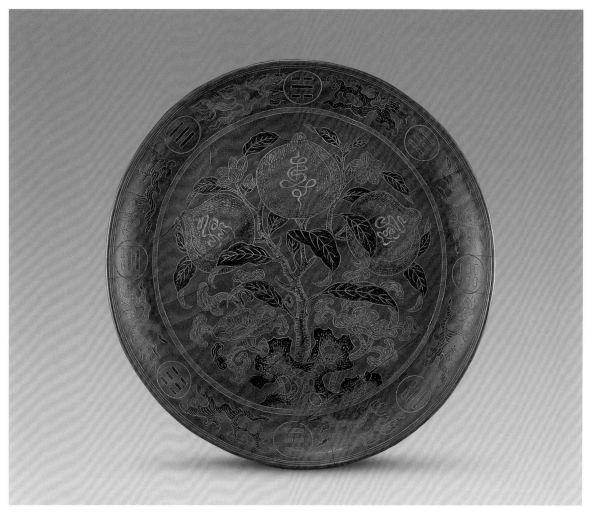

盤通體髹褐色漆為地，彩漆填飾花紋並細勾戧金紋理。盤心石間生
出桃樹，結碩大桃實三個，其上分別填"福"、"祿"、"壽"三
字，桃樹旁邊襯以靈芝紋。盤壁飾火焰紋和八卦紋，外壁飾海水江
崖游龍紋。底髹紅漆，正中刀刻填金"大明嘉靖年製"楷書款。

戧金彩漆穿花龍紋菊瓣式盤

明嘉靖
高3.4厘米　口徑19.5厘米
清宮舊藏

Multicolored chrysanthemum-petal-rimmed plate inlaid
with gold and decorated with the pattern of flower and
dragon
The Jiajing reign period of the Ming Dynasty
Height: 3.4cm　Diameter of mouth: 19.5cm
Qing Court collection

盤菊瓣式，通體髹朱漆為地，填彩漆細勾戧金花紋。盤心以簡練的
構圖表現一金龍在芙蓉花間穿行，簡潔明快，疏而不漏。盤內外壁
作戧金花瓣紋，底髹黑漆，正中有描金"大明嘉靖年製"楷書款。

餉金彩漆雙龍紋小箱

明嘉靖
高25.5厘米　長26.3厘米　寬16.7厘米
清宮舊藏

**Small multicolored lacquer case inlaid with gold and
decorated with the double-dragon pattern**
The Jiajing reign period of the Ming Dynasty
Height: 25.5cm　Length: 26.3cm　Width: 16.7cm
Qing Court collection

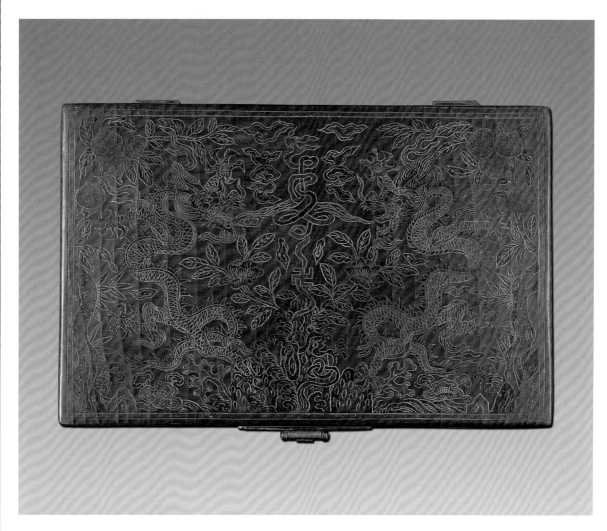

箱頂有蓋，前有插門，前、後均有鏨花銅鍍金合頁，左右有提環，內裝大
小抽屜八個。通體髹赭色漆為地，雕填彩漆餉金花紋，蓋面、插門和後壁
雕填雙龍穿花捧"壽"字紋，兩側堆砌桃樹、靈芝、飛鶴流雲紋，底邊為
雜寶紋。各屜面分作松竹、花果等紋。底髹朱光漆，正中有刀刻填金"大
明嘉靖年製"楷書款。

161

戧金彩漆雲龍紋荷葉式盤

明嘉靖
高3.3厘米　口徑20.3×16.4厘米
清宮舊藏

Multicolored lotus-leave-shaped lacquer plate inlaid with gold and decorated with the cloud-and-dragon pattern
The Jiajing reign period of the Ming Dynasty
Height: 3.3cm　Diameter of mouth: 20.3×16.4cm
Qing Court collection

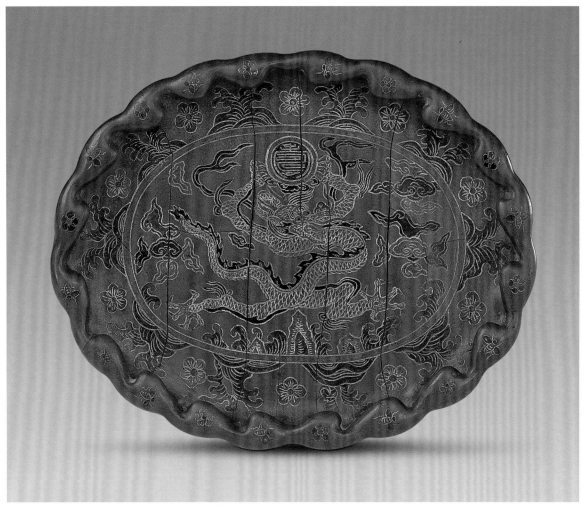

盤荷葉式，內外均以赭色漆為地，雕填彩漆戧金花紋。盤心隨形開光，內飾四合如意雲紋中，一龍前爪擎舉篆書"壽"字，下為海水江崖紋。開光外及盤壁飾流水、梅花、草蟲紋，盤外壁為鷺鷥、荷花等圖紋，荷花又名"水芙蓉"，此圖以諧音寓"一路榮華"之意。底髹紅漆，正中有刀刻填金"大明嘉靖年製"楷書款。

162

剔紅龍鳳戲珠圓盤
明萬曆
高4厘米　口徑25.4厘米
清宮舊藏

**Red round lacquer plate with the carving of double
dragons playing with a ball**
The Wanli reign period of the Ming Dynasty
Height: 4cm　Diameter of mouth: 25.4cm
Qing Court collection

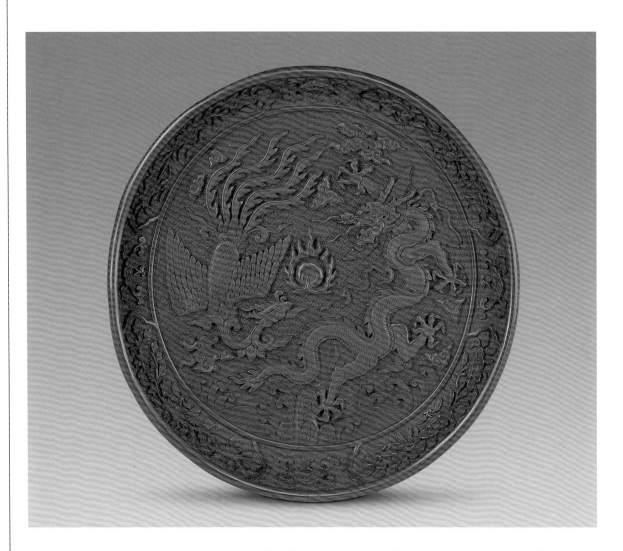

盤鉛胎，漫淺式，圈足。盤心雕一龍一鳳圍繞火珠上下翻飛，周圍有四合
如意雲紋，下方為海水江崖紋。盤內壁四開光，開光內分別飾茶花、牡
丹、蓮花、菊花等花卉紋，開光外飾靈芝紋。盤外壁雕纏枝菊花、牡丹、
茶花紋。底黑漆為後髹，其上有刀刻填金"大清乾隆年製　龍鳳圓盤"楷
書款，為後刻。

從此盤的工藝特點和龍鳳紋的藝術風格來看，應屬明萬曆年間（1573—
1620）的官造作品無疑。

剔紅雙龍方盤
明萬曆
高4.8厘米　口徑32厘米
清宮舊藏

Red square lacquer plate with the carving of double dragons
The Wanli reign period of the Ming Dynasty
Height: 4.8cm　Diameter of mouth: 32cm
Qing Court collection

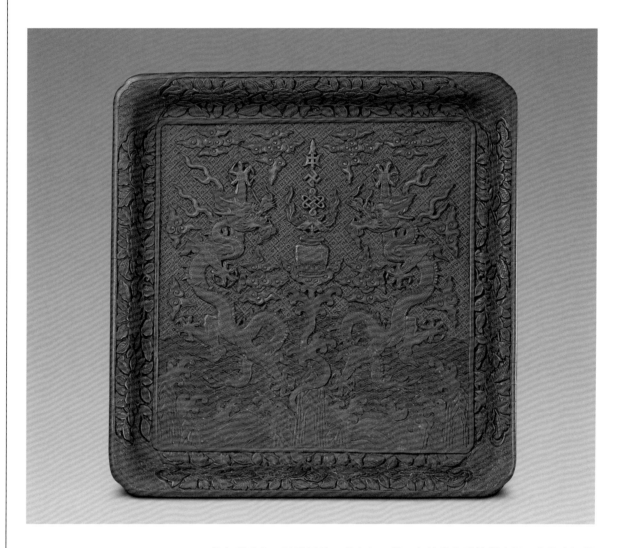

盤方形委角，隨形圈足。盤心紅、黃二色錦地上雕雙龍飛舞，在海水江崖之上，浪花托起寶瓶，瓶內插戟，上懸卍字、盤長及磬，四周襯以四合如意雲紋，有"吉慶平安"之寓意。盤內外壁雕蓮花、菊花等纏枝花卉紋。底髹黑漆，有刀刻填金"大明萬曆乙未年製"楷書款。

此盤為萬曆官造的典型作品，盤心的圖案為萬曆朝首創。在底款中加入紀年，亦是萬曆時首創。

剔紅龍鳳紋長方盒
明萬曆
高8.4厘米　長23.6厘米　寬13.7厘米
清宮舊藏

Red rectangular lacquer box with the carving of dragon and phoenix
The Wanli reign period of the Ming Dynasty
Height: 8.4cm　Length: 23.6cm　Width: 13.7cm
Qing Court collection

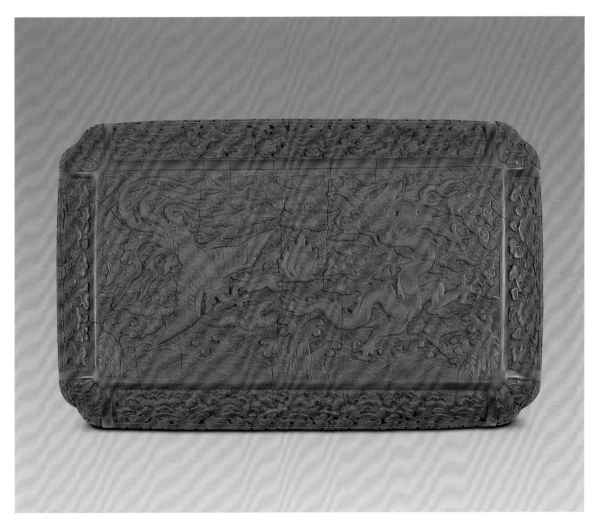

盒委角長方形，平頂，平底。蓋面錦地上雕龍鳳戲珠和海水江崖紋。盒壁雕纏枝靈芝紋，足雕迴紋一周。盒內及底髹黑漆，底有刀刻填金"大明萬曆壬辰年製"楷書款。

此盒雕工較精，圖案結構嚴謹，其造型為萬曆朝首創，屬典型的萬曆年間作品。

165

剔黃雲龍紋碗
明萬曆
高6.9厘米　口徑13厘米
清宮舊藏

Yellow round lacquer bowl with the carving of dragons
The Wanli reign period of the Ming Dynasty
Height: 6.9cm　Diameter of mouth: 13cm
Qing Court collection

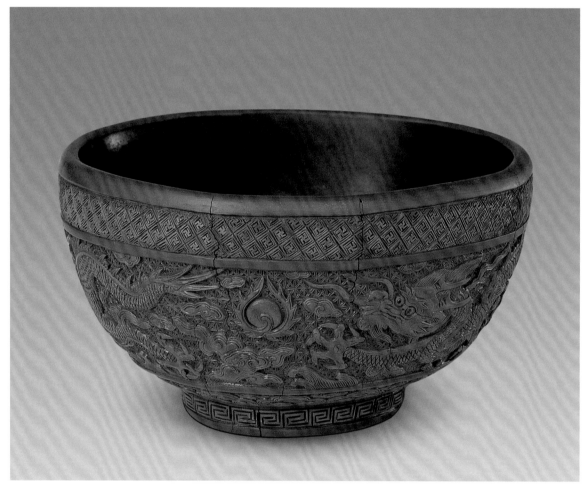

碗圓口，圈足。口沿刻卍字錦一道，中腹紅色錦地上雕黃色雙龍戲珠紋，腹下雕雲頭紋一周，足雕迴紋。底髹紅漆，上刀刻填金"大明萬曆己丑年製"楷書款。

剔黃與剔紅工藝相同，只是漆色不同。剔黃漆器很少見，此碗是故宮珍藏的三件剔黃器之一。

剔紅雲龍紋圓盒
明萬曆
高14.3厘米　口徑32.3厘米
清宮舊藏

Red round lacquer box with the carving of clouds and
dragon
The Wanli reign period of the Ming Dynasty
Height: 14.3cm　Diameter of moth: 32.3cm
Qing Court collection

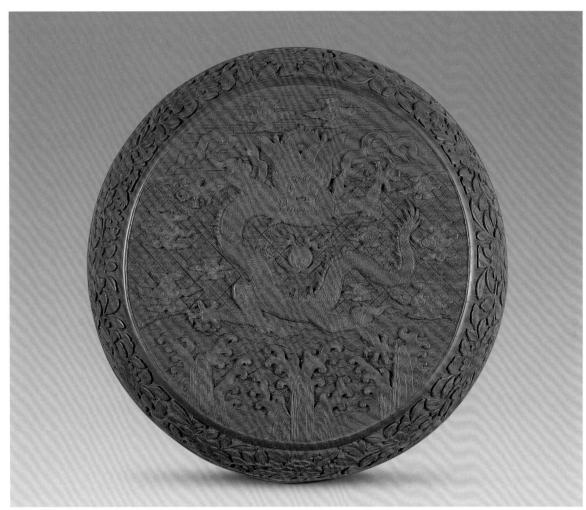

盒圓口，上收成平頂，下斂接圈足。蓋面天、地、水三種錦地上雕雲龍戲
珠和海水江崖紋。盒壁雕牡丹、菊花、茶花及勾蓮花紋，足雕迴紋一周。
盒內及底均髹黑漆。

此盒底部為後來重修，因此款識被遮蓋。從其裝飾風格和龍紋特徵來看，
應是萬曆朝官造作品無疑。

剔彩雙龍戲珠圓盤
明萬曆
高4.6厘米　口徑28.7厘米
清宮舊藏

**Multicolored round lacquer plate with the carving of
double dragons playing with a ball**
The Wanli reign period of the Ming Dynasty
Height: 4.6cm　Diameter of mouth: 28.7cm
Qing Court collection

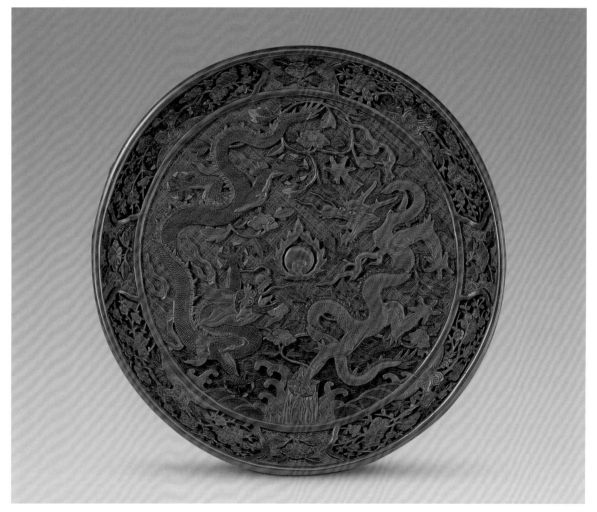

盤漫淺式，圈足。通體從下至上髹黃、綠、紅三色漆。盤心雕紅、綠二龍
戲珠，襯以花卉和海水江崖紋。內壁四開光，內黃素地上雕松、竹、梅組
成的"歲寒三友"圖，開光之間飾以牡丹等花卉紋，外壁雕菊花等花卉
紋。底髹黑光漆，有紅漆"大明萬曆壬辰年製"楷書款，已被塗抹，僅依
稀可見。

剔黃龍鳳紋圓盤

明萬曆
高3厘米　口徑21厘米
清宮舊藏

Yellow round lacquer plate with the carving of dragons and phoenixes
The Wanli reign period of the Ming Dynasty
Height: 3cm　Diameter of mouth: 21cm
Qing Court collection

盤敞口，底微凹。盤心紅錦地上雕龍鳳戲珠紋，並有牡丹、菊花、蓮花等
折枝花穿插其間，下雕海水江崖紋。盤內壁四開光，內飾牡丹等花卉紋，
外壁紅素地上雕纏枝花卉紋。底髹紅漆，有刀刻填金"大明萬曆乙未年製"
楷書款。

此盤雕刻精細，堪稱剔黃漆器的傳世佳作。

剔彩雙龍長方盒

明萬曆
高9.9厘米　長29.9厘米　寬18.2厘米
清宮舊藏

Multicolored rectangular lacquer box with the carving of double dragons
The Wanli reign period of Ming Dynasty
Height: 9.9cm　Length: 29.9cm　Width: 18.2cm
Qing Court collection

盒委角長方形，平蓋面，圈足。通體髹紅、綠、黃三色漆層，以黃色為主調，蓋面以綠色水錦紋和紅色天錦紋為地雕雙龍戲珠。盒壁飾纏枝花卉紋，足飾迴紋。盒內及底均髹紅漆，底有刀刻填金"大明萬曆乙未年製"楷書款。

此盒雖為三色剔彩作法，但以黃漆為主，別具特色。

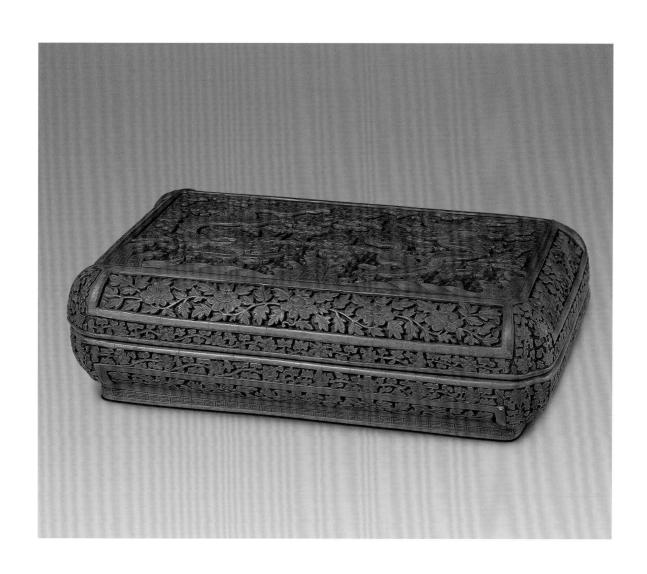

剔彩錦雞花卉圓盒

明萬曆
高14.5厘米　口徑31.3厘米
清宮舊藏

Multicolored round lacquer box with the carving of pheasants and flowers
The Wanli reign period of Ming Dynasty
Height: 14.5cm　Diameter of mouth: 31.3cm
Qing Court collection

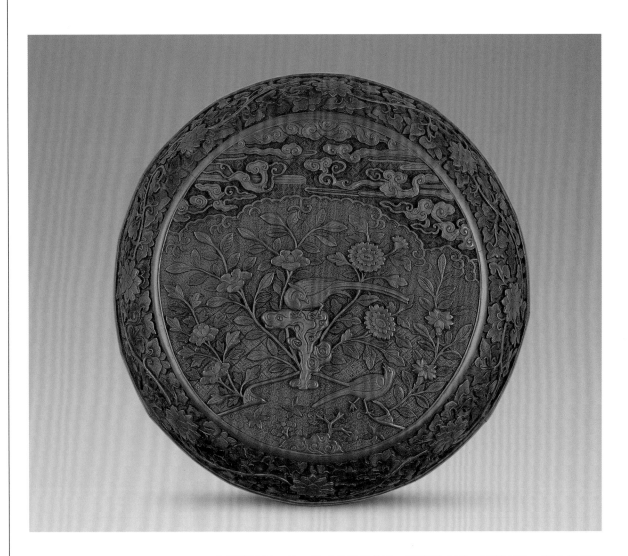

盒通體髹紅、綠、黃三色漆雕紋飾，蓋面雕山茶、菊花怒放，空中流雲飄逸，一雄一雌兩只錦雞，一立於壽石上，俯視下方；一立於地面，回首相顧。盒壁雕纏枝蓮紋，上下口緣各雕四個小開光，內飾蓮花等花卉紋，開光以如意雲頭紋相間。足飾迴紋一周，盒內及底髹黑漆。

此盒色調絢麗，紋飾典雅，實為明代剔彩器之珍品。

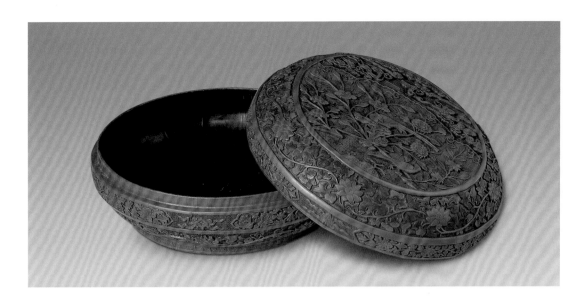

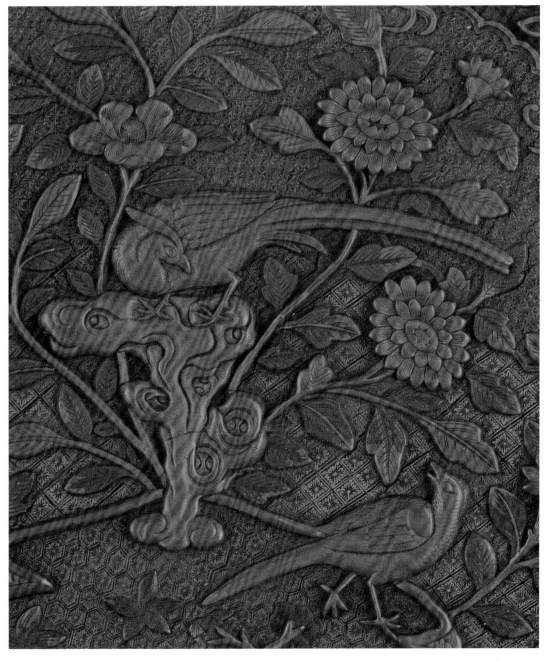

剔彩錦雞花卉長方盤
明萬曆
高4.6厘米　長25.7厘米　寬16.1厘米
清宮舊藏

**Multicolored rectangular lacquer box with the carving of
pheasants and flowers**
The Wanli reign period of Ming Dynasty
Height: 4.6cm　Length: 25.7cm　Width: 16.1cm
Qing Court collection

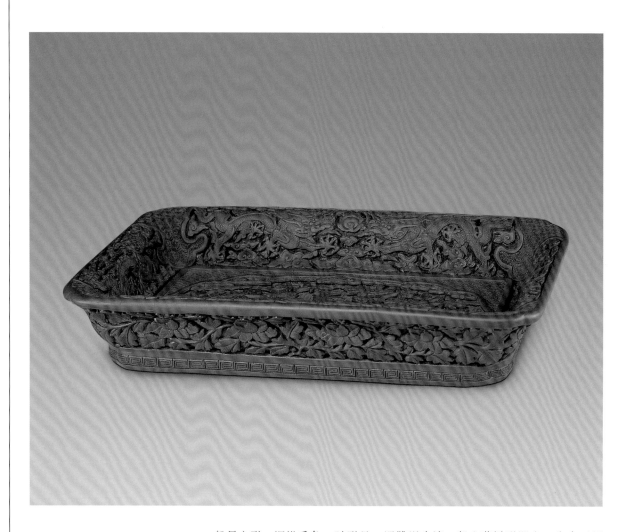

盤長方形，深沿委角，隨形足。通體髹朱漆，盤心蓮瓣形開光，內有三層
錦地，下層黃漆雲紋，中層杏黃漆錦紋，上層朱紅古錢錦紋，其上雕秋
葵、石榴、湖石和錦雞。盤內壁飾綠地雲龍戲珠紋，外壁飾黃漆地纏枝蓮
紋，足雕迴紋。底髹黑漆，有刀刻填金"大明宣德年製"楷書偽款。

此盤圖案佈局合理，構圖疏朗簡潔，色彩鮮艷，雕刻精美，堪稱精品。

剔彩雲龍紋圓盒
明萬曆
高12.8厘米　口徑30.8厘米
清宮舊藏

Multicolored round lacquer box with the carving of clouds and dragon
The Wanli reign period of Ming Dynasty
Height: 12.8cm　Diameter of mouth: 30.8cm
Qing Court collection

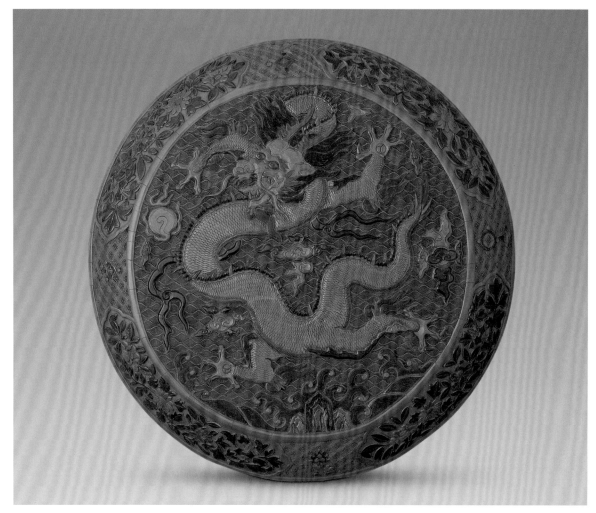

盒圓形，平蓋面，圈足。剔彩備紅、綠、黃三色，蓋面雕龍戲珠及海水江崖紋，上下斜壁共八個開光，內飾菊花、蓮花等花卉紋，開光以雜寶紋相間。上下口緣飾雲頭貫索紋，足飾連續迴紋。盒內及底均髹黑漆，底部刀刻填金"大明萬曆丙戌年製"楷書款。

剔彩技法有"橫色"與"豎色"兩種，此盒即為豎色。目前所知，傳世的明代豎色剔彩器僅此一件。

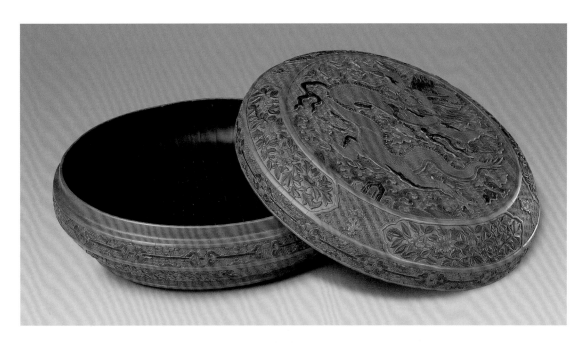

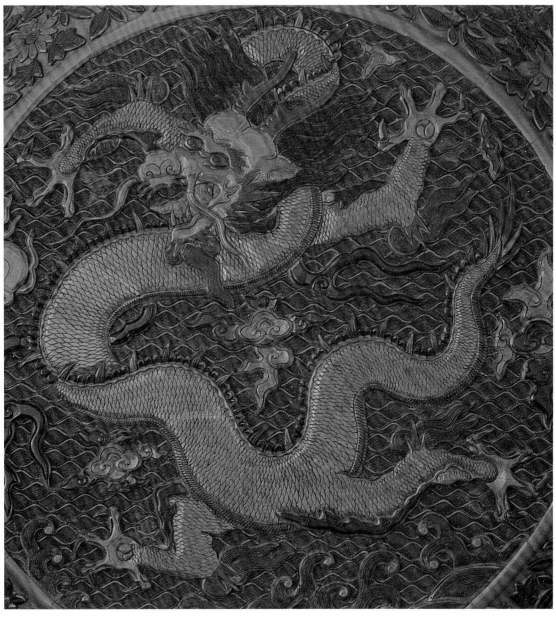

剔彩雙龍圓盒

明萬曆
高13.4厘米　口徑32.5厘米
清宮舊藏

Multicolored round lacquer plate with the carving of double dragons
The Wanli reign period of the Ming Dynasty
Height: 13.4cm　Diameter of mouth: 32.5cm
Qing Court collection

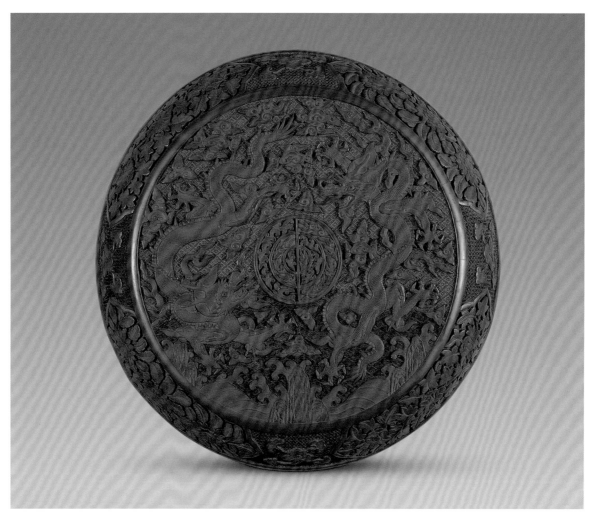

盒圓口，上收成平頂，下斂接圈足，通體髹紅、綠、黃三色漆雕出紋飾。蓋面中心圓光內分刻水紋、火紋；圓光外雕雲龍及海水江崖紋，二龍圍繞圓光，成戲珠之式。盒壁上下各雕四開光花卉，分別為蓮花、茶花等，用靈芝紋相間隔。上下口緣雕錦紋，足雕迴紋。盒內及底均髹黑漆，底有刀刻填金"大明萬曆乙未年製"楷書款。

剔紅開光雙龍長方盒
明萬曆
高10.2厘米　長54厘米　寬45.3厘米
清宮舊藏

Red rectangular lacquer box with the carving of double dragons
The Wanli reign period of the Ming Dynasty
Height: 10.2cm　Length: 54cm　Width: 45.3cm
Qing Court collection

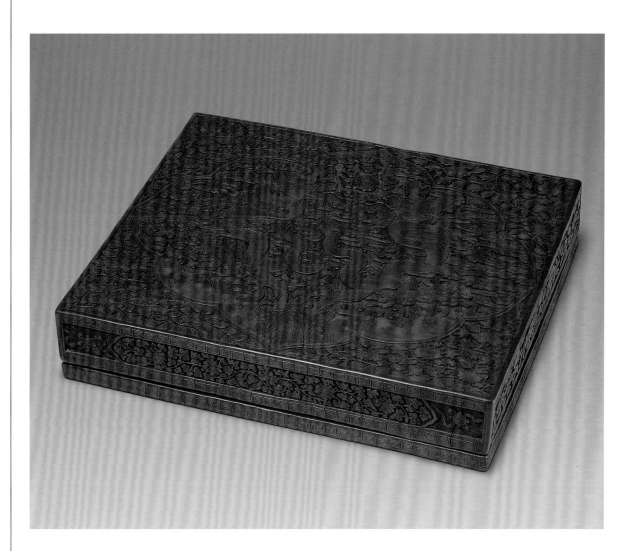

盒天蓋地式，平頂、直角、直壁、凹底。蓋面四合雲紋式開光，內雕雙龍戲珠和海水江崖紋，開光外四角雕錦地纏枝花卉紋。盒四壁雕花卉雜寶紋，口邊雕連續迴紋，盒內及底均髹黑漆，底有刀刻填金"大明宣德年製"楷書偽款。

此盒從雕刻手法和龍紋特徵看，應係明萬曆朝官造作品，但此種大盒在萬曆朝非常少見。

175

剔彩開光雲龍紋畫筒
明萬曆
高31.2厘米　口徑29厘米
清宮舊藏

Multicolored lacquer scroll container with the carving
of clouds and dragons
The Wanli reign period of the Ming Dynasty
Height: 31.2cm　Diameter of mouth: 29cm
Qing Court collection

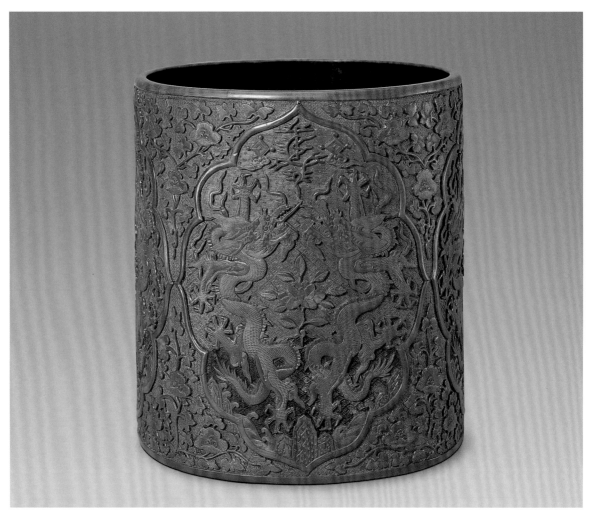

畫筒圓口，直壁，平底。通體髹紅、黃、綠三色漆雕出紋飾。外壁四
個菱花形開光，內黃色錦地上各飾兩龍相對嬉戲，兩龍中間飾一枝蓮
花，龍上方形成"壽"字，壽字兩旁點綴菱形古錢紋，龍下飾海水江
崖紋。開光外點綴靈芝等圖紋。筒內及底均髹紅漆。

此畫筒龍紋為典型的萬曆風格特徵，據此定為萬曆年間漆器。其漆層
厚重，色澤艷麗，立體感很強，具有較好的裝飾效果。

剔紅花卉紋花觚
明萬曆
高24.7厘米　口徑12.8厘米
清宮舊藏

Red lacquer vase carved with the flower pattern
The Wanli reign period of the Ming Dynasty
Height: 24.7cm　Diameter of mouth: 12.8cm
Qing Court collection

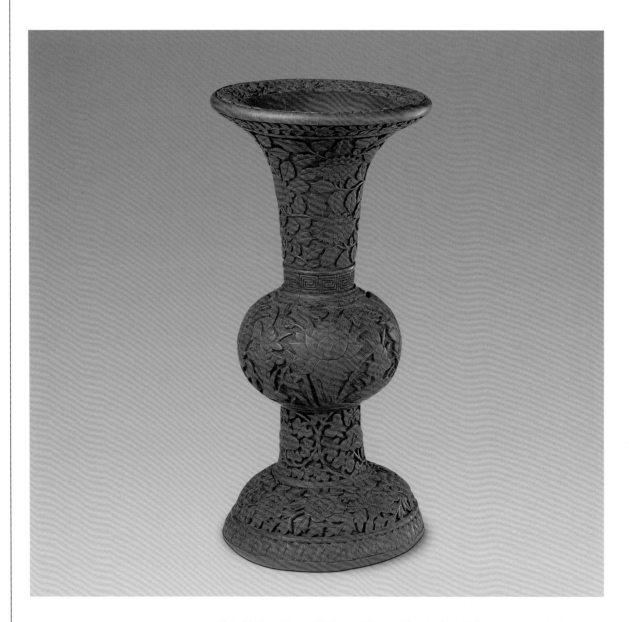

花觚鉛胎，撇口，鼓腹，平底。通體髹紅漆雕紋飾。頸部雕菊花紋，鼓腹部雕蓮花紋，下腹部雕靈芝紋。口緣及足部雕牡丹等花卉紋。底髹黑漆。

此花觚造型美觀，雕工細膩，萬曆時期的花觚唯此一件。

177

戧金彩漆雲龍紋長方盒
明萬曆
高14.9厘米　長36.6厘米　寬21.3厘米
清宮舊藏

Multicolored rectangular box inlaid with gold and decorated with the cloud-and-dragon pattern
The Wanli reign period of the Ming Dynasty
Height: 14.9cm　Length: 36.6cm　Width: 21.3cm
Qing Court collection

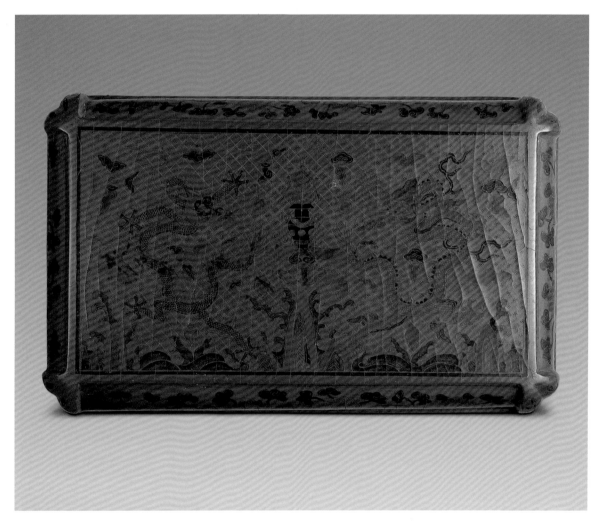

盒委角長方形口，足微斂。蓋面雕雙龍戲珠紋，四周飾以流雲，海水江崖之上托起寶瓶，內插戟，上懸磬，寓"吉慶平安"之意。斜壁凹成開光，其內黃漆地雕纏枝蓮紋，上下口緣及四角紅漆地雕纏枝花紋，足雕朵雲紋一周。盒內及底均髹黑漆，底有刀刻填金"大明萬曆癸丑年製"楷書款。

此盒漆色豐富多彩，紋飾雅麗，工藝精湛，當為萬曆朝填漆的代表作品之一。

戧金彩漆雲龍寶盆紋大圓盒

明萬曆
高10.5厘米　口徑49.2厘米
清宮舊藏

Big multicolored round lacquer box inlaid with gold and
decorated with the pattern of clouds, dragon and treasure basin
The Wanli reign period of the Ming Dynasty
Height: 10.5cm　Diameter of mouth: 49.2cm
Qing Court collection

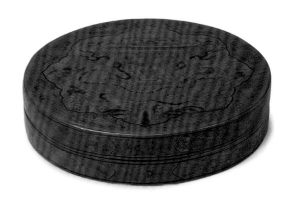

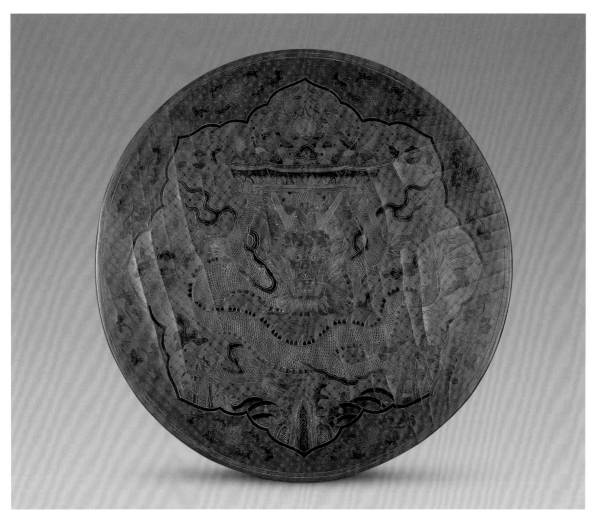

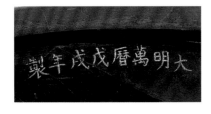

盒平頂，直壁，圈足。通體髹彩漆戧金紋飾。蓋面菱形開光，內黃漆地雕龍紋，龍前爪上舉，托起聚寶盆，龍下為海水江崖紋，周圍點綴流雲紋。開光外紅漆地飾折枝番蓮紋。盒壁為卍字銀錠錦紋地，上下各有四開光，以雜寶紋間隔。開光內黃素地雕行龍紋。盒內及底均髹黑漆，底有刀刻填金"大明萬曆戊戌年製"楷書款。

此盒體積碩大，在同時期漆器中非常少見。

餞金彩漆雙龍捧壽大圓盒

明萬曆
高9.9厘米　口徑39.5厘米
清宮舊藏

**Big multicolored round lacquer plate inlaid with gold and
decorated with the pattern of double dragons and the
Chinese character of longevity**
The Wanli reign period of the Ming Dynasty
Height: 9.9m　Diameter of mouth: 39.5cm
Qing Court collection

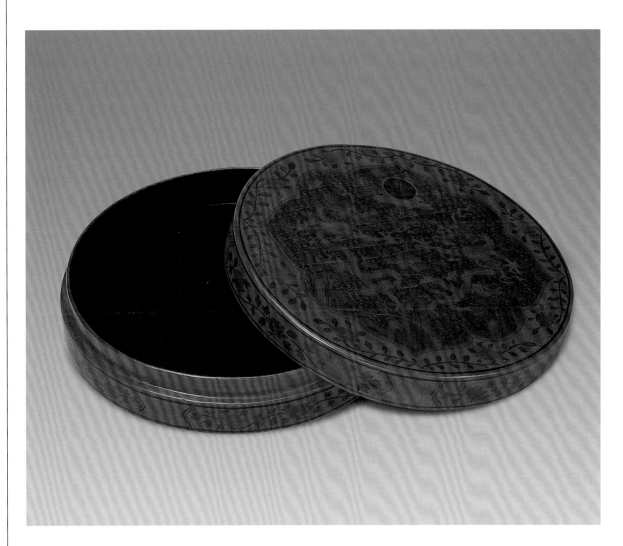

盒平頂，直壁，凹底。器、蓋均髹紅漆地，填彩漆餞金飾紋。蓋面菱花形開
光，內雕海水江崖之上托起蓮花一莖，至頂部形成圓光"壽"字，兩側襯以
卍字，有二龍一左一右圍繞飛舞，組合為"雙龍捧壽"之意。開光外飾折枝
花紋，盒內及底髹黑漆，底有刀刻填金"大明萬曆己未年製"楷書款。

此盒色調深沉絢麗，漆質光亮，屬於典型萬曆風格的漆盒。

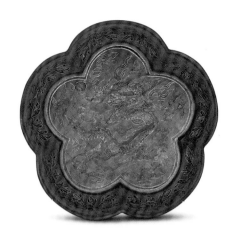

180

戧金彩漆雲龍紋梅花式盒
明萬曆
高14.7厘米　口徑20厘米

Multicolored plum-blossom-shaped lacquer box inlaid with gold and decorated with the cloud-and-dragon pattern
The Wanli reign period of the Ming Dynasty
Height: 14.7cm　Diameter of mouth: 20cm

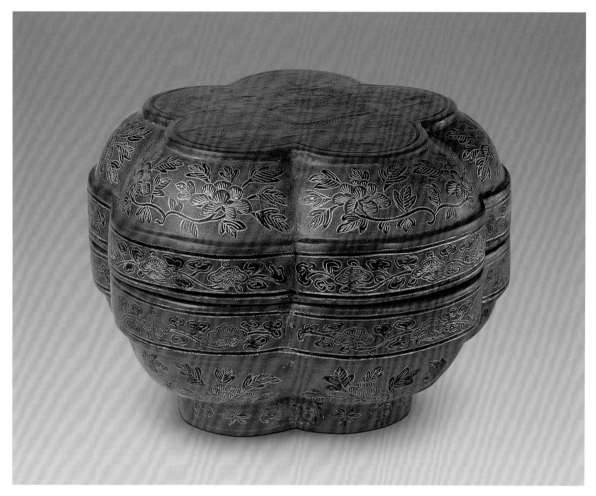

盒梅花式，隨行圈足。通體髹紅色及淡黃色漆作地，填彩漆戧金飾紋。蓋面飾雲龍戲珠紋，盒壁飾折枝牡丹花紋，上下口緣為靈芝紋。底髹黑漆，有刀刻填金"大明萬曆丁未年製"楷書款。

此盒色彩絢麗，製作工精，造型新穎。

餓金彩漆開光雙龍長方盒

明萬曆

高8厘米　長35.6厘米　寬13.4厘米

清宮舊藏

Multicolored rectangular lacquer box inlaid with gold and decorated with the carving of double dragons
The Wanli reign period of the Ming Dynasty
Height: 8cm　Length: 35.6cm　Width: 13.4cm
Qing Court collection

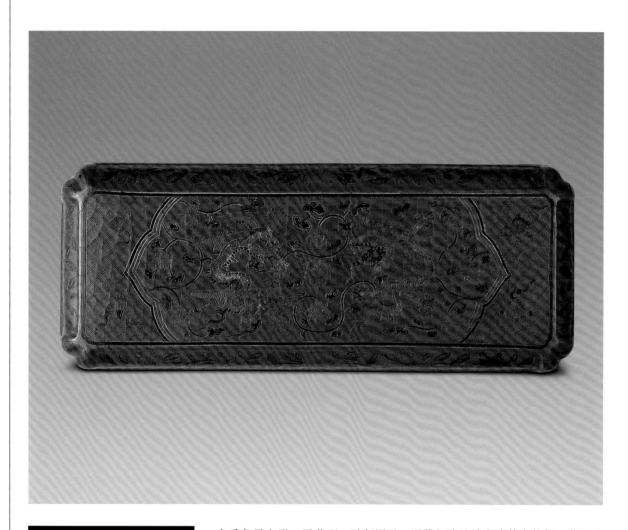

盒委角長方形，平蓋面，隨行圈足。通體紅漆地填彩漆餓金飾紋。蓋面中央開光內以方格卍字錦紋為地，雕雙龍在纏枝蓮花叢中飛舞戲珠，開光外在方格花紋錦地上雕雜寶紋。盒壁雕纏枝蓮花紋，口緣上下為環帶式蔓草紋，足部雕雲紋一周。盒內及底髹黑漆，底有刀刻填金"大明萬曆乙未年製"楷書款。

此盒漆質堅細潤澤，色調凝重，為典型的萬曆風格漆器。

戧金彩漆開光雲龍紋筆筒

明萬曆
高19.6厘米　口徑24.1厘米
清宮舊藏

**Multicolored gold-inlaid lacquer Chinese brush container with
the cloud-and-dragon pattern**
The Wanli reign period of the Ming Dynasty
Height: 19.6cm　Diameter of mouth: 24.1cm
Qing Court collection

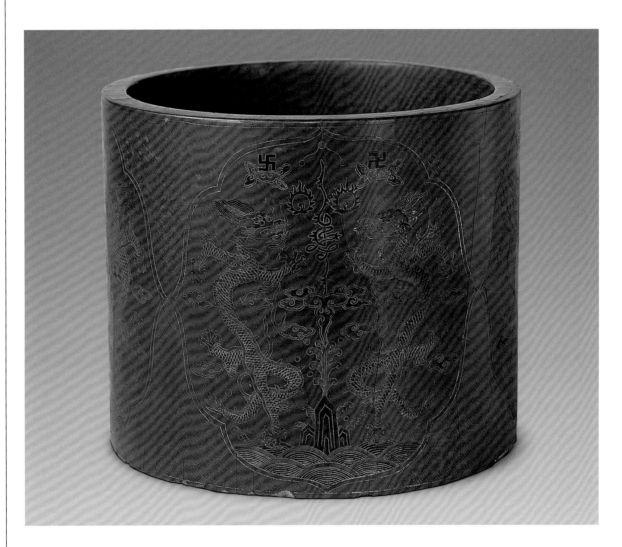

筆筒圓口，直壁，底內凹。通體內外均髹紅漆，外壁四開光內填彩漆戧金
雙龍戲珠紋，龍身上方飾二卍字及三星紋，下方飾海水江崖，浪花上托四
合如意雲紋，並盤繞出一草書"壽"字，有萬壽如意、三星高照等吉祥
意。外底髹墨漆，上有刀刻填金"大明萬曆年製"楷書款。

填彩漆戧金筆筒傳世極少，此筆筒造型規矩，圖紋精緻，為少有的珍品。
"三星"一般指福、祿、壽三星，亦指日、月、星，都含有吉祥的寓意。

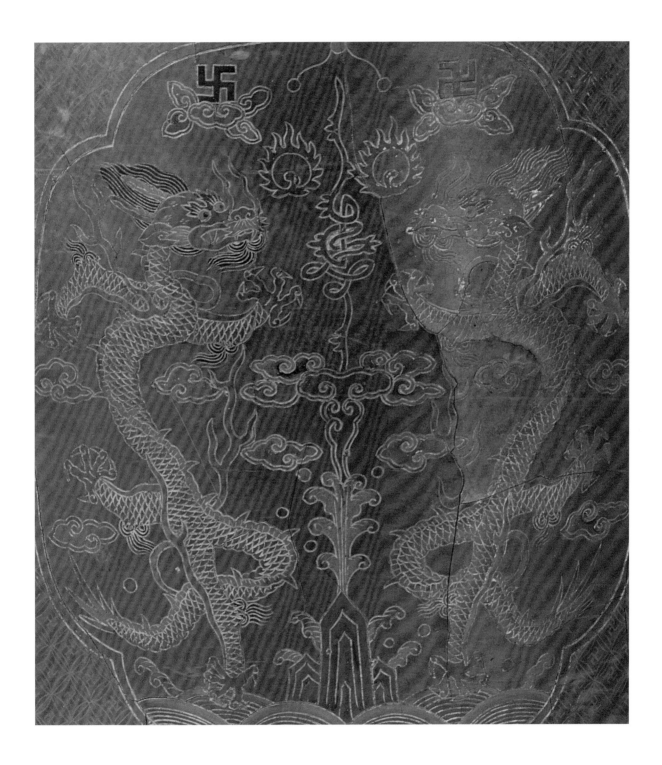

戧金彩漆雙龍方盒
明萬曆
高14.9厘米　口徑33.1厘米
清宮舊藏

**Multicolored square lacquer box inlaid with gold and
decorated with the carving of double dragons**
The Wanli reign period of the Ming Dynasty
Height: 14.9cm　Diameter of mouth: 33.1cm
Qing Court collection

盒方形委角。通體髹朱漆地，蓋面為方格卍字錦紋地，中心花
瓣形開光，內飾黃、綠二龍捧着海水江崖之上的如意雲頭，雲
上有壽山福海，並生出蓮花一莖，上有火珠。開光外飾雜寶
紋。盒壁黑漆地飾牡丹花卉紋，上下口緣飾靈芝紋。盒內及底
髹黑漆，底有刀刻填金"大明萬曆丙辰年製"楷書款。

此盒"戧金"與"彩漆"工藝結合完美，工精別致，為萬曆朝
填漆的代表性作品。

戧金彩漆雲龍紋渣斗
明萬曆
高12厘米　口徑16厘米
清宮舊藏

**Multicolored lacquer refuse vessel inlaid with gold and
decorated with the cloud-and-dragon pattern**
The Wanli reign period of the Ming Dynasty
Height: 12cm　Diameter of mouth: 16cm
Qing Court collection

渣斗撇口，鼓腹，圈足外撇。通體朱漆地填彩漆戧金飾紋。頸部飾雙層葉
式雲頭紋，上腹部四個圓光，內有篆書"萬壽長春"四字，中腹部飾黑、
黃、棕、粉四條龍在雲中嬉戲，下腹部飾海水江崖紋，足飾蔓草紋。渣斗
內及底均髹黑漆。

此渣斗龍紋形態各異，卻都具有萬曆朝紋飾的典型特徵。

戧金彩漆開光雲龍紋小箱

明萬曆
高32.8厘米　長51厘米　寬32.4厘米
清宮舊藏

Small multicolored lacquer case inlaid with gold and
decorated with the cloud-and-dragon pattern
The Wanli reign period of the Ming Dynasty
Height: 32.8cm　Length: 51cm　Width: 32.4cm
Qing Court collection

箱蓋面微隆起，下連闊座。箱體前後兩面有銅鍍金鏨花飾件，左右兩側面
有提環。通體髹朱漆地，戧金彩漆飾紋。蓋面及四側面均有菱花形開光，
內以方格錦紋為地，上飾雙龍戲珠紋，並襯以海水江崖和四合如意雲紋。
開光外、蓋側面及座側面均飾纏枝花卉紋，箱內及底髹黑漆。

此箱造型規矩典雅，紋飾精美傳神，堪稱傳世佳作。

填彩漆雙龍橢圓盒
明萬曆
高11.8厘米　口徑33.5×20厘米
清宮舊藏

Multicolored elliptic lacquer box with the pattern of double dragons
The Wanli reign period of the Ming Dynasty
Height: 11.8cm　Diameter of mouth: 33.5×20cm
Qing Court collection

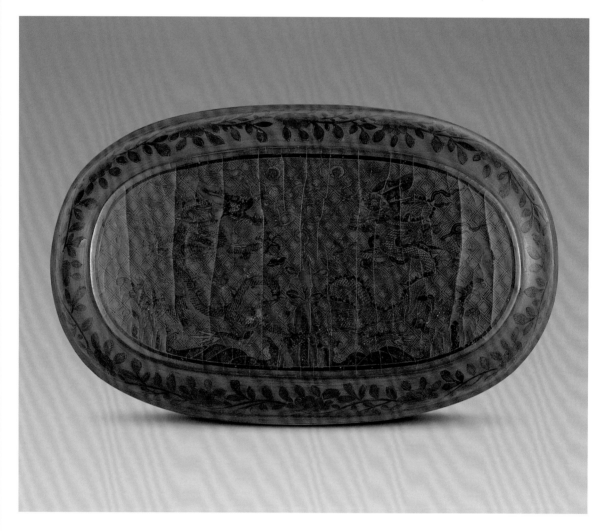

盒橢圓形，蓋上收成平頂，器下斂接圈足。通體髹暗黃色漆為地，以紅、黃、墨綠、灰綠、紫色漆填飾花紋。蓋面方格卍字錦紋地，雕黃、灰綠兩龍作環抱狀，海水江崖上現蓮花，蓮花上有一草書"壽"字，兩側各有一"卍"字，有"萬壽"之寓意。盒壁黃漆地，飾纏枝花卉紋。上下口緣飾雲紋、卍字等紋飾。盒內及底髹黑漆，底有刀刻填金"大明萬曆癸丑年製"楷書款。

此盒是萬曆填漆的典型器物，漆色古樸，製作規整，表面光滑，紋飾寓意吉祥。此類題材的作品在萬曆年間屢見不鮮，成為這一時期漆器的特徵之一。

黑漆描金雲龍紋戥子盒

明萬曆
長57厘米　最寬11厘米
清宮舊藏

Black scale-shaped lacquer box with the cloud-and-dragon
pattern traced in gold
The Wanli reign period of the Ming Dynasty
Length: 57cm　Width: 11cm
Qing Court collection

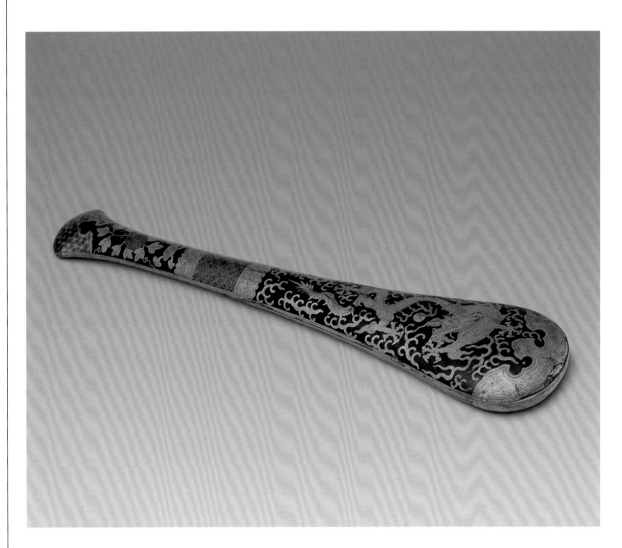

盒由相同的上下兩半組成，長條形，寬首窄尾，尾端有一團花形銅紐可開合。通體髹黑漆地，兩面描金繪出相同的花紋，首端為雲龍戲珠紋，尾端為靈芝花卉紋，中間飾卍字雲頭錦紋。其中一面有描金"大明萬曆年造"楷書款。

戥子，即小秤，是專稱藥材或貴重物品的衡器。

紅漆描金山水大圓盒
明萬曆
高10.5厘米　口徑52.6厘米
清宮舊藏

Big red round lacquer box with a scenery painted in gold
The Wanli reign period of the Ming Dynasty
Height: 10.5cm　Diameter of mouth: 52.6cm
Qing Court collection

盒平頂，直壁，底內凹。通體髹紅漆為地，蓋面描金山水人物，並用藍、灰、墨綠等幾色漆勾描紋理。圖中層巒疊嶂，蒼松翠柏，灌木叢生，河水潺潺，樓閣屋舍掩映，寥寥幾位人物點綴其中，畫面幽靜深遠。盒壁上下各飾雲龍四條，盒內髹紅漆，底髹黑漆，底中央刀刻填金"大明萬曆年製"楷書款。

此盒蓋面構圖儼如一幅傳統的中國山水畫，描繪精細，佈局錯落有致，意境深遠，趣味無窮。

剔彩雙龍小箱
明萬曆
高61厘米　長65厘米　寬40厘米
清宮舊藏

Small multicolored lacquer case with the carving of double dragons
The Wanli reign period of the Ming Dynasty
Height: 61cm　Length: 65cm　Width: 40cm
Qing Court collection

箱頂設蓋，前為插門，箱下連寬座。通體以紅、黃、綠三色漆雕刻錦地，
插門雲頭式開光，內雕雙龍戲珠，火珠火焰上升，盤成壽字，上有卍字及
三星。開光外飾纏枝花卉和雜寶紋。箱兩側和蓋面開光內雕龍戲珠紋，外
飾纏枝花卉紋。箱背面綠色海水地雕松鶴圖，六隻仙鶴在松樹上棲息或在
空中盤旋，有"六合同春"、"松鶴延年"之寓意。箱內及蓋裏均髹紅漆，
內有抽屜五個，屜面均為雙龍戲珠紋，屜裏髹黑漆。

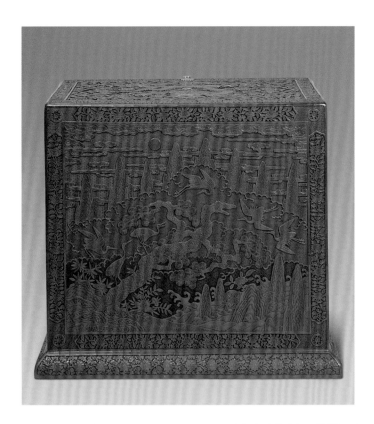
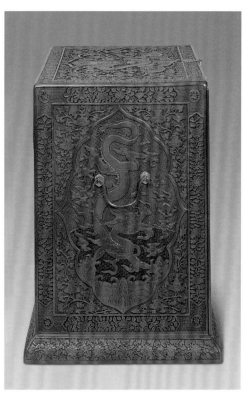
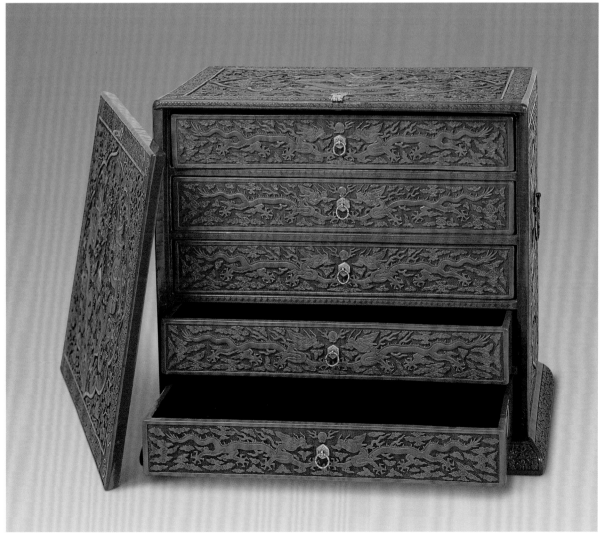

剔彩晏子使楚圖圓盤
明晚期
高2.9厘米　口徑16.2厘米
清宮舊藏

Multicolored round lacquer plate with the carving of Envoy
Yan Zi (minister of the state of Qi during the spring and
autumn period) visiting the state of Chu
Late Ming Dynasty
Height: 2.9cm　Diameter of mouth: 16.2cm
Qing Court collection

盤心髹黃、綠、紅三色漆，其它部位髹黃、紅二色漆。盤心為四合雲頭式開光，內雕園林圖景，一人坐於屏前，旁站一侍者執扇，屏後一官員側身觀望。堂中一人身材矮小，與坐者互相施禮，旁有衛士侍立，似為“晏子使楚”圖意。盤的內壁雕靈芝雜寶紋，外壁雕菊花牡丹紋，足雕迴紋一周，底髹褐色漆。

此盤使用主紋剔彩，邊飾剔紅兩種技法，在漆器中很少見。“晏子使楚”典出《晏子春秋》，講的是春秋時期，齊國使臣晏嬰出訪楚國，楚王因其身材矮小，設計捉弄，並借機侮辱齊國。晏嬰機智應對，維護了自己和國家尊嚴的故事。

剔紅月下獨酌圖圓盒
明晚期
高2.8厘米　口徑4.8厘米
清宮舊藏

Red round lacquer box with the carving of drinking alone under the moon
Late Ming Dynasty
Height: 2.8cm　Diameter of mouth: 4.8cm
Qing Court collection

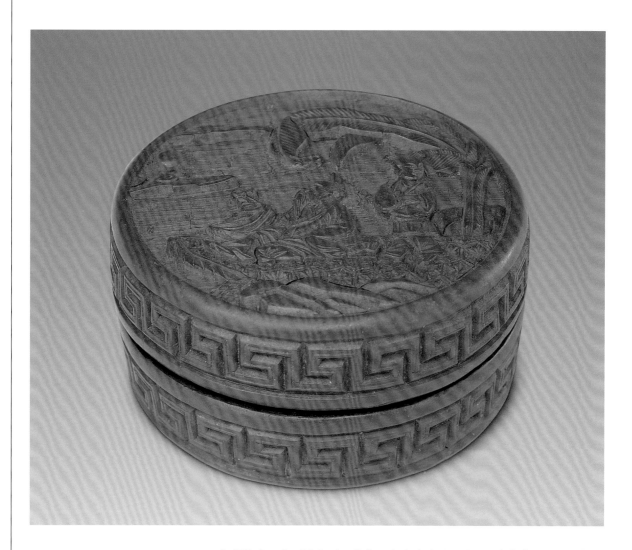

盒蔗段式，蓋面雕山石、芭蕉，上有流雲及圓月，一老者席地而坐，仰首視月，右手舉杯，一童執酒壺侍後，為李白《月下獨酌》詩意。盒壁雕連環紋兩周，盒內及底髹黑漆。

此盒小巧玲瓏，人物形象飽滿，圖案生動，選用唐詩作為漆器的圖紋題材，可謂匠心獨具。

剔紅義之愛鵝圖圓盤

明晚期
高2.3厘米　口徑16.2厘米
清宮舊藏

Red round lacquer plate with the carving of Xizhi (303–361, great calligrapher of the Eastern Jin Dynasty)
Late Ming Dynasty
Height: 2.3cm　Diameter of mouth: 16.2cm
Qing Court collection

盤漫淺式，底內凹，盤內雕浮雲屋舍，蒼松修竹，草地上一位老者端坐，兩個侍童分立左右，六隻小鵝在水中游蕩嬉戲，表現的是晉代書法家王羲之喜愛養鵝的故事。外壁黃漆素地上雕紅色蕃蓮花，底髹黑漆，有刀刻填金乾隆御製詩一首。

此盤綠色雲紋極為特別，以綠漆為錦地，其上雕紅漆，使紅、綠二色非常醒目，對比強烈，起到了突出主題的效果。

剔紅竹林七賢圖長方盤

明晚期
高5.1厘米　長40.3厘米　寬26.3厘米
清宮舊藏

Red rectangular lacquer plate with the carving of seven
talented people of bamboo forest
Late Ming Dynasty
Height: 5.1cm　Length: 40.3cm　Width: 26.3cm
Qing Court collection

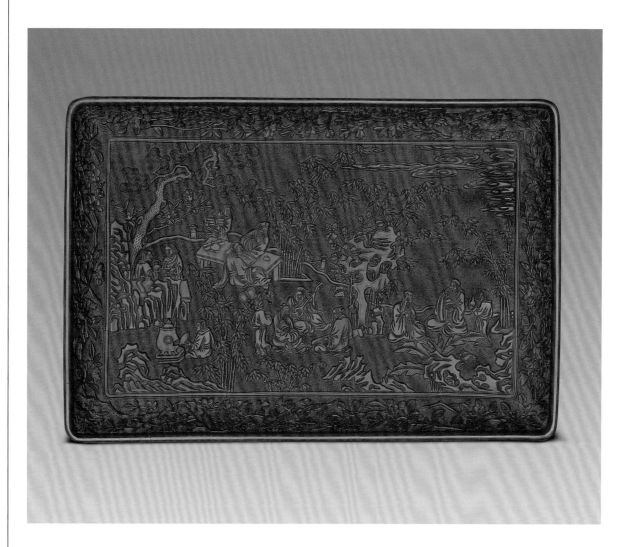

盤長方形，撇口。盤心錦地上雕竹林七賢故事，七位賢人或攀談，或品茗，或彈琴，一派逍遙自在的情景。盤內四壁雕菊花、石榴花、梅花、秋葵、芙蓉等折枝花卉紋。盤外壁黃漆素地雕折枝花卉，足雕迴紋一周。底髹黑漆，中心隱約有朱漆"萬曆癸卯守一齋置"楷書款。

此盤為典型的明晚期民間雕漆作品。竹林七賢表現西晉時的文人嵇康、阮籍、阮咸、向秀、山濤、王戎、劉伶七人不滿司馬氏政權，隱居不仕，終日飲酒娛樂的故事。

剔紅西園雅集圖圓盒
明晚期
高5.2厘米　口徑15.3厘米
清宮舊藏

194

**Red round lacquer box with the carving of refined scholars'
party at the west garden**
Late Ming Dynasty
Height: 5.2cm　Diameter of mouth: 15.3cm
Qing Court collection

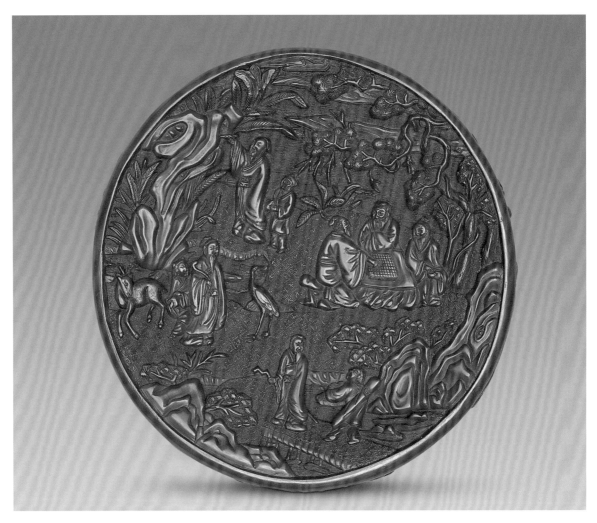

盒金屬胎，蔗段式，通體髹紅漆。蓋面雕園林景，六位老人分作松下對奕、石上題詩、蕉旁觀鶴、攜琴來訪等姿態，並有侍童點綴，為西園雅集圖意。盒壁雕螭紋，盒裏及底髹黑漆。

此盒的漆層較厚，具浮雕效果。其雕刻生動而逼真，尤其是山石的刻畫，層次清晰，遠近分明，立體感極強，運刀如筆，盡顯雕刻家之功力。"西園雅集"是明清時期常見的繪畫和雕刻題材，表現的是北宋時蘇軾、蘇轍、黃庭堅、李公麟、秦觀、米芾、李之儀等人在西園集會的情景。

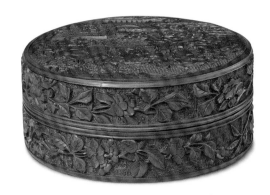

剔紅五老過關圖圓盒

明晚期
高7.3厘米　口徑16.2厘米
清宮舊藏

Red round lacquer box with the carving of five veterans passing the city gate
Late Ming Dynasty
Overall height: 7.3cm　Diameter of mouth: 16.2cm
Qing Court collection

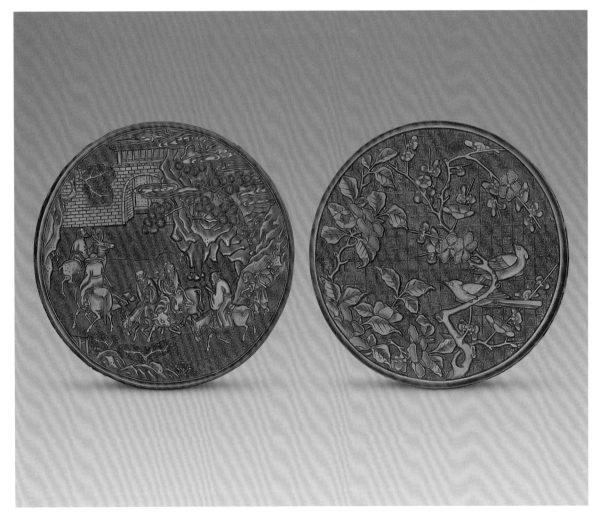

盒通體髹紅漆，蓋面和外底均雕紋圖。蓋面遠處為城關，山松飛瀑，城外五位仙風道骨的老者手捧如意等物，分騎鹿、馬、牛、驢等動物而來，後有一小童挑葫蘆和書卷跟隨，路旁點綴灌木。外底及外壁錦地上雕折枝石榴花、茶花、桃花、杏花等花卉紋。盒內髹黑漆，盒底雕山茶、梅花和山雀紋，花紋疏朗。

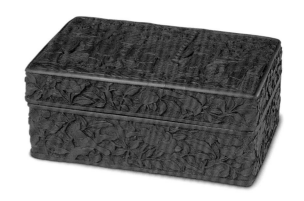

196

剔紅正冠迎客圖長方盒
明晚期
高10.2厘米　長23厘米　寬13.7厘米
清宮舊藏

Red rectangular lacquer box with the carving of putting
the hat straight and meeting guests
Late Ming Dynasty
Height: 10.2cm　Length: 23cm　Width: 13.7cm
Qing Court collection

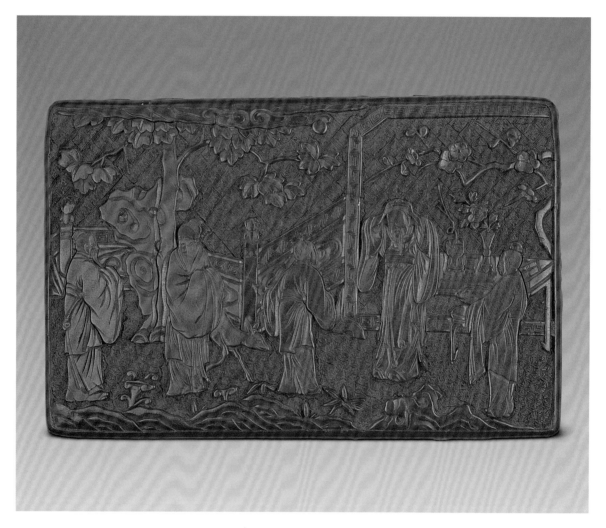

盒平頂，直壁，平底略內凹。通體髹紅漆雕紋飾，蓋面錦地上飾庭院圖
景，梅花怒放，桌案上牡丹綻開，一老人在桌前正冠，旁侍一童，另一童
正在通報有人來訪，身後二老者前來，一鹿跟隨。蓋壁與器壁均雕錦地，
上飾花鳥紋。盒內及底髹黑漆。

剔紅綬帶梅花圖長方盒

明晚期
高9.8厘米　長24.8厘米　寬20.1厘米
清宮舊藏

Red rectangular lacquer box with the carving of flycatchers paradise and Chinese plum blossoms
Late Ming Dynasty
Height: 9.8cm　Length: 24.8cm　Width: 20.1cm
Qing Court collection

盒平頂，直壁，四淺足。通體錦紋之上雕紅漆。蓋面壽石疊立，梅花、茶花盛開，兩只綬帶鳥一在花叢中飛舞，一立於梅枝上，有"齊眉祝壽"的寓意。盒壁雕梅花及茶花紋，盒內及底均髹黑漆。

此盒漆色格外鮮艷，構圖稍顯繁瑣，但雕刻、磨製均較好。

剔紅山水人物圖執壺
明晚期
通高13.2厘米　口徑7.6厘米
清宮舊藏

Red lacquer kettle with the carving of landscape and figures
Late Ming Dynasty
Overall height: 13.2cm　Diameter of mouth: 7.6cm
Qing Court collection

壺紫砂胎，圓口、方身、曲流、環柄、四矮足。通體髹紅漆雕刻紋飾。壺
體四面開光，分別雕松蔭品茶等山水人物圖。肩部雕雜寶紋，壺蓋錦紋地
上雕磬、螺、鐘、拍板、鼓、珊瑚、笙、珠等雜寶紋，蓋鈕雕作蓮花形，
柄與流均飾飛鶴流雲紋。壺底髹黑漆，漆下隱顯描紅"時大彬造"楷書
款。

時大彬，號少山，明後期江蘇宜興人，生卒年不詳，以製作紫砂壺名重藝
林。以時大彬製器為胎作漆器，僅此一件，為此類剔紅器的斷代提供了可
靠的依據。

剔紅荔枝綬帶圖圓盤
明晚期
高2.9厘米　口徑18.5厘米
清宮舊藏

Red round lacquer plate with the carving of litchi and flycatchers paradise
Late Ming Dynasty
Height: 2.9cm　Diameter of mouth: 18.5cm
Qing Court collection

盤敞口，圈足。盤內錦地上雕荔枝及秀石，荔枝樹上果實飽滿，每個果實上分別飾以卍字、菱花等紋，兩隻綬帶鳥穿行於樹林之間。外壁錦地上雕茶花及石榴花花紋，底髹黑漆。

此盤的圖紋雕刻章法嚴謹，佈局合理，據其風格判斷，可定為明晚期漆器。

剔紅八仙圖葵瓣式盒
明晚期
高22.8厘米　口徑28厘米
清宮舊藏

**Red sun-flower-shaped lacquer box with the carving of
eight immortals**
Late Ming Dynasty
Height: 22.8cm　Diameter of mouth: 28cm
Qing Court collection

盒葵瓣式，足略高。蓋面雕曲欄山水，壽星手捧書卷從洞府中走出，旁有小
童陪侍。洞府旁邊，八仙持仙桃等物前來賀壽，有"八仙祝壽"的寓意。蓋
邊作八開光，內雕放爆竹、放風箏等嬰戲圖。器壁八開光內分雕花鳥、蟲蝶
等圖紋，口緣飾夔龍紋，足飾蓮瓣紋一周。盒內及底均髹黑光漆。

剔黑拜石圖圓盒
明晚期
高7厘米　口徑16.9厘米
清宮舊藏

Black round lacquer box with the carving of kowtowing to a stone
Late Ming Dynasty
Height: 7cm　Diameter of mouth: 16.9cm
Qing Court collection

盒蔗段式。蓋面紅錦地上雕黑漆庭院，院中石上設香爐，一位長鬚老人做焚香禮拜狀，後立兩侍者。周圍襯以浮雲托日、山石芭蕉、亭閣蒼松。外壁塗金地，上雕黑漆螭虎靈芝紋，盒內及底均髹黑漆。

《拜石圖》表現的是宋代書畫家米芾喜愛奇石，在某地為官時，見一奇石，大喜，遂具衣冠拜之，呼之為兄。世稱"米顛拜石"。

202

剔犀雲頭紋執壺
明晚期
通高21.5厘米　口徑4厘米
清宮舊藏

Black-and-red lacquer kettle with the cloudscape pattern
Late Ming Dynasty
Overall height: 21.5cm
Diameter of mouth: 4cm
Qing Court collection

執壺錫胎，葫蘆式，壺上有蓋，長曲流，S型柄，平底內凹。通體髹黑漆，中間施兩層紅漆。周身通雕如意雲頭紋，蓋內及壺底均髹赭色漆。

此壺造型美觀，雕刻精緻，為明晚期民間雕漆品中之佳作。

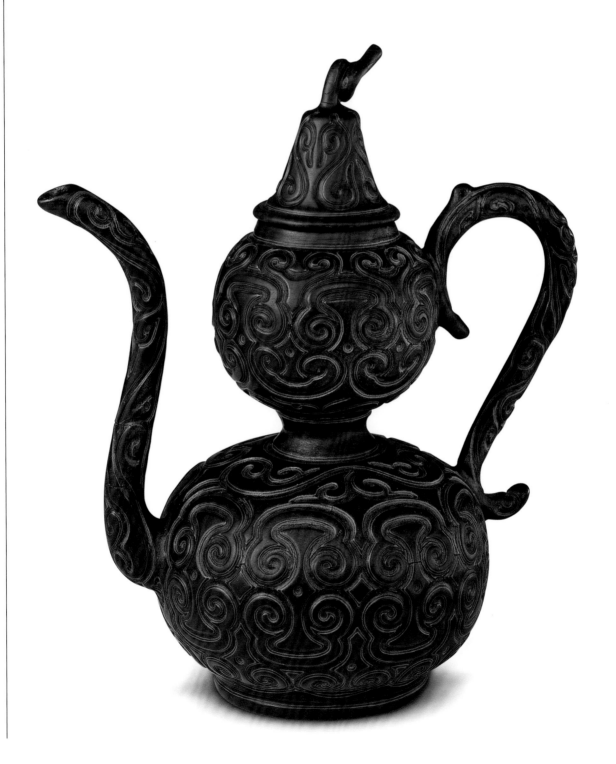

203

黑漆嵌螺鈿雲龍紋長方盒　江千里
明晚期
高7.2厘米　長12.6厘米　寬9.4厘米
清宮舊藏

**Black rectangular lacquer box inlaid with mother-of-pearl
in the cloud-and-dragon pattern, Jiang Qianli**
Late Ming Dynasty
Height: 7.2cm　Length: 12.6cm　Width: 9.4cm
Qing Court collection

盒平蓋面，圓角，直壁，平底。通體髹黑漆為地，嵌薄螺鈿片飾紋。蓋面鈐"長春堂"印及詩一首："式如金，式如玉。君子乾乾，慎守吾櫝，不告而孚，不嚴而肅，及其相視，若合符竹"。款署"西白銘"，鈐"星貢"方章。盒的四壁均飾一龍在祥雲中翻騰。盒內髹黑漆，蓋裏嵌"江千里式"篆書印章款。

江千里，晚明浙江嘉興人，生卒年不詳，善製螺鈿漆器，當時曾有"家家杯盤江千里"之説。

長雨堂

式如金式如玉君子乾
乾慎守吾櫝不告而孚
不嚴而肅以其杞眎若
合符卝

西白銘

剔犀福壽康寧長方盒

明晚期

高8厘米　長19.3厘米　寬12厘米

Black-and-red lacquer rectangular box carved with the Chinese characters of happiness, longevity, health and safety

Late Ming Dynasty

Height: 8cm　Length: 19.3cm　Width: 12cm

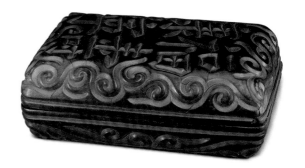

盒平蓋面，圓角，底內凹。通體用黑紅兩色漆髹成，蓋面從右至左刀刻雙豎行"福壽康寧"四字，四字周圍及蓋壁、盒壁均雕如意雲頭紋。

剔犀器物多以如意雲紋作裝飾，加吉語者很少見。

黑漆百寶嵌花蝶筆筒

明晚期
高15.2厘米　口徑15.2厘米
清宮舊藏

Black lacquer one-hundred-treasure Chinese brush container decorated with the pattern of flower and butterfly
Late Ming Dynasty
Height: 15.2cm　Diameter of mouth: 15.2cm
Qing Court collection

筆筒方形委角，四淺足。通體內外均髹黑漆，器壁四面用螺鈿片、綠松石、象牙、碧玉、壽山石等嵌成梅花、海棠、萱草、桃花等折枝花卉及蝴蝶紋，有富貴長壽、宜男多子的寓意。

百寶嵌漆器創於明中期，是採用珍珠、寶石等珍貴材料作漆器鑲嵌的一種工藝。此筆筒所用材料精美，隨類附彩，形象生動，清新雅致，是明代百寶嵌精品。

款彩漆山水人物圖桌屏
明晚期
單扇高22.1厘米　單扇寬12.6厘米

**Multicolored lacquer table screen with the painting of
landscape and figures**
Late Ming Dynasty
Each leaf:　Height: 22.1cm　Width: 12.6cm

桌屏八扇成套，現僅存六扇。通體髹黑漆，用刻灰填彩技法刻出圖紋。正
面為山水圖景，邊緣飾金色夔紋一周。背面各刻與圖景相對應的陰文填金
草書七言詩二句，並鈐圓形"石田"陽文一印。

桌屏自左上起，正面圖與背面題詩分別為："觀君圖"，題詩：正殿雲開
露冕旒，下方珠翠壓鰲頭。"石壁題詩"，題詩：沉醉不知歸去晚，桃花
流水石橋西。"加官進爵"，題詩：侍臣緩步歸青瑣，退食從容出每遲。

"淵明愛菊"，題詩：為問東籬數枝菊，不知道閑醉與誰同。"明皇遊月宮"，題詩：已知聖澤深無限，更喜年芳入睿才。"羲之愛鵝"，題詩：欲向南園問知己，一枝誰解歲寒心。

黑漆百寶嵌梅蝶圓盒

明晚期
高4.3厘米　口徑11厘米
清宮舊藏

Black round lacquer one-hundred-treasure box decorated with the pattern of plum blossoms and butterfly
Late Ming Dynasty
Height: 4.3cm　Diameter of mouth: 11cm
Qing Court collection

盒平蓋面，直壁，底內凹。通體髹黑漆為地，蓋面用厚螺鈿、蜜蠟、壽山石、黃楊木等材料嵌出山石、梅花及飛蝶一隻。盒口邊包銅鍍金箍，盒內及底髹黑漆。

明代百寶嵌漆器傳世很少，此盒為其代表作之一。